當代
寂寞考

馬欣
——

著

好評推薦

所有陷落，動彈不得的，都被這書疼愛死了。

——小樹（Podcast《誰來報樹》主持人）

人孤零零來到了人世，寂寞彷彿宿命如影隨形。為了填補寂寞的空洞，人們努力規畫生涯，縱情歡樂，或者，看個電影。於是整個電影院，都充滿了寂寞的人……

馬欣的《當代寂寞考》，從如此一個不可言說的共同經驗作為觀點，分享銀幕上那些痴情男女，孤獨怪客，無用魯蛇，超級英雄……假面之下的寂寞。讓我們透過她的電影文字了解寂寞，也了解自己。

——但唐謨（影評人）

流行文化中的路人、小丑、英雄……在馬欣筆下，寂寞得如此清晰，他們抬頭挺胸地寂寞。

——阿凱（1976樂團主唱）

寂寞是一種美德，就像飢餓感對身體健康一樣。人在陷入飢餓的時候，腦子會更加銳利，全身會散發更多殺氣，而且會更加珍惜跟食物的緣分。人在不餓的時候，就是比較傻，比較鈍。同樣，寂寞也讓人排毒：因為缺乏別人的體味，自己的腦細胞就更靈敏、全身繃出更多刺蝟的針，才能夠更精準攫取人間趣味。人少一點，天空就大一點。

——紀大偉（政治大學台灣文學研究所副教授）

一齊寂寞，就是現代！

——詹偉雄（社會觀察家）

電影文字的書寫，很容易，也很難。容易的是它有所本，難就難在一不小心就流於膚淺的感受文。即使是正統影評，也怕觀點不夠通透，更怕味同嚼蠟。

我認識馬欣的文字，是因為她曾工作的一家雜誌，她是負責追我稿的編輯，

我卻常在閱讀她寫的東西後自嘆弗如。

觀點精闢，所以不會淪為喃喃自語。旁徵博引，因此以小見大。更特殊的是，她擁有一種讓暗黑折射出光的能力。下筆險峻，卻鑿出峭壁奇峰。放眼盡是被忽略的心理風景，也讓那些被傳統書寫刻意埋藏的，開花生果。

——聞天祥（影評人）

目次

後記

新焙的寂寞

藍祖蔚（電影書寫人）

寂寞的滋味，我想人人懂得。寂寞有新，有舊，卻是馬欣教我的。

接到《當代寂寞考》的初稿時，我急著把PDF檔印成了紙本，飛快瀏覽起全部章節，每個章節至少都是一部電影吧？可有我偏愛的？

坦白說，我有些失落。

沒有《畢業生》（The Graduate），沒有點名那位拿牙刷上賓館偷情的班傑明。

沒有《奇異果夢遊奇境》（Wonder Land），也沒書寫 Nadia、Debbie 和 Molly 這三姊妹，看她們如何歎息身旁的男人如此不成材。

沒有《四海兄弟》（Once Upon a Time in America），沒有躲在鴉片館裡，不敢面對兄弟，讓電話鈴聲連響九分鐘的「麵條」。

當然，也沒有《爸爸出差時》（Otac na službenom putu），沒有那位撞見老爸偷情，就開始夢遊的 Malik。

更沒有我鍾愛的寂寞極品：《甜蜜蜜》中曾志偉悄悄紋在背上的那隻米老鼠。

就在頹然闔上書頁的剎那，我更失落了。

是的，看到「當代寂寞考」的書名時，我明白了。我沉迷的是舊釀，她賣的是新焙。

我的愛，都是二十世紀的老骨董了，那些泛黃膠卷，如今還有多少人會時勤拂拭，不使惹塵埃？馬欣的筆，直接從二十一世紀切入，如艾蜜莉、蕭紅到《黑天鵝》的妮娜；從《紙之月》的梨花到《東尼瀧谷》的惠子；從小王子、查理・布朗再到《怪物的孩子》；從《STAND BY ME 哆啦A夢》到《魔戒》的咕嚕……從欲望到女人，從純真到無邪，從撒旦到小丑，那些在暗夜中找不到同類的各式青鸞，都已悄悄棲停在書頁上，用嘴爪舐拭著自己的傷口。

寫了卅多年的電影文字，看到毫無觀點，只有劇情重述的文字，我總是很快就沉沉睡去，看著馬欣的文字，我卻似乎看見了《瓦力》（Wall-E）中那位方方扁扁的大眼瓦力。

對不起，我想起的不是形體，而是心態。

地球都成了廢墟，胖主人全都飛天去了，唯獨瓦力還能樂此不疲地整理垃圾。他和一般拾荒者有共同癖好……好的，就留下來再利用吧。馬欣煮字，一如瓦力，用心精煉著，滾沸著。

馬欣和瓦力各自擁有自己的《我愛紅娘》（Hello Dolly），每一段歌舞，都是心情呢喃，讓人莞爾，也讓人低迴，雖然，馬欣在黑暗中更加自在，她比誰都享受與反派的對話。看著她總愛把電影拆開來看，倒過來看，甚至用書信體的方式替角色代言時，你難免就會想起〈像我這樣一個讀者〉的西西。

詩人楊牧在他的〈孤獨〉一詩中這樣寫著：

孤獨是一匹衰老的獸

潛伏在我亂石磊磊的心裡

背上有一種善變的花紋⋯⋯

馬欣還年輕，磊磊的文字有如電影積木堆疊出來的迷宮；她筆下的電影脈絡，同樣有著善變的花紋，總是讓你迷惑，讓你意外。看完她的書，你會歎口氣，大口把寂寞飲進肚中，酩酊地朝夢鄉行去。

當代寂寞考

人們對著自己手造的霓虹神像，虔誠地跪拜禱告，

然而警訊已經出現，在逐漸成形的話語裡，

警訊中寫著：「先知的話語是寫在地鐵的牆上、以及出租公寓

的大廳裡，在各種沉默之聲中低迴不已。」

——賽門與葛芬柯，〈沉默之聲〉

輯一
生而爲人的寂寞

世人總把自己高抬爲小王子，
其實我們是那朵玫瑰。

我們因孤獨而自由

──《小王子》的小王子

能留住「小王子」的注定是孤獨的人，因為他顛覆了這世界的價目準則。我們這商業幻術時代的森森羅網，唯一捕捉不了只有人思考的自由。但愛思考的人在這世界上卻會是孤獨的，而孤獨正是小王子的本質。「小王子」哪是大人與小孩的對照，他是扎扎實實大人的鐵血選擇。

小王子那天出現在我附近。一如往常，他看了一下星空，沒說什麼就走了。這樣的日子稀鬆平常。正如你也看過的他，他不會太聽聞你說話，但還是會問你問題。

「你們為何總是要排隊，要一起前往哪裡？」

我不知道，於是試著遠離排隊的方向，往別的地方走走看，嗯，其實也有路可以走。等我回頭，他們還在排隊。有人花了一輩子在排隊，有些人再看到他時已經老了。

「你們在排什麼呢？」我問的那人逐問前方的人，每個人答案都不太一樣，但卻都在排同一條隊，「聽說前面有好東西。」他們說。

「你們為何很少一起看天空與星星？」小王子問我。

於是我看天空時，比看人還專心。

「你們有試過哪一堂課，可以集體好好思考，不說話嗎？」

於是我會用心選了幾堂課，老師在講教條時，我偷時間自學些別的。然後長大了，小王子還是會不時出現，他始終是我隱形的朋友。因為思考了，所以會孤獨，孤獨了才有可能自由，我看著他，受了他的影響。

他當然不管我的獨白，他還在觀察。他發現我們這裡有更多收集星星的商人，「跟我星球上的麵包樹一樣快蔓延開來了。」

需要掌聲的禮帽男士則大批移居到網路世界中，那裡的人們掌聲如雷，四處響起，「有些人忙到帽子幾乎沒時間再戴上了。」小王子說。

「你們每個人都低著頭，是自己活在螢幕裡面嗎？」他探頭問。沒有，這次我真的低下了頭。

自從認識小王子這隱形的朋友，便知道自己是孤獨的，但這也沒什麼不好。

「試著閉上眼睛，再張開來，還是覺得哪裡都不在嗎？」小時候自己曾認真這樣想過，老師與父母規定我的去處，是否是「真的我」在的地方？還是另一個我正在神遊？是否有辦法逃脫？

電影《小王子》裡的小女孩有意識以來，就在扮演媽媽跟老師要的角色。那「自己」躲在哪裡去了？

「我可以出來了嗎？」那個不知道叫什麼的「自己」這樣怯聲問著，但周圍什麼都沒有，也沒有人回答過他。

他的主人每天按著母親的計畫表過生活、研讀功課，學校同學被要求齊頭並進，人人都是老師的乖學生。

「我可以出來了嗎？」日子久了，彷彿仍有人在櫃子裡問，悶壓壓的聲音，卻要經過一個遙遠的時空通道，聲音像被吸走了一樣，他主人還是沒聽到，因為眼前課本的演算式太複雜了。

電影中演算著人們呼吸的空調、飲食的加工、灰冷的長廊、工整的社區，閒置的生活用品以過度鮮豔的顏色雜放在一角，窗外的景色像幅掛畫一樣，有路人經過時，才知道它會移動的。有些「自己」發現他可能一輩子都沒有機會再出來了。

那另外一些呢？某個可能會被壓抑的「自己」醒得早，在搖籃中看著母親凝視窗外的神色忽明忽暗，記憶存檔著父親總張羅什麼的背影，細看著他們裝鬼臉逗你笑。再長大點，你會聽著街角每天下午的攤販叫賣聲，知道這聲音過後，通常天色就要暗了，那段時間，大約只有幾分鐘，世界像等待什麼一樣特別安靜。

像跟這神奇的一刻交換祕密一樣，我們會對自己的孤獨心照不宣。

到童年時，就會慎重地藏起自己敏感的那一面，研究一下，怕人把那個「自己」給揪了出來。什麼是討喜的，什麼是符合多數人喜歡的，多多少少都可以配合。那是保留「小王子」的方法，閉上嘴巴，把「他」收在腦袋裡的一個密室，那裡叫「B-612」，是某些敏感小孩的共同祕密，心裡暗暗知道有一天或許藉由不知是代號還是密室的「B-612」逃脫。

大概青春期前就有這樣的預感，我跟這社會將會是互動頻繁的陌生人。

畢竟這世界愈來愈像是商人營造的幻象世界，早在聖修伯里創作出《小王子》的時候，它就是這樣子。房子是為了身為高價品而產生，不是為了居住，滿街衣服滿滿如山，襯得人心個個赤條條，高樓都往天走，一起升起，只有人會降下。廣告大幅的空泛，呼召著人密麻的欲望星火，大小招牌吸納了更多虛妄。人這單位一直在縮小，頭角崢嶸，爭顆頭出籠子的機會，咕咕雞鳴，搶點坪數、多些肉湯。凡能把真的變成假的，就可以增值賺錢。這世界是由魔術師在

掌控，買到的都不是本相。「重要的事情，眼睛看不見。」小王子說，可惜我們眼睛貪食，一路吃得火眼金睛。

於是我們的孤獨，是我們投的反對票。

轉眼間，我們的居住地就跟小王子的星球一樣小，但他說了天上有星星，鳥群一飛，拉著他哪裡都可以去。敏感的人們遂鑽進了「B-612」，去尋一些真實。

「B-612」其實就是一個獨處的空間，他有他愛的玫瑰，但玫瑰並不擅長與他溝通。我們身邊是有這樣的人，珍惜彼此，但言語不見得能傳達，於是那獨處是實實在在的每一刻，偶爾造訪一些別的星球，也只是見識了，無法融入。

但跟狐狸的關係不同，牠是天地萬物的象徵，與它們就沒有語言溝通的問題，你被萬物豢養多年，陪伴它們，關係可能分離或遷徙，但麥浪、草、樹都不會離開，你被天地萬物豢養著。

而你在其中的獨處，就會隨著那些自然的律動而成為沉思，因為動植物有其千思萬緒，人不盡然懂。

狐狸給了他一個機會自由，等於告訴了我們一個自由的方法。只有思想是製造幻象的商業世界無法捕捉的。

今天小王子又出現在我身邊，兩人沒說什麼，挺好的，我忍不住問他：「你

早知道吧？我們有一天會沒星星可看。」這時我彷彿看到聖修伯里，他說：「那去運用你的想像力去看星星。」

「你多麼寂寞，才會產生一個小王子？」我問聖修伯里。「不就跟你一樣寂寞嗎？」這世界的價目，的確全然錯開了我心頭的價值，「小王子」只是個選擇，跟是大人或小孩並沒有關係，而是你我在這虛構世界裡，能或敢擁有多少真實？

孤獨其實是夾帶著甜釀味的，讓人鬆散在裡面，解構了外界的密密麻麻、規矩方圓，那就是小王子的自由啊。在眾人面前是醉的狠狠清醒，那狠勁千錘百鍊，這不是童書，是孤獨人永傳的星火，「B-612」是個代碼，帶我們前往沉思者的天堂。

一九九〇年代，我們曾經很天真地相信，馬上就能獲得自由，但自由需要自由人，而我們現在還沒有自由人。

——諾貝爾文學獎得主亞歷塞維奇

《小王子》（*The Little Prince, 2015*）：改編自法國作家安東尼·聖修伯里同名暢銷作品。此版為《功夫熊貓》導演馬克·奧斯朋執導的跨國製作動畫，分為法語及英語兩版。電影故事從成長於普通家庭的小女孩帶出，對她寄予厚望的母親終日忙碌，她多半一人獨處。某日她在念書時，一張繪有《小王子》故事的圖畫隨風飄在書桌上。因這張畫及老人所說的故事，她踏進了小王子的奇幻世界。

文字是會復活的灰燼，
只是要用生命來燒。

如此人間，寧願失格

——《黃金時代》的蕭紅

有些果實原本是向天上長的，後來也落了地，長出不是經濟作物的野草，我們看她這樣滿地長，當土地曾作過一場好夢，然而天才在人間，原本也就是嘗試無數次飛翔的迫降，作家蕭紅的人生就是一場在籠子裡飛翔的長征。

那些紅的、綠的、黃的果實，總在黃昏裡異樣的芳香，前面落在地上的，已經化為沃土，生出小嫩芽、竄出各種小蟲來，這些自開自落的花草果實啊，一到春天就都醒過來似的恣意生長著，彷彿只有這次機會一樣鋪天蓋地活著。「庭院」這個巨大的生命體，像屋體背後的巨人，孤獨地長了又長、長再高也不會有人注

意地繁盛著，到冬天又兀自睡著了，人們也沒發現。這巨人曾一把抱起了童年的小蕭紅，把她放在肩膀上，任她爬溜玩耍，讓她感受到如此的生意盎然，也讓她感受到生死沒有來由的無常。

電影中，小蕭紅形容著她老家的庭院，乏人打理，卻一季季生出各色瓜果，那汁液濃烈之氣，幾乎要驚醒前面屋體中的人。好險，他們還執著於酣睡，小小地偎在火光旁、小小地活著。蕭紅的爺爺在炕上烤橘子，安慰她說：「沒關係，長大了就好了。」小蕭紅是女的，不被一心只盼功名利祿的父親所關注，長大以後（還不及等她長大），就爲她安排一門親事，對父親未來在黨中發展有利、對鎮民也有交代的一門婚事，奈何少女蕭紅就逃了，她跟她花園裡的瓜果一樣，熟了，就想飛，殊不知有可能就此落了地，但她上與落地都是甘願的選擇。她說：「不錯，我要飛，但與此同時我覺得，我會掉下來。」

這個女生，是民初的天才型作家，寫作天分是她的羽翼，當時時局不好、正值戰爭、環境困窘，她那振翅聲啪嗒作響，是原地的飛行，連滾帶爬的，她都不忘拍打翅膀，正如她所說的：「女人的天空是低的，翅膀是稀薄的。」但不振翅，怎麼知道自己還有那片天。一個果子依傍著一塊天空，一個女生，在那個時代，抗戰開始了，女人最重要的是嫁娶的年代，她卻一生在籠子裡原地飛翔，這對他人而言，是極端礙眼的想像啊。

她一逃出家鄉，家人就被瞧不起，家運跟著沒落了，跟那一園的果子一樣沒

人打理。看起來蒼白的弟弟有日碰到她，埋怨她，相形更小的身影壓著她，她則

窮到只剩把骨頭似的，兩人生疏地聊著，想必也是最後一次碰面，她為這時空寫

下注解：「初冬，我走在清涼的街道上，遇見了我的弟弟，咖啡店的窗子，在簾

幕下掛著蒼白的霜層，我把領口脫毛的外衣搭在衣架上。」親緣極淺，姊弟倆誰

也沒港口停，於是各自分開了。

一路生離死別，她像瓜果蹦地，皮裂開，痛一痛又長出別的強悍。人這字的

籌有時太大了，少女時的她還擔不起那兩撇，任由寒風吹來，窮到找以前被她悔

婚的人要錢，來吃一頓飽餐。蕭紅狼吞虎嚥著那一餐，誰覺得她丟臉都無所謂，

她也要吃飽了再飛上天，像機體零件都散了似的飛上去，邊墜落邊飛著，「筋骨

若疼得厲害，皮膚流點血，也就麻木不覺了。」她說，這樣解體般地蹦出字來，

那字句卻大江大海的洶湧，《呼蘭河傳》的集體麻木營生、《生死場》景況隨著馬

老死，都出自這個一生都無立錐之地的人。

當蕭軍碰到她時，她什麼都沒有，欠了飯店錢，被趕到小倉庫去住，整個人

在光線不足中顯得零零散散的，周圍是她畫的畫、與她的文稿，對於文人兼革命

者蕭軍而言，那近乎是接近詩意的存在了。蕭紅為什麼殉道般活著？他不知道，

總之是他不敢的，那種賭上一無所有的活法，於是他回憶道：「我此生還沒見過

這麼美的人。」那不是一般審美的表達，而是在荒原中發現了他想像的同類者。

時間看似安安靜靜的，壓過來卻一身骨碎，日子原來是秤錘來著，他看出她的粉身碎骨。

電影中，蕭紅總是哪裡有光就窩在哪裡伏案寫著，如珍・奧斯汀在廚房邊可以寫。那時女性很少有吳爾芙說的「自己的房間」，只要哪裡有光，就在哪裡蔓生著，像爬藤植物一樣頑強，而她則在光與灰塵中寫著：「後來我才知道，生活就是個緩慢受槌的過程，人一天天老下去，奢望也一天天消逝，最後變得像挨了槌的牛一樣。」哞的一聲，她往自己的際遇走去，只要有得寫，她像她筆下的人物，每日瞧看天色，卑微又強壯地求個指望。

電影中，她的生活總不乏極端氣候，都在逃或長征。大風雪中，蕭軍拿著僅有的碎銀，買點硬麵包，兩人吃著、啃著、舔著，口袋裡有錢就覺得今日甚好，餘味猶存的生之滋味。飯店外大淹水，她逃過了還飯店錢的命運，跳到浮艇上，就這樣隨命運之河晃遊著。跟蕭軍同居的那段時間，是她人生中比較穩定的一段，但也在風雪、黃沙中走，寒夜裡，兩人到工寮餐廳共喝一碗奢侈的湯。有得吃，精神就很飽的歲月。兩人在文壇闖蕩，賺微薄的稿酬，認識了前輩魯迅，魯迅當年也被後輩文人鬥得厲害，有些知青身形削瘦、咬著牙，生著氣，革命的氣氛滿佈著，把希望當柴火在燒，管他能燒到哪一天。

熱血的蕭軍參加了志願軍，有了同志丁玲等，蕭紅在其中很尷尬，既不左派、也不右派，她沒有扛時代在肩膀上，她的文字是那種小百姓的日日夜夜，在那種熱血大鍋燒的時代，她就只能自己走遠，離開了化身成一組隊伍的蕭軍。

她曾像賣火柴的小女孩卑微地跟蕭軍許願：「我只是要一個安靜的地方寫作。」電影中，男人終也是她的一片天，已成名的她仍為蕭軍謄稿，被蕭軍打了一拳仍開玩笑圓場，倒是男方說：「就是我打的。」那時男人不是天，好歹是個屋頂，為那安靜寫稿的地方，她找遍大江南北，卻換不得自己一間寫作的斗室，終生跟老家後院的果子一樣，擁擠地往天上擠，再拔尖，也都在一個枝幹上探頭，離不開她的籠子。

所以她沒有故鄉，「去的地方都是我的故鄉。」她在文壇上，除了蕭軍的朋友，也沒什麼朋友，「寂寞得好像大馬路上的一棵歪脖子樹。」強風勁舞，死也不肯倒的歪法。她後來懷著蕭軍的孩子嫁給端木，自此連交際圈都相對困窘了。她選擇婚姻來避難，仍被男方親友瞅著眼瞧，一生漂泊，身子骨早就不中用，人們在逃難時，她癱軟生病了，只能在原地寫寫稿。

「我在想，我寫的那些東西，以後還會不會有人看？但是我知道，我的緋聞，將會永遠流傳。」她隨際遇依靠不同男人，藉此跟命運借點時空寫稿。這個天生天養的天才命，四處是氣候密室，人們如蝗蟲般搶糧逃命，她在人

群中搶個地方多寫兩個字都好，有得吃、頭上有簷，「此時此刻，就是我的黃金時代。」她說。從歲月裡搶到一點時間，一時一刻都是珍貴的，奈何身子壞了，偷來的時間也鏽掉了，終究沒有棲身之所，也無法跟別人逃到遠方，席子一捲，就這樣死在路上。

她曾對蕭軍說：「我愛你如愛生命。」的確，生命的反覆無常，趕她都趕不走地想寫想飛翔，「似水流年是一個人所有的一切，只有這個東西，才真正歸你所有。」她寫著。人是不能飛的，只有靠字可以飛到老遠。

她與張愛玲同列為近代才女，一生鐵打般的文字，都誕生在尋找「自己房間」的漂泊路上。文字是花果，但種子生來殘虐。凡被文學所召喚的，自有羽翼，但翅膀遲早折損或被燃燒，在每趟試圖飛行的路上，解體迫降、開枝散葉。

一個人知道自己爲什麼而活，就可以忍受任何一種生活。

——尼采

《黃金時代》：描述民初時期四大才女之一蕭紅的傳記電影，著重於蕭紅開始寫作後十幾年間的故事。蕭紅一生顛沛流離，除了與汪恩甲、蕭軍、端木蕻良、駱賓基四個男人之間的情感糾葛，片中亦涉及二十多個人物，例如魯迅、丁玲等現代文學作家。一九三七年，蕭紅與蕭軍前往武漢，和幾個東北的流亡作家組成了「東北作家群」。其後，蕭紅與端木蕻良相遇結識，在與蕭軍分手後，懷著蕭軍的孩子跟端木蕻良結婚。最終在淪陷區的香港因病逝世，享年三十一歲。

「快樂」意外地發現，
它就在那兒一個上午，
卻沒有人認出它來。

你想要快樂嗎？

——《艾蜜莉的異想世界》的艾蜜莉

電影裡面充滿在精英社會下，連寧願當個廢柴都難脫身的快樂究極主義。快樂要緊緊地在掌握中，於是被他們飼養的一條金魚只好自殺以明志，而艾蜜莉則化身為蒙面俠蘇洛，搶救岌岌可危的「快樂」。為何她周遭的成人，都把「快樂」變成像是阿湯哥在執行「不可能的任務」？「快樂」不就在那兒嗎？怎麼沒人認出「它」來？

所謂快樂，一旦被綁住，就會鬆脫，像風箏，只是讓你與風暫時作伴。

當年看《艾蜜莉的異想世界》時，感覺相當熟悉，尤其是她拍攝兔子雲朵時，我才想起幼稚園時很愛觀察牆上苔蘚的形狀。「老師，這些苔蘚長得好像熊

跟人啊?」我說,卻被師長制止,後來被乖乖拉回教室練三角鐵,但我滿腦子還是苔蘚世界正上演熊與人的大戰。

可想而知,當時成績差,校園內,無論是誰,包括親切的校工先生,都只能一臉擔憂地目送我上小學。

其實,就單純的快樂,為何被阻止呢?

不用靠任何外界因素(包括買東西或成績優異),自己用心且著迷地去找快樂,原來會被罵的啊,「那大人的快樂是什麼呢?」

老師說:「我們這學期要為班上爭取儀容的榮譽!」但我幼稚園制服的蝴蝶結總是鬆脫,綁得歪歪的沒精神,那有什麼關係?它可能是我今天的心情,當然也是被罵了。原來有些單純的快樂會顯得非常突兀。

看艾蜜莉時,讓我想起太宰治,如果艾蜜莉長在日本與太宰治同個時代,會不會跟她養的金魚一樣,一再試圖自殺呢?

我們從小就被教導,「快樂」是不能這樣沒有理由的,例如:成績不好,你怎麼還笑嘻嘻的?沒有大家都有的智慧型手機或手遊,你還樂什麼?排不到最紅的芒果冰,看不到最夯的電影,還一副沒差的快樂樣子,「但快樂又沒在前面跑,人們都在猛追什麼啊?」這樣問的我,應該又會被當成很奇怪的人吧。

換言之,艾蜜莉從小如果生長在《哆啦A夢》的時代,應該也會被小夫與胖

虎笑，大雄也不會暗戀她，她實在不像靜香是個沒有破綻的乖寶寶，那像艾蜜莉與太宰治這種賴滾在所謂「起跑線」上的小孩，該怎麼辦呢？

太宰治在他那壓抑與求勝氣氛滿載的時空，連他的「快樂」都顯得很抱歉，因為他的快樂沒有帶著榮耀，他的一生主張有「不快樂的自由」，而艾蜜莉是「快樂有它來去的自由」。還好艾蜜莉生長在相對自由些的法國，自學在家的她，從小沒有老師幫她畫人生重點，也沒有同儕效應（他們會影響你的快樂清單），她有大把時間觀察別人不會看到的細節，在黑暗戲院裡旁觀著四周人的表情為樂。

你可以說她活在自己的幻想世界裡，缺乏社會化與競爭力，但「快樂」的確是採「自修學分」制的，除了習慣在人群中獨處，別無他法。電影中，你可以發現艾蜜莉四周的成人都患有「快樂強迫症」，其用力的程度，跟阿湯哥演《不可能的任務》攀爬摩天高樓一樣用力。

比方說她父親一定要把鞋子並排擦亮、把抽屜裡所有東西倒出來重新擺放。艾蜜莉的母親有莫名的潔癖，喜歡修整別人與修剪自己，如電影所寫：「一個冷冰冰，一個神經兮兮。」而艾蜜莉的鄰居太太是寡婦，一直尋偷腥丈夫死前愛她的證據；附近報攤女老闆以談論他人八卦為樂，寂寞的咖啡廳同事總感覺自己體弱難當；無事可做的男人守在咖啡廳，等自己也不愛的前女友回個頭；水果攤的老闆被有控制欲的母親操控著（十五歲還在幫他刷牙），於是以控

制欲回報員工……

對於這些大人來講，為何「快樂」都成了不可能的任務？他們非常用力地在快樂，互傳大量的笑臉與正面字句，以為「快樂」反面一定是憂傷，於是緊張兮兮地擔心「快樂」跑掉了，精神上都把「快樂」當人質一樣關起來，「拜託，只有這件事不能被奪走啊！」有人抱著他的鞋子、有人抱著她的信、有人搜尋新的八卦，「快樂」竟成為他們不快樂的原因。

但若艾蜜莉從來沒這樣想過，快樂不一定跟自己有關，於是艾蜜莉會注意趴在證件照機下的男人、想幫玩具盒找到與它失散四十年的主人、為父親的陶瓷娃娃安排世界旅遊，因為她知道快樂從頭到尾都是屬於「它」自己的，你只能跟它相遇，或找尋它，但當你一定要它跟你畫上等號時，你們倆就要命地不快樂。

它是生命中的「紅氣球」，隨著披頭四的〈Across the Universe〉唱著：「Nothing's gonna change my world.」這世界有一個你在活動與工作，而自己另一個隱密世界則需要有個「艾蜜莉」，她去邀快樂共舞，直到有一天散場，明瞭舞伴終會暫時離開彼此。

其實電影到了後半段，艾蜜莉也開始要跟四周的大人一樣，擔心失去戀情，因而悶悶不樂，再也無法注意身邊的雲朵，與陌生人的表情。這時有默契的「快樂」屏息以待，等著艾蜜莉提起勇氣去戀愛，如電影最後所提點的，誰也不知後

來誰聚誰散，但之前以夠多的獨處時間修滿「快樂」學分的她，誰也不擔心她會落到如某些人「若沒有這個，我就毀了」的境地。

這就是人最基本的「自由」吧，很多人講到自由，都會扯上政治與人權，但真正的「自由」是不快樂也是種自由。強制分配自己情緒的比例，一感到稍微不快樂，就要趕快去排隊吃草莓鬆餅與排快速時尚，找尋任何消費得起的「特效藥」，這樣，快樂終其一生也沒機會認識你，因為它躺在草皮上、賴趴在樹上，有時它經過你旁邊，發現你在通緝它，就會跑得遠遠。快樂其實無名，唯獨在你認出它時。

這很像某日早上有一隻橘貓閃過巷口，你跟著牠的步伐，牠會回頭看看你，然後一溜煙又去了哪裡，那一瞬間，你因找尋牠而快樂，而牠終非你所有。

因你所見，將使你的熱愛更強烈，熱愛那即將離你而去之一切。

——莎士比亞

《艾蜜莉的異想世界》（Le Fabuleux Destin d'Amélie Poulain, 2001）：鬼才導演尙—皮耶·居內（《黑店狂想曲》）執導，奧黛莉·朵杜主演。故事描述法國女孩艾蜜莉的母親意外過世，傷心過度的父親因此封閉自我，令她在孤單中度過童年。她長大後，因黛安娜王妃不幸身亡的事件意識到生命脆弱，開始幫助身邊的人，爲他們找回快樂。本片運鏡與美術相當傑出，獲得歐洲電影獎最佳影片、英國電影學院獎最佳原創劇本、西班牙哥雅獎最佳歐洲電影獎、法國凱撒電影獎最佳影片、奧斯卡最佳外語片提名等。

沒有人可以定義他人的幸福。

寫給大雄的一封信

——《STAND BY ME 哆啦A夢》的哆啦A夢

大雄，一生找到一件能讓自己快樂的事情是最重要的，所以我一直都沒有要你考第一名。給你任意門，也不是要你偷看靜香洗澡，而是讓你了解這世界有多大，未來有多少變數。資優生多數控制欲強，要控制未來所有可能，因此不容易快樂，而你這個別人眼中的魯蛇，因為落單，才有可能撿起別人錯過的珍貴價值……

二一八五年，被外星人殖民的人類依命令歸返地球，挖掘僅存的礦產時，發現一廢棄藍色球狀機器人，型號已不可考，推判應該是早期研發出的，讀取它的資料，發現為「哆啦A夢」系列，是日本早年家用機器人的第三代，裡面的多

數資料已變為亂碼，只有一些圖檔，包含一張拍下名為「銅鑼燒」食物的照片、二十世紀某些少年與早期巷弄的圖檔，還有一檔名為「給大雄的一封信」的文件仍能判讀，資料另存後，該機器人已經無法再重新開機。

人類發現裡面的信應該是寫給二十世紀某位少年的，當時的人還有「名字」，後來人類在被外星人殖民後的人只剩編號，以下就是這個機器人給屬名「大雄」的信。

親愛的大雄：

在我告別了上了初中的你，返回二十二世紀後，發現二十二世紀已經變了樣子，供給人類的氧氣與糧食變得很有限，人類實驗出來的溫室作物只能供給部分買得起的人，於是地球人開始搶奪資源，地球變得一團亂，這個世紀已經沒有「銅鑼燒」這樣好吃的食物，還好我能靠充電維生，但因為政府開始限電，我一天只能開機兩小時，我怕以後無法開機，進入「休眠」狀態，於是我有時會透過時光電視來偷看你。你們那邊還是陽光普照啊，巷弄裡聽得到鳥叫聲，真好！

我好想念跟你用竹蜻蜓飛翔天空的日子，二十二世紀的天空都是霾害，是看不

到藍天白雲的。你都上了初中，但上周看到你的期末考數學還是四十五分，因體育細胞不好，又害大家輸球，被胖虎揍了一頓，還被小夫逼當一周的值日生，大雄，你是否又回家偷哭了？

大雄啊，回二十二世紀後，我一直很想念像你這樣為人著想的好孩子，大家都餓瘋似的，你爭我奪，你的曾曾孫子還保有你的善良，之前自願前往外太空尋新的居住地，但許久都沒有回來了。

寫這封信的原因是我的新主人準備要淘汰我了，以後不能再看你過得如何，於是把我想說的話寫下來，萬一以後你的曾曾孫子回來時，再帶去給你。

大雄，人類要長大很不容易吧，這是我陪伴你的那些年的感想，你會不知道同學為什麼要欺負你，你也會在老師一致要求或同學競爭的壓力下，很容易感到自己不夠好，你每次都說：「我做不到，怎麼辦？哆啦A夢。」其實，我發現很多孩子也都會這樣想，對自己沒信心，有時求助老師會被欺負得更慘，回去跟父母講，他們自己的問題都解決不完了，不然就會告訴孩子：「你把書讀好，一切問題都解決了。」真的是這樣嗎？他們大概也會抓抓頭：「傷腦筋啊，不知道啊。」

很少大人是「心智成長」後才長大的，大多都是用滑壘或是迫降的方式「長大」的，所以小夫以後應該還是靠著家人找到工作，胖虎中年以後會變得很安靜

或很咆哮，因爲他不知道怎麼用身體語言之外的方式與別人溝通，靜香會按部就班地去大商社做事，但聰明的她會若有所失的，在中年以後才想到自己其實想做的是什麼。而，我親愛的大雄，還是會活在你最擅長的「後悔」裡，自認什麼都做不成，原地打轉，有了妻子與孩子仍覺得孤單，因爲你什麼都不會說出口，只會說「好好好」，你偷哭時還是會喊著我的名字，這樣讓愛你的我很傷心，長大的你善良而疲倦，卻始終不知道怎樣對自己比較好。

其實世界上有好多個「大雄」啊，本性很善良、不想帶給任何人不便，但在衆人面前就顯得侷促不安，內心懷有好多夢想，但從學校能拿到的地圖卻像迷宮一樣，不知該走哪條路好。

因爲學校教授的是「幸福」，但人比較能得到的其實是快樂，你們人類總一個跟一個走錯目標，幸福被宣傳成是欲望加值集點，於是囤積大量糧食與財富，猛要一堆自己用不到的，把自己身邊塞得滿滿的，自己卻空空的，於是才會走到即將毀滅的下場。但大雄，你才是最有可能得到「快樂」的人，因爲你資質中等，沒有人會逼你拿第一，也不會有家庭背景逼你成功，你比較有時間去發現屬於你的「快樂」，像你愛發呆、喜歡看漫畫、愛亂塗鴉、愛自由，你不懂老師講的那些進入社會的「通關密碼」，那是因爲你有想像力可以構築另外一個世界，有機會把你大量的童年幻想寫下來、畫下來、譜成歌，讓其他人也可以

去你的「世界」。去學木工、去學寫詩與文章、去畫畫吧，不是每個人都要像優等生出木杉與靜香。

大雄，你會在後面「落單」，很可能是為了要去做別的事情，一生找到一件能讓自己快樂的事情是最重要的，所以我一直都沒有要求你考一百分、得第一名（吃記憶吐司消化一下就忘了）。我給你任意門，也不是要你偷看靜香洗澡，而是讓你了解這世界有多大，未來有多少未知變數。資優生多數控制欲強，要控制未來所有可能，但你這別人眼中的魯蛇，才有可能撿起別人不要的技藝與珍貴價值。

因為我在二十二世紀看到的都是電腦代替人在做音樂、畫畫與唱歌，人們則都趕往「幸福」走，怕別人有的自己沒有，於是都沒有人快樂，我卻好想念跟大雄在一起的快樂，可以一起在屋頂看星星，大嗑銅鑼燒。無法五育並進的你，發展出自己的「第六育」——想像力，我則守護你的想像力，從口袋裡生出各種道具，來換取你多一點想像時間，一直到我走為止……新主人現在正要刪除我的記憶程式了，我真心希望這封信不會被刪除。

我在被設定要到二十世紀前，本來很排斥到你身邊，因為你成績不好又愛哭，碰到什麼事就退縮，比起我身邊的科學家，你的確很愚鈍，但到了你身邊，才知道人類也可以有「不成功」的選擇。你跟我講的那些胡言亂語，讓我們一起笑得好開心，你的平凡帶給我好多快樂，不像你的子孫們總是要從基因開始矯正

很多錯誤，從農作物到面貌都是，看他們這樣，「成功」變得近在咫尺，卻好有壓力喔。這時我就開始想起愛哭的鼻涕蟲大雄，那個沒有機會成功的你、只想要多一點機會成功的你、一旦想要成功就被同學嘲笑的你，如此愚笨又天真的你，卻讓我在你身邊不只是個機器人。

做不到別人口中的「幸福」，就請追隨讓自己快樂的事情吧，好好看一本書、聽一首歌、欣賞夜間樹影婆娑的風景，「樣板幸福的競賽」已經在二十二世紀毀了人類，正因為少了大雄這樣愛作夢的人啊！

很想念大雄，請不要忘記我跟你曾有的天真童年，失敗不只是成功之母，它有時是告訴你，其實還有別的路可以走，人生不是只有多數人追捧的那個價值。

對一個機器人來講（程式關閉倒數中），大雄是我記憶中最美好的主人與朋友，沒有大雄，銅鑼燒的滋味也不復記憶了。

哆啦Ａ夢 169833 號

有人曾問我長大想做什麼，我寫下「快樂」，他們說我沒聽懂問題，我說他們不懂人生。

——約翰·藍儂

《STAND BY ME 哆啦A夢》（『STAND BY ME ドラえもん』）：為紀念《哆啦A夢》之父藤子·F·不二雄八十歲冥誕的首部3D電影，於二〇一四年上映。由《永遠的三丁目的夕陽》系列與《永遠的0》編劇山崎貴執筆，並由《麻吉妖怪島》導演八木龍一與山崎貴共同執導。電影內容結合原作中《從未來之國千里迢迢而來》、《大雄的結婚前夜》、《雪山上的浪漫史》、《再見哆啦A夢》和《哆啦A夢回來了》等經典劇情。

所有欲望迎來的，
都是朝生夕死的本質。

一如當今文學的處境

——《冰與火之歌：權力遊戲》的提利昂‧藍尼斯特

提利昂很像那個世界最後一抹抒情的存在。浸泡在血水中的高濁度世界，卻有一滴墨汁冷流於其中，你我不知他能幹麼，但希望他不要死。簡直像一個祈禱，或是我們曾熟悉的文學，人們多想嘲笑，就對它仍有多大的盼望。

他生來特別矮小、不受任何人期待。對於人們來講，他看似有點沉重，周圍的人好像總得要冒死救他。他乍看頹唐、總在逃命，也無法真的投靠於誰。雖出身高貴，卻只有自己能依靠；他有一種哀傷的驕傲，想隱藏卻藏不住；他知道自己生來的扭曲，裡外都不符合任何中心價值。他是提利昂，他也是當今文學的

處境。

每集都在擔心他快要被殺死了嗎？還能一息尚存嗎？他那疲憊的雙眼，如藏在黑暗許久的穴居獸，洞察著四周、假寐在酒色之中，讓自己活得像被人忘掉的nobody，頹廢到讓人忘記殺掉他的程度，歷史上常見到這樣斷尾求生的例子，不要讓人發現自己正在思考。人，其實在某一種惡劣時代中，是會想要殺掉類似文學的東西，因為它讓你忍不住思考這一切的怪誕荒謬。

在影集《冰與火之歌：權力遊戲》設定的時代裡，讀書是少數人的機會與特權，專屬於大學士、部分貴族的。其他人從出生起，苦力做到死去的那一天，一本書的時間都太奢侈了，也讓他們無法承擔生活的重量，那點重量，會成為壓死駱駝的稻草。有些人是被規定為不能從自己的噩夢中醒來，不醒來，夢好似會昏沉沉地保全著人的小命。

時代如此殘忍，承受不了一本書的重量，正是《冰與火之歌》比人命廝殺更殘酷的地方。

在那個時代裡（如今何嘗不是？），身形顯露著自己的角色與階級：威武壯碩的、孱弱蒼白的、精神單薄的、性感豐饒的，或是長期被奴役的馱馬身軀，但其中有一個身影，是極端突兀的、扭曲、矮小的侏儒，在強調一眼望去可分辨的階級時代裡，提利昂成為一個絕對反諷的存在。

在《冰與火之歌：權力遊戲》裡，人人都可能死得措手不及，自從史塔克家族近乎滅門的「血婚禮」後，觀眾已有主角們都可能死的心理準備，但惟獨提利昂，屢次在刀口下保住小命。他沒有自己的人馬、家人排擠他；在政治立場上，也沒有人敢擺明站在他那邊。他集合了一百萬種死的理由而倖存著，他的角色魅力是：以現實角度來看，是一個早該死透了的人。

但卻對照著那個世界，清冷地象徵最後一抹抒情的存在，浸泡在血水中的濁度世界，卻有一抹靈魂冷壓的墨汁流竄於其中，你我不知他能幹麼，但希望他不要死。

其實文學的本質像是《地獄變》中天上來的蜘蛛絲，但如果沒有那一線光，人會安分地待在地獄裡，甚至不知有地獄之外的地方，因此文學總有著岌岌可危、被人類撲殺的宿命。

提利昂像極當今文學的處境，人們可以默許它的存在，但並不被期待自己家人有這樣的理想。希望它可以變成藥方，當自己不知該怎麼辦時的藥帖，但買了卻不見得服用，只當買了個保險。想到它，仍覺得有點沉重，他人日頭下的陰影，看久了會乏，還是轉過頭去別處熱鬧一下吧。人們覺得它可能是清靜的伊甸園，但無法待太久，畢竟在那裡有獨處的考驗，頓時間，聲色犬馬又追了上來，提利昂那滴冷墨，在現實對價的世界，異常刺眼，打仗不能幫忙以一擋百

（演到後來提利昂才當軍師）、政治聯姻乏人問津、看似又過著生產力極低的廢柴生活，從小就被認為難以榮耀家人，因此他姊姊瑟曦在他嬰兒時期就差點殺死他——相較於自己的美色是要為聯姻、哥哥如阿基里斯的外貌是要來彰顯家族的，眼前這障物，提醒了每個人外貌在世間的功能性，為何唯獨他可以倖免於身體定位的挾持？

皇后瑟曦表面上以自己美貌為傲，但卻是美貌的俘虜，只能以美貌彰顯家族，甚至到後來因亂倫罪，被迫全身赤條條地遊街，她這生除了報復她的美貌，沒有別的生存之道。

當其他人必須服從自己身體的從屬地位，把自己演化成外貌的定位時，提利昂沒有這塊生死場，他被驅逐出境，就像他自己說的：「我的一生就是對侏儒的審判。」但這也代表著，身體對其他人都是個必要性的角色扮演，也是藏身處，只有他，無處可躲地擁抱現實。

也因為沒有肉身競逐，他有時間與機會看別人認為的「閒書」，想必跟開給他哥哥的領袖書單不同，讓提利昂精神上能飛天遁地。記得在陳英雄導演的《挪威的森林》中，有幕特別的畫面，眾人往示威抗議的人群中走，熱血激昂中，主角渡邊則選擇往反方向走。要往自己內心的世界走，還是要往外走？哪種比較接近自由？以《冰與火之歌》的時空來說，可能與自由沾上邊的就是文字，所以當

瓊恩・史諾問他：「你爲何要一直看書？」提利昂說：「我的思想就是我的武器，思想需要如劍磨石一樣鋒利，因此我需要閱讀。」

那裡是個蠻荒地帶，高溫或嚴寒下的活物與屍體、生死都一瞬，欲望風暴又日夜不停來得倉促，那裡人人都爲欲望朝生夕死。有一集，提利昂要被處死刑前，提到他表哥砸甲蟲的故事，日復一日地殺大量的甲蟲，跟劇中很多角色一樣，迫害他者是爲確定自己在食物鏈的上端。只有提利昂，天生像個「輸家」，價值這緊箍咒對他鬆了綁，讓他成了目睹他人成敗的觀衆，這點也跟文學一樣，換一個角度看現世成敗。拉長了時間線，其實沒有人眞能是贏家，而能回到了人性的本貌。

於是如此爲現實增加了一點美，劇中龍飛在文明廢墟裡，那白鬼與石化、離開身體競美的侏儒，都是文學駐足的一刻，破除了時間牆與日子格，無法自主的人生才有看到光的機會，這是文學的鑿壁價值，然而現今無法被估價的東西，最是廉價。

我們這時代其實離《冰與火之歌》沒這麼遙遠，如漢娜・鄂蘭在《人的條件》一書所提醒過的，現在的社會作爲一個勞動且經濟揮霍的社會，人將降格爲「勞動的動物」，省下來的時間只會花在消費上，且主要集中在生活的過剩品上。放棄自己的個性，被動地進入其他物種的過程，以求至少有動物般的泰若自然，

這很像當今的窮忙時代，也是《冰與火之歌》中萬物為芻狗的景況，因此劇中泰溫・藍尼斯特或丹妮莉絲會如此執著於名號，因為他們跟我們一樣，活在一個被打下去，崖下就是一片匿名的人海世界。

未來「冰與火」的年代，我們是否還需要「提利昂」這抒情的本身，來還原我們這肉胎之外的價值？沒有人認為他的名字有增值的空間，對他人來講可能是拖累，甚至想無視經過，很像現世的「文學」，乍看不見得有實質幫助，也對經濟利益使不上力，總是半死不活地窮酸活著，但你私心希望它不要死。簡直像一個祈禱，人們對其多想嘲笑，通常就有多大的盼望。

文字餵養人的靈魂。

——《偷書賊》作者馬格斯・朱薩克

《冰與火之歌：權力遊戲》（Game of Thrones）：二〇一一年開播的美國知名影集，改編自美國作家喬治・馬丁的奇幻史詩小說。提利昂・蘭尼斯特是泰溫公爵和喬安娜夫人的么子，因為是個侏儒，遭人戲稱為小惡魔或半人。他以智慧屢次化險為夷，幫助藍尼斯特家族贏得了五王之戰，卻因眾人誣陷他弒親而成了通緝犯，踏上流亡之路。提利昂由彼得・汀克萊傑扮演，因此角多次獲得艾美獎。

輯二

階級與貧富造成的寂寞

這世界這麼開放，
但有時是沒有門可以進去的。

誰來原諒貧窮的原罪？

——《踏血尋梅》的丁子聰

神，祢在嗎？沒在也沒差吧，我剛殺了一個人，她叫王佳梅，她說她要去祢那裡，我不知道她去到了沒？什麼「天堂」之類的，我沒讀過什麼書，也不知道那裡有什麼好，我只知道這裡不好。請原諒我殺了她，一個被當成祭品養大的人，殺了另一個祭品。這城市膜拜富裕教，而我們都犯了貧窮的原罪。

這世界都出油似的，流洩出飽滿金黃的油脂來，人們雖然貪得無厭但沒餓過地猛舔著。肥丁照樣開始他一天的勞工生活，有一搭沒一搭地賺著蠅頭小利，餓了吃著速食罐頭填腹，這城市飽得滿生嘔氣，有些瘦得只剩紙片樣的女孩依偎著

這城市的油膩，半夜上演一如平常的生存遊戲。肥丁沒吃多少但滿口垃圾食物，嚼著如牲畜吃的食糧。另一頭有人夾著人體壽司配美酒，這年頭，人體到底被當成什麼樣的商品？直到她被攪碎了送到餐廳市場，人們才發現，不住嚼動的嘴吞嚥了什麼，自己從來不知道，比較確定的是貪心。人肉鹹鹹的市場，餐桌上的怎可能乾淨？

香港，二〇〇八年的案子被拍成電影，一個邊緣女被殺了，之後迅速結案，幾年之後，有人想去尋找這些邊緣人分批走去什麼樣的邊緣？如果有錢人已成一個法制外的國度，窮人是否也已另成了一個國家？

以下是肥丁的晚禱，如果導演踏血推演出凶手肥丁的遭遇，我是否也能循著血跡，去另一個底層的國度看著另一個「肥丁」？

神？祢在嗎？沒在也沒差吧，我剛殺了一個人，她叫王佳梅，她說她要去祢那裡，我不知道她去了沒？什麼「天堂」之類的，我沒讀過什麼書，也不知道那裡有什麼好，我只知道這裡並不好。

王佳梅死前，念聖經上說的：「凡神造的都是好的，只要謝著領受，都是不可棄的。」至於有什麼棄或不可棄的，以我這人是說不上來的，我能被撿起來什

麼？無法明確知道，我應該什麼都沒剩了，其實我也不知道要跟祢說什麼，我不習慣跟別人說話，但非常習慣沒人聽我講話，所以祢聽或沒在聽其實都沒關係的。

我只是要交貨（王佳梅）給祢，可以簽單嗎？那她以後可以比較幸福點了嗎？我是不知道祢所謂的天國是什麼樣子？但我活的世界，祢還有在管嗎？我不知道，從父母死後，我被安置在一個個陌生的地方，但無論到哪裡，都是自己一個人的回音世界，其實很煩的，這世界有滿滿的人，卻沒有人真的在，沒人鳥我，很好，我不要他們。但我仍被自己煩死了，那些雨的聲音、陽光的刺眼、媽媽照片裡總有深淺不同的微笑，這些都擾攘著。

雖然自己也是人，但對於人這生物，我是極陌生的，他們總是吃很多、用很多、要很多，到處都是他們的開發地，有他們就沒別的生物，除非可以取悅他們的寵物，而像我這種像豬一樣的，是會被排除的。

我看到的女人都可愛，包括我媽媽、孤單的房東太太、慕容跟佳梅，但為什麼？那些人都把她們想成貨品一樣。把活人當成已死的，就像對待我一樣無情，我知道佳梅為何想死，我想，那就讓她死吧。

王佳梅第一次跟我見面，就說她想死，但我對我們這「地方」也是非常陌生的，我不知道有什麼可以留住她的，我們這島上花花綠綠的，有好多好買的東

西，但如果都不想買，或買不起，那我們算什麼呢？對我來講，沒有什麼留或不留的問題，哪裡比較好？我暗戀的慕容嚮往的美國？佳梅說的天堂？我都沒差，我也沒存在在這裡過，我不懂她們想什麼，去哪裡有差嗎？去監獄有差嗎？哪裡都沒差的，哪裡都很孤單。

對，神，我有名字的，我叫丁子聰，人們叫我肥丁，或「喂」，沒人看到我、沒人注意過我，我只是個搬貨的，我模樣醜怪又窮，人看我就像蟲子一樣，「搬了就快走吧。」跟我搬的東西一樣，去哪裡？能安身嗎？

是隻蟲子的話，連禱告都不用了吧。因為蟲子沒有什麼「希望」這種東西，別人一踩就稀爛，「希望」就類似這樣的不堪，過了期就好腥臭啊。上帝，祢有窮過嗎？在這地方，貧窮是罪。我原來就犯了這樣的罪，而且是無期刑。我身邊都是犯了窮罪的人，我們有的只是想「越獄」，祢說說，我們犯了什麼罪？男盜女娼嗎？笑貧不笑娼？在我們自己的「監獄」裡？不要開玩笑了，上帝，我們原來就被他人看守得好好的，窮人住窮地、新移民搬來住我隔壁，他們把這都蓋成一個牢，我們不用判罪送刑，本來就在服刑。我知道我生來是個奴隸，王佳梅也是，所以我跟藏警官講：「我討厭人。」他們是集體把某些人看管在某些地方做工與做雞的。上帝，祢有看過養雞場嗎？那些雞連腳都來不及長出來，就灌食到要被殺了，我感到傷心啊，不是因為我，是因為王佳梅還想要有希

望，我不希望她跟慕容都被希望搞得一身殘。祢有來看過我們嗎？我們每天醒來都好像沒真醒來，我們是在作同一場噩夢，醒來才發現昨天還沒過，前天也沒有醒，神，祢有過這滋味嗎？窮到一生如一日。

臧警官，是祢派來的吧！我討厭他了，不要叫他再來了，我本來是沒有心的，把它寄放在我媽那裡，就不會太痛，只要維持呼吸就好，「心」這東西，就像佳梅說的，會痛會累，會讓你巴望想過更好的生活，但我的心看到比我還窮的孩子會痛、看到佳梅跟慕容這樣作踐自己會痛，對我自己的事大致不痛了，像微生物般運作就好，但不要看到跟我一樣處境的人。如果人活在地獄，心就像鐘擺一樣重。

少年時，我曾被安置的地方，有個老師跟我們念過一本幼兒版的《變形記》，講有一天某個人醒來變成一隻蟲的事情。我問老師：「但他不是本來就活得像條蟲，有差嗎？」老師沒回答我。原來，以人的形貌被當隻蟲子使，是正常的事情，像我這樣不吵不鬧地待在供應鏈裡，一旦發現自己是個「人」，就可能是個災難。這個故事讓人想哭，臧警官，其實我曾偷看一點書，因為我發現多半都是心痛的人在寫書，那個《變形記》的作者很痛吧，是跟我一樣嗎？

有人說我殺人、碎屍很殘忍，其實我也不知道人們說的殘不殘忍是什麼意思？我沒見過什麼不殘忍的，從小就打工，看人殺豬畜，我沒有像你們在超市買

切好的豬肉，我不知看不到屠殺是否就代表很仁慈？我們這種從小就在市場穿梭的小孩，常看到滿地的骨渣與血泥，我們負責清理，中午吃飯就給我們有碎肉的大骨吃，大家滋滋滋地吃，我沒看過人所謂的「仁慈」，我生來就看到屠戮，只是不是你們負責的那塊。有錢，有時是保障你們活得像是「好人」。

神，我說臧警官想太多了，其實我沒有像他講的戀母或恨女人，那是有時間的人在想的事，我跟佳梅是朝生夕死的，至於寂寞，那發明給有點餘裕的人想的事，我們講它太奢侈。如同愛一樣，沒被愛過的寂寞，是從頭徹尾的我們。屬於貧困階級的寂寞，就是人生，除非死去，不然沒有停止的一天，被問會不會寂寞，就像問有沒有呼吸一樣多餘。我們這種人的寂寞因為沒法換算成商業利益，多了就會漫成河吧，成一道護城河，保住市中心人們寂寞姿態的獨特，哪裡都流不走，又深又黑地守護著階級的優雅。至於那些暴虐的寂寞，就吃掉我們，一口口的，如城中獻祭的小孩，太窮的就丟給牆外無邊的寂寞，吃掉了，屍骨無存，總有下一個孩子，世襲在更貧窮的家庭裡，就丟給城外的狼吧，圍著火光的人們總這麼說。

本就沒有人會找阿梅啊，神，臧警官只是我幻想出的一個美夢，夢想著遲早有一天，有一人會來找我們，然後問我為何要做這樣的事？我真希望有人為我想這麼多。

人們信仰著富裕，然這個信仰歷來是有排他性與獻祭儀式的，我不知道祢還是不是他們的神？而走不出貧窮社區的我們則是這群人的祭品，以不同的方式「消失」在城市的角落，貧窮差距還沒到門口前，人們就會當成沒發生，只要我們這群孩子仍足夠爲這城市獻祭。被當成祭品養大的人，殺了另外一個祭品，神，祢說有罪嗎？我們都犯了貧窮這該死的原罪，金錢成暴力，狼就要來了，有人要把別人家的窮孩子推出去了，這城市再度靜悄悄的，沒人踏血尋梅，我們無人聞問，孩子們在麥田裡，一排排地筆直往懸崖走去，神，我不認識祢，但請祢認識他們。

我站在懸崖邊，守候那些在麥田中遊戲的孩子，如果有孩子跑到懸崖邊，我就去抓住那個孩子，以免他落到懸崖下面。

——沙林傑

《踏血尋梅》：二〇一五年上映的懸疑電影，郭富城、春夏、白只、譚耀文、金燕玲主演。依據二〇〇八年香港轟動一時的王嘉梅命案作藍本，刻畫青少年的價值與失落。本片獲金馬獎九項入圍、香港金像獎十三項提名，於韓國富川奇幻影展奪得最佳影片、最佳女主角、男主角特別表揚獎，郭富城亦憑此片奪得美國紐約亞洲電影節亞洲傑出男演員獎。白只則因飾演凶手丁子聰，獲第五十二屆金馬獎最佳男配角獎。

有一日，他們把希望都列出了價目表，

但我仍不懂得絕望。

如果他是惡人，那我們呢？

——《惡人》的清水祐一

有時候，某些城鎮已經睡死在過去，人還是醒著，有些公路已經通不到遠方了，然而有人還在逃著。那些被遺忘在世界盡頭的少年們，如清水祐一，隔代教養、城鄉差距影響已深。在那裡，暮色與霓虹也幫不了誰，甚至遺忘了彼此曾有過青春，如果祐一是惡人，那我們是視而不見的共犯嗎？

的回音。

有時經濟造成的寂寞，是更殘酷的永夜。有些孩子還沒有見到日頭上山，夜幕就已經西沉了。「我的生之光呢？」觀影中，彷彿一直聽到清水祐一心頭這樣

《小王子》提醒人們要用心看，因為有些事是眼睛看不到的。那如果真用

「心」來觀看電影《惡人》，主要的幾個角色的寂寞又是什麼樣子的呢？那是彷彿

恍然進入了陰陽師安倍晴明的庭園啊。被祐一殺害的女生佳乃，她的寂寞像狂風

驟雨中的一攤爛泥，混著風貪戀著遠處一點不關己的花香，於是更嘟噥著水泡流

竄著眾多欲望：「我要脫離貧窮，脫離我爸爸的那間美容院⋯⋯」那爭先恐後的

泡泡聲兀自在寒涼中沸騰著，哪裡都去不了的一攤死水啊，生時就怨著、低吼

著，厭惡著祐一工人的身分一路尾隨痴纏，正好被棲息在暗處的怨念一把抓去。

一身廉價時尚，緊抱著她的LV包包如灰姑娘的入場券。女孩們，你們要靠男人

的名車疾馳去哪裡呢？

而那被群眾罵喊成「不是人」的殺人犯清水祐一呢？他似有知覺開始，世界

就關了燈，處在一個黑漆漆的密室。他跟女友光代說：「我的家放眼看去就是無

垠的海，彷彿哪裡都去不了。」從小被母親遺棄，交給外婆隔代教養的他，像個

棲居於黑闇中的野生小獸，面對的鎮上鄉親都是老人，以及重病的外公，他是那

裡唯一的年輕壯丁，他總載著鄰居進出醫院，他的工頭說：「祐一的人生就是工

作、吃飯跟去醫院。」

沒有任何暮色比人生的暮色能壓得更深更沉了，更何況是人們集體的暮色。

那個村鎮整個鴉雀無聲地沉默著，屏息以待進入歲月的深夜，祐一年輕的光進

不去也穿不透，他活在一個失語的世界（語言的作用在老化的世界裡會逐漸散失），於是打開手機找尋那點光源，游標的光像螢火蟲的光一樣，忽遠忽近，他看著螢幕中援交時半裸的佳乃，像想吃了她一樣，吃那頭的光，一口吃掉與他相同的絕望。他在網路上寫滿對話，面對真實人生則無言以對，因為那是噩夢。

那些寂寞的急救法，像純粹解饞的垃圾食物，吃到都打嗝了，溢滿的氣味仍是膨脹的空虛，四處流竄發脹的餘味不散。

而將企圖追來的佳乃一腳踹出車內的增尾，是帥氣的富家子，在電影中始終在空轉著日子，像追逐各種異味的蒼蠅，特別愛寄生於人性的腐敗，卻又嘲笑著別人的腐蝕。他不斷換女友、不斷開名車飆馳，尋找比他更腐敗的可能，包括他的酒友，從那些捧場的笑聲中，他享受著「高人一等」，但沒有那台子，他去哪裡都形同人走茶涼，活如戲台上的鬼，附身似的享受不屬於他的掌聲，不斷地得要巡迴演出，嘲笑著所有可能無用的努力，那風都吹不動的恐懼，是個地縛靈的存在。

這電影宛如生靈版的百鬼夜行，似有安倍晴明在廊簷看著這一切生態，寂寞之惡是條蛇，四處竄進靈魂的蔭涼處坐大，成為吸納眾生的另一方界。女主角光代也一腳踏入他們被催眠似的來回隊伍中，她說自己的人生沒有離開那條國道，無論是求學，還是上班的地方都在同一條國道上。

光代著迷於大海與燈塔，日子卻如同被蛛網黏住的蟲蟲一樣，總在服務的西裝店看著門前的交流道，那窗外的陰雨不斷，客人試裝時露出的灰趾甲，內心的蜘蛛時時逼近中，光代那骨柴般的身軀抖顫著，她這隻蛛網上的小蟲總有濕霉之氣在犯擾，因此她第一次因網交見到祐一時，他身後的夜幕低沉，吸引了她衝進那黑夜裡，趁機想振翅出她所有的生命之光。兩人前半生都痴望著小鎮邊境的燈塔，一明一滅地追尋希望。

如果以心的視覺來觀看寂寞，幾分像生態寫生，它穴居在每個人心裡，有時在無形中早蠶食了宿主，但他們仍呼吸著，為了逃避，進入遊魂似的狀態，我們像在看他們的夢，但又如此真實，因為《惡人》不是在講哪一個惡人，而是在講一片昏沉沉的惡土，如果寂寞加上貧窮，會起什麼樣的效應？

我們或許不是活在最貧窮的年代，但我們的精神無時無刻不感到貧窮的威脅，故事中的人仍有下一餐飯可以吃，但未來的貧窮感追著電影中的老少。在這沒有工業可發展的廢棄小城，無法再維持旺盛生產力的老人、無法適任就業的年輕人、早已習以為常的隔代教養現象，年輕人以愛情來當脫離該地的手段、未果者便棄養孩子。二十一世紀有半數勞力密集的工業被淘汰，不少城鎮被宣告死刑般地流放在國家邊陲地帶，這是當今世界普遍的情況，城鎮暮靄，日如夜寐。美國電影《內布拉斯加》，兒子載著以為自己中獎的老父去大都市兌獎，繞著圓周

般的公路，行過父親的家鄉，發現整個鎮與鄉親都老了，比他老爸更老、更沉地睡著了。

早在八○年代，大衛・林區的《雙峰》，鎮民就如同作一場夢一樣，不會醒來的一群人周而復始，大都市的警探去了，發現人沉沉地睡在現實生活裡，活進那土地的瞌睡裡，年輕人在其中無路地亂竄著。清水祐一生來就活進了這沉夢中，巴望著有一天醒來時，發現眞是個夢。母親在他幼年時，將他遺棄在燈塔前，叫他看著那催眠般的遠方光暈。祐一的外婆最大的快樂是參加所謂鬧哄哄的養生座談，其實是騙人的賣藥集團。佳乃厭惡祐一，因為她恍若看到那一無所有的眞實自己，於是嫌惡到要誣賴祐一綁架棄暴她，使得祐一失手殺死了她。在那裡人人渴望自己的夢不要醒來，唯獨祐一想從這永夜裡掙脫，於是他在逃亡的最後，看到遠方的日出時，彷彿第一次見到太陽一般掉淚。

在電影末尾，佳乃父親經營的理容院是街弄盡頭唯一閃著亮燈之處，那景色在很多電影裡可以看到，如美國恐怖電影總愛在公路上安排一個孤零零的商店，等著年輕人過了這一站後，就要被莫名地獵殺。日本電影《那夜的武士》、韓國的《聖殤》，都有即將廢棄的工廠小鎮，那裡面的年輕人都沒老，只是在工業化時代之後，鼓勵集體努力的氣氛消失了，個人時代來臨，在沒有被栽培的環境下，他們跟自己的鎮一樣被遺忘，如祐一被擱置在遙遠的盡頭。

祐一其實是一場長達一生的噩夢，但並不是惡人。金錢遊戲被大幅改寫，大批人還被錯置在過去，我們都趕忙開往人們說的新公路上，拿著標示不清楚的地圖，通往傳說新經濟的烏托邦，迎著螢之光，每一趟都是近在眼前的長征，而另一些道路，人跡罕至，無人聞問，那是通往每一個「清水祐一」的家鄉。

我將住在其中一顆星星，在上面笑著。每當夜晚仰望星空，在你眼裡，就好像滿天星星都在微笑一樣。你，只有你，將擁有會笑的星星。

——安東尼・聖修伯里

《惡人》（『あくにん』）：改編自日本作家吉田修一的長篇小說，以一椿殺人案切入，聚焦社會底層面臨的處境。小說單行本甫於日本出版就迅速賣出十萬多冊，獲每日出版文化獎和大佛次郎獎桂冠，吉田將其視爲代表作。二〇一〇年由東寶公司改編爲電影，李相日執導，深津繪里與妻夫木聰等主演。本片獲第三十四屆日本電影金像獎男女主角獎。

小心，名氣是個罈子，
讓你在裡面作大海的想像。

你要的是出名還是成功？

——《聽說桐島退社了》的桐島

我們這時代前所未有地害怕失敗，因此隨時需要神主牌當令箭。其實桐島根本沒有退社，「桐島」就是這個社會。複製各類典範人物，隨時背誦他們的成功準則，「桐島」也是現代成功教的教主，以速成名氣取代成功，讓失敗不要發現我們。在名畫《蒙娜麗莎的微笑》淡漠的眼神掃射中，可以看到未來一群群驚懼之人，以被名氣架空的成功正快馬而來，她遂笑得更漠然了。

你要的是出名還是成功？還是我們現在已經將兩者混為一談？

我們總像聚在一起使巫術般，或呼喚燈神，頻喚出眾名人教我們怎麼過人

生，複製別人的教條，如賈柏斯死後仍被招魂似的，真假名言滿天飛。名人將吃

喝小事po上網始能變神壇，記者食衣住行的問題都拿去問郭台銘，廠商花錢請知

名部落客掛保證，一切不問專業。

人們開始迷信出名會製造更多的成功機會，以粉絲團有多少人來計算演唱的

場子才不致太難看，而在稿費與薪資都不見起色的台灣，出了名是否才有議價空

間？什麼時候開始，出名與成功畫上等號？甚至有時成功還是名氣的押寨夫人，

因為成功無法被具體數據化，沒有數字來放閃，人就不high。

九〇年代的精英主義過去了，醫生或律師、老師等任何頭銜都被人質疑、打

入凡塵再打折，政客是丑角、記者被當過街老鼠。沒有任何專業，是當今人們真

正會放在眼內的。

讓我們飢渴的就只有名氣，名氣是二十一世紀的嗎啡，無論是他人的名氣還

是自己的，都讓我們如同吃了笑氣，人們不知爲何呵呵地笑，或稀里嘩啦地哭，

就是不要讓我們沒表情，我們當今召喚的是個廉價的舞台，轟隆隆的，柏拉圖隱

喻的山洞光影要更4D化，就是不要讓我們下戲，無論我們對台上人寄託的情感

有多速食廉價，這樣哭哭笑笑，一生都不能停。

這種戲台子，只能以名氣快速搭建，真正需花十年工夫的成功可來不及，這

很像古時候哪個環境不甚好的地方，專找個台子演武松打虎，舞台上熱呼呼打虎

的糊塗，將就地演完了我們找人崇拜的麻木。

所以電影《聽說桐島退社了》中，桐島不見了很重要，也因此顯出他的完全不重要，因為他是大伙的戲台子，沒台子，就無法座標自己與其他同學對價的方位，他沒退社前就哪裡都不在，退社後則無所不在地造成幾乎所有同學的恐慌。

電影中的桐島是個什麼樣的人？在同學眼中他運動、學業萬能，有個校花女友梨紗，學校最風光的排球社由他領軍，勢如破竹地打進全國賽，突然之間他在某個周五就沒出現了，同學們等待、焦慮，到群龍無首，那學校的老師幾乎是不存在的，沒有富智慧的長輩能進入這「桐島之國」中，重組失去精神領袖的同學。

感覺很眼熟吧！這不只是發生在一個學校裡，這是當今社會的縮影，門一拉，前一代進不去，後一代處於未知。

出現焦慮症頭的，通常是有能見度的人：頓失男友的校花，如同失去了她的選美獎盃；視桐島為偶像的排球社社員們；桐島的好友宏樹，亦是品學兼優的鋒頭帥哥。因為桐島的消失，他們一瞬間都必須重新檢視自己存在的重要性，沒有台子的戲子，還有鎂光燈往他們身上照嗎？而沒有鎂光燈，自己的真相又何解？他們就像失去了太陽光照的金星與木星。

而桐島自己呢？身為全校最有名的人，比任何老師都還有影響力，但沒有名人是不寂寞的，因他自身跟名氣到後來會是分離的，真實的那一半永遠流放在

nowhere，無法脫身，沒有人要知道你的害怕，而崇拜名氣的人，則是逐漸被寂寞吞噬而不自知。

日後如果有人要側寫桐島此人，恐怕連死後的墓誌銘都被刪減真相，所有關於人的傳說與報導都充滿了蒙太奇手法。人們對你信者恆信，供所有人引申，如達文西的《蒙娜麗莎的微笑》貴在什麼都沒有給，任人想像，因而成為最有名的畫，她面前總有人群駐足，為什麼紅？因「蒙娜麗莎」就是名氣的顯像，該女神情並無互動的意願，只剩你單方面的渴望，因此被她瞅著的你，變得很微小，活進她眼裡的小世界，而因這份卑微而產生類似爆米花啵啵叫，重新誕生的快感。

該女似神佛儀容飽滿，卻看你什麼都不是，哪裡都不在的淡漠。「名氣」是這樣日夜巡房，人們等著它的青睞，換一夜溫存。

人們因此這麼喜歡營造偶像，因那份卑微終於像張愛玲講的得以化了塵土，仍開了花，整個酥麻麻的，連神魂都打顫了起來，接近生平以來對「活著」的想像。

「活」這件事已經被過度美化與商業化了，但又沒有比要被人看見或認同的活法更加卑微的了。

因此桐島身邊那些風雲人物，以及想成為桐島的人，內心自卑的那面終於能以他為中看齊，集體綻放出來。對自己的缺陷感，都因桐島而圓滿了，如童話

中國形找它的三角，破口愈大愈想被桐島幻影占滿，也跟邪教（如奧姆眞理教、日月神功等）信徒過於崇拜某教主一樣。既然內在有讓人無法承受的卑微啊，就愈爲某人開出一片地獄花海吧，以這樣的意志，紅豔豔地燃燒。愈被踐踏踩碎，愈化爲宇宙塵埃，彷彿跟無限大的幻覺交合。自己飛沙走石地成就無以名狀的巨大，所有細胞都爲解體而歡呼，再也不想像他人努力地成爲一個獨立的個體。

於是桐島活在衆人的幻覺裡，「退社」了沒，也是被神話的他從其他人心中退駕了沒？這樣的存在，很少人會直言，周遭人與他本身其實是種自願的人格謀殺，你無法阻止別人的精神上求歡，所有因你而完整的假象，桐島遂被分子化，遠在天邊，卻無法與衆人一般近在眼前。

因此他不能出現在電影裡，每個人都是他的拼圖。

在電影最後，宏樹轉身走到在校被當空氣的電影社團員們身邊，問魯蛇派的前田同學爲何想拍電影？前田只是講了一個模糊的答案，而且自己也不認爲以後能當導演，他誇宏樹如此俊朗，宏樹在他鏡頭前卻流下眼淚說：「其實我什麼都不是。」

我們信奉名氣與名人，著迷於別人眼中的完美，這時前田與另一個被人無視的澤島則因喜歡的電影與音樂，得到片刻滿足，當然誰也不知道能否持續，只是現下提供了一個逃生密道，在這個不停下載名氣與笑氣的密室裡。

人生勝利組與失敗組被封閉在同一學校裡，勝利組被規定有它的ＳＯＰ，魯

蛇電影社藉由拍出的殭屍戲，重申人有其他的選擇，就算勝利組的宣教病毒無所

不在。

桐島其實根本沒有退社，他是人們心中不停轉貼的楷模，桐島就是這個社

會。複製典範，供人隨時背誦他們的準則，「成功」這宗教大行其道，讓宏樹、

梨紗等總警覺有失敗的高風險，然真正被失敗逮到過的人，才真有可能成功，其

他只是向名氣申請一個暫時保護令。

名畫中的「蒙娜麗莎」眼中每日看到的一群群驚懼之人，如彼岸的國族湧

現，那都是桐島的信徒，那些被名氣架空的成功正快馬而來。她饒富趣味地看著

我們的百年孤寂，看著自命能掌控一切的科技時代人們，因其掌控欲，無時無刻

不被自己的「失敗感」所獵殺，索性典當自身的每分每秒與每寸每縷，成為名氣

的人質，至少躲在這頭，失敗之狼還不致追過來。

這是一個由「失敗」掌權的年代，讓名氣當監管人，你看，桐島不就在我們

中間嗎？然我們不可能看到他的，因為我們永遠緊盯著對面的「失敗」。

人們以各自的方式崩壞，無法分辨誰的比較瘋狂。

——電影《瘋狂麥斯：憤怒道》

《聽說桐島退社了》（『桐島、部活やめるってよ』）：吉田大八執導，二○一二年上映。改編自朝井遼獲獎同名小說。故事描述星期五放學後，一股不安的氣氛在校園肆意蔓延。大家耳語著人氣球員桐島退社了，意見領袖的離去使原本堅固的校園金字塔階級發生變化。金字塔上端的學生四處尋找桐島的下落；活在金字塔底層的人繼續做自己喜愛的事，形成兩個國度。本片共獲得二十七個獎項，包括第三十六屆日本電影金像獎的最佳影片、最佳導演等大獎。

為了榮耀那金碧輝煌的王位，

他小得像什麼都沒有。

其實，每個國王都穿新衣

——《暗黑冠軍路》的約翰‧杜邦

這裡好光亮啊，沒有看過這樣銀閃閃的世界，雪霜滿天、到處都美不勝收，這裡好像傳說的桃花源，奶與蜜的應許地，卻怎麼⋯⋯亮到好像沒路可走了。這原是條精英之路，不是嗎？怎麼下了高架橋後，竟轉進一條餓鬼之道？

約翰‧杜邦穿著一身黃金龍袍似的運動服，宣傳他的教練理念，在鏡頭前面，他大談自己將要恢復美國的舊時榮光，花大錢作育運動英才，帶領迷途羔羊走上世界舞台，並聘來黃金運動員為他背稿念出：「約翰‧杜邦是我的教練，我的人生導師，我的父親。」是多麼寂寞的人擬的講稿，怎會落到如斯田地？

這時代的富裕，跟戰後不同，世界如今被硬生生切成兩個國度，有錢與沒有錢的，極富裕那一端如銅牆鐵壁的存在，我們無法理解面對的是如何的人生，但從《雷神索爾》中 Loki 身陷籠中鳥的瘋狂、《危險關係》中一切的無聊使然，那裡似是開始也是盡頭。

這部電影表面上是運動片，其實是一群寂寞的人困在冰雪地的故事，他們的寂寞讓彼此暫時不會感到這麼寒冷，但時效卻比不上一個暖暖包，A 的寂寞後來讓 B 的寂寞好生畏寒，暖洋洋的晝日對這群人無痛癢地照拂著，像一則炫耀文似的兀自經過，順道嘲笑屬於你的夜，你席捲天地的潮汐吶喊，你活在一個什麼都有、就只有你這個人什麼價值都沒有的地方，這是富可敵國者的詛咒。

如果你生存環境太富裕，富裕到一個人數輩子都用不完的程度，那前仆後繼的財富湧進，多到讓人感到一無所有，滿坑滿谷的錢與草木不生的沙漠一樣會讓人麻木。財富如蛇頭女梅杜莎的眼睛，久視會讓人變石頭，跟戴上魔戒是一樣的詛咒，任何巨富者都不能例外，只有抵抗期的長短而已，更何況是心智極端脆弱的約翰·杜邦，一生瑟縮在他皇宮的一角，一離開主人位，就擔心別人認不出他是帝王命了。

導演班奈特·米勒對寂寞像解剖某種病理一樣，運鏡如拿手術刀穿肉見骨，每幕皆割除一小塊檢體，讓你放大看到寂寞寄生在不同宿主時產生的百種變形菌

貌，你看著寂寞流出來的汁液、難以清除乾淨的膿渣、還有寂寞的宿主被逐漸掏乾蛀蝕的形貌，跟他代表的「永恆王國」成為反比。

電影中寂寞宿主有兩人，互相協尋彼此的寂寞而共生，如兩台人造衛星於太空中，鎖定所有人的行蹤，卻沒人鎖定他們。其中選手馬克‧舒茲雖沒朋友，但還有哥哥亦師亦友，但約翰則被自己的寂寞給嚇死了，他坐在家族給他的龍椅上不敢動彈，快被金湯匙噎死，也不敢吐出來，「我一生只交過一個朋友，後來才知道他是我媽買來當我朋友的」，他說。他身後有面大國旗，身旁都掛滿祖先畫像，與美國達官的合照，滿屋子歷代祖先的榮耀，他是這個巨大搖籃裡的嬰孩，一輩子都沒有斷奶機會。與愛將馬克練習摔角，還要特地選在祖宗畫像的陳列室，享受所有已逝者沉默的目光，甚至藉此刺激出自己的性衝動。奈何各種形式的衝撞，都是微塵之於宇宙的反擊，落地後再次感到自己的無足輕重，原來他只敢向死者示威。

杜邦家族在美國史上赫赫有名，經營軍火起家，之後跨足石油、汽車、銀行業，政通人和，勢力足以自成一國，因為美國相較他國很年輕，約翰祖先那時任何夢都作得起，等到約翰長大後，美國已經打盹了，約翰和母親只管跟著美國老大的鼾聲忽睡忽醒就好，奈何約翰還很年輕，無法承受到了他這代，美國已經老了的事實，他偏要以他的財力將這個沉睡的巨人老爸叫醒，陪他玩場「騎馬打

仗」的遊戲。

於是他找來一堆摔角選手，陪他一起玩這「叫醒巨人」的遊戲，並以「恢復美國榮光」來號召他們，讓他們熱血沸騰，這的確催眠了劇中的馬克‧舒茲，回去興奮地向他哥哥遊說，認為約翰給了年輕人新生的意義，以「美國之子」（形同台灣之光的無限上綱）的概念來奮鬥，生之悠悠，如果怕沒人看見，那就讓自己被「整個國家」看到吧。由於美國這個山姆大叔一直以「一家之主」的父親形象在統治民眾，因此約翰與馬克這兩個失怙感強烈的人，對於「父親」的忽冷忽熱相當著迷，一直以撒嬌的狀態在活著，以得金牌為手段，來換取不存在「父親」的回眸。

但真的回眸了呢？約翰的母親曾克服心魔，去觀察兒子擔任摔角教練的工作，奈何約翰一發現母親出現就渾身膽怯，急忙叫一個選手「假輸」，看在眼裡的母親轉身離去，更加不堪。

基本上，以宗教立國的美國，始終潛伏著一種「神選者」的概念，不僅自己國土有神選的優越，約翰身在貴冑之家，自命理應是「神選者」的後代；馬克‧舒茲曾獲得奧運金牌，也渴望持續著「神選者」的榮光；電影《美國狙擊手》史上最強神槍手克里斯‧凱爾也以自命為牧羊犬的神聖感在服役。美國多年將宗教神選感深植於政治，人民活在其中，很容易會有誤認自己是神選者的自妄與失落，

那位說好了的「爸爸」呢？怎麼沒再發糖吃？怎麼沒再給肯定的抱抱？《暗黑冠軍路》這改編自真實命案的故事不只是拆穿了美國夢，而且還是自命精英者的天倫夢覺。最後一幕，馬克為維生無奈做摔角秀表演，觀眾席仍忘情喊出「美國、美國」時，演員查寧‧單圖轉身露出不知身在何方的表情，極端諷刺。

無論商界還是政壇，都常看到約翰‧杜邦的影子，求國家爸爸的交接與垂青，且在有光處大玩比手影的放大遊戲，只要不要讓觀眾瞧見他的裸裎本態，他的「神選者」假象就不會破功，於是要求政客不說謊其實是違反其本質的，「必須要被看到啊！」無論是政治明星還是商業貴冑都是如此，以爲成功了就不會寂寞吧？於是成功了以後發現更寂寞，因爲衆人注意力很容易轉換，只好加碼誓言要更成功。

一心想被人看到的人，更容易感受到自己趨近於零的存在，以寂寞爲動機的「成功」，讓政治與商業都變娛樂秀，堆疊成近代無法收拾的名流人肉長城，人類共同難以割除的惡疾。自從第一枚人造衛星升空後，人類的潛意識就一直在呼喊著：「我的座標在這兒，請看到我啊！」現代人一直上演以爲有觀眾的無人小劇場，面具更不可能拿掉，一路敲鑼打鼓的生旦淨末丑。我們一安靜就吵到了自己，因此成爲過度喧譁的一代。

約翰‧杜邦這例子並不特殊，而你也不難發現那條「暗黑冠軍路」，因爲那

裡亮晃晃的、冠蓋雲集，始終亮到沒有誰能看見誰，大家著迷於在一角跟自己玩

影子秀，借點光就能登台。精英馬戲團的岔道，實爲餓鬼之路。

你如果認識以前的我，或許會原諒現在的我。

——張愛玲

《暗黑冠軍路》（*Foxcatcher*, 2015）：改編自一九八四年洛杉磯奧運會自由式摔角項目金牌得主馬克・舒茲的傳記，由史提夫・卡爾飾演震驚美國社會的杜邦家族殺人犯。多年來，人們仍討論這個天之驕子的犯案動機，也曾熱烈討論杜邦家族作風與布希家族領導風格的相似度，以及九〇年代之後，美國昭然若揭的金權治國風氣。本片獲得奧斯卡最佳導演和最佳男主角等五項提名，爛番茄維持百分之八十七的高評價。

輯三

自我探尋的寂寞

被你們以陽光綁架的這世界，
請還給它黑夜與潮汐吧。

被陽光拘禁的黑夜

——「哈利波特」的賽佛勒斯‧石內卜

「大家看我的模樣比較搭配扭曲的心腸，我只好扮演一個嫉妒幸福、喪心病狂的混帳，來證明自己的存在，滿足大家的期望。」此句出自莎士比亞《理查三世》，如果延伸在石內卜身上，那應該是：「如果霸凌無所不在，那麼孤獨就是我所僅有的選擇。」

你們是如此閃亮啊，像永遠不會日落，讓我這被遺忘的黑夜無處躲藏，除了躲去你們定義我的「醜怪」裡。

我想，你們看完「哈利波特」這一系列電影後，總以為我是個悲劇人物吧，如果你們認爲我是，那就是吧。你們可以繼續盡情地討論我，但請不要再來打

擾我。

應觀眾要求，某些二人會扮演他先天的長相，那在當下是唯一的逃生口，即使不能以長相贏得掌聲雷動，但多少能因安分求得觀眾席上的人們放過他一馬。

童年的我會倉皇地躲進自己的長相裡，為求得一息尚存。是的，你們真的吵，很多人選擇當隻麻雀，但請恕我失陪，我寧可當隻老鷹，感謝哈利波特的老爸詹姆斯‧波特對我的霸凌，讓我提前學習飛得高遠，而詹姆斯，你是如此自命為陽光，服膺於你的外表，那就請繼續當麻雀之王，扮演你的「快樂」與「榮耀」，讓我們各不相干，這樣好嗎？

「大家看我的模樣比較搭配扭曲的心腸，我只好扮演一個嫉妒幸福、喪心病狂的混帳，來證明自己的存在，滿足大家的期望。」這出自莎士比亞《理查三世》。如果長得醜怪可以換來寧靜，我是甘之如飴的。多數人樣貌平凡，這群人一開始就會被放在觀眾席上（除非背景特別），在編入一個班級時，靜待著長相最美與最怪的人出列，而「觀眾」本身會直覺性地追捧、口哨與噓聲並起，從而在群體中成為一種氣氛，讓人不得不從。這是為何《冰與火之歌》龍之女王受百姓壓力，必須重開競技場（抱歉，石內卜我也追劇的），因為這最原始的娛樂，是凡人的解脫，需有更似馱馬之宿命來娛樂他們，人想被區分自己與獸的命運，不管那是否是謊言。

這是我認爲的陽光之子熱愛的骷髏之舞，耽溺於他人戲劇化的一面，追索

極美與極醜之人的下聞，無休無止地逃避自己的不上不下，所以愈平庸之人愈

愛八卦。

而像我這種醜又陰鬱的人，只好忍一下了，等你們認定我甘於醜怪了，就會

散開了，畢竟你們對醜怪的人事物，通常都沒有耐心。

哈利波特，你這點也跟你父親很像啊，那麼想要當一個好人卻沒動力，於

是藉由討厭陰沉的我，更容易讓你當個好人吧？就如同你的爸爸詹姆斯看我就是

他的動力一樣。我要像個壞人的樣板戲。總要有個「敵人」飄之在前，或隨之在

後，才讓哈利你時時警惕，熬過那些修練苦刑，這是我培養你的方法。

其實我並非不快樂的，只是不是用你們的方式，你們看我崩壞，只是因爲我

的「快樂」沒有任何展示性質，我可以跟細菌、獸屍，與各種殘敗之物一起化入

泥沼裡，這陪伴我的都是自然物，沒有什麼好不好的，只有你們才會區分雲泥，

與自然之穢物畫清距離，然而迷信穢與淨是相反的表象，才讓你們無法眞正當個

好人，就像有句名言說的：「不識醜惡就無法當個好人。」

至於我爲何要學黑魔法？你可能會問。年少的我，自以爲可以遊走於這條紅

線之間，畢竟我受夠了你們這羣「快樂教友」的追殺，跟電影《歡樂谷》一樣，連

長得都要像「快樂」周邊的亮晶晶，我在你們那裡沒有立足之地。

而「賽佛勒斯・石內卜」對我來講就是一個巨大的面具，大到甚至成為一件黑色的袍子，兩手一伸就暗夜降臨，像烏鴉又像蝙蝠，你看我是異類，那我就變成你最害怕的異類吧，這樣雙方都滿意。所幸我那一頭油垢的髮、過於蒼白的臉、天生的憔悴與後天的營養不良，讓我在電影中一出現，大家都對我心生忌憚，暗自嘟念：「害蟲！」

你們這些自命為陽光信徒的人，是多麼著迷於自己的骷髏之舞啊，以致於非把醜陋標籤化。就算我躲在樹下、芒草邊也不放過我，因此我的摯友莉莉啊，你不懂我為何結交了你眼中的狐群狗黨，甚至離我而去，然而你不懂比較好，所以我也不會跟你解釋，請你別再靠過來，自命「陽光之國」的地方，收容人都是有條件的，你別因我破壞規定而被驅逐。為此，我要更澈底地像黑暗之子才行，這是我保護你的方法。

比我更早看穿「陽光之國」跳的是骷髏之舞的，首推鄧不利多校長，他是個天生政客，所以知道只要表演「道德」，人們就會跟從他，光明之國的盲目太可怕，你們竟以為這的陽光是多數決。

我除了聽鄧不利多的話，去佛地魔那裡當間諜沒有別的方法，他利用哈利毀掉佛地魔，待他長大後再盤算把他殺掉，這即便是「惡人」如我，都想不出來的詭詐之計，我沒有喜歡過哈利，但好人之國總要推出個人來獻祭，這樣的歷史循環

令我憎厭。

老實說，我愛你們，你想，我跟莉莉·伊凡小時候會跟大樹、鳥獸相處一下午，怎麼會不愛你們？但我見證過你們的殘忍，自許正義之士以陽光之名把某些異類曝曬而死，於是我拿我的魔杖大玩黑暗遊戲，讓你們以為我有多可怕，讓你們都不要正眼看我。以這樣的方式擁抱孤獨，我用醜惡到毋庸置疑，來換得我的平靜人生。

直到死前，哈利用他母親的眼神真正回望我，這樣就夠了，代表被你們以陽光正義綁架去的這世界，也終於在那剎那回望了我，讓它也得到了有黃昏日落的自由。我不是多偉大的痴情種子，只是我知道這世上的詩情，從不存在你們所謂的刺眼信仰裡。請放這世間擁有陰陽與潮汐的自由吧，隨著我這被終生詛咒的黑夜的死亡。

至於我的墓誌銘，如果有的話，請寫上：「賽佛勒斯·石內卜，不被任何人所認得，但始終想識得你們之人。」這是我這綁著鐵鍊之黑夜者的快樂，而你們那片無法無天的晝日呢？是否還有願自我犧牲的黑夜來偷偷安慰你們？

夫鵠不日浴而白，烏不日黔而黑。黑白之朴，不足以為辯；名譽之觀，不足以為廣。

——《莊子・天運》

賽佛勒斯・石內卜為英國作家Ｊ・Ｋ・羅琳奇幻小說「哈利波特」系列中的重要角色，於《哈利波特與魔法石》首度出場，甚至有書迷認為他是此系列的地下主角，電影版由硬底子演員艾倫・瑞克曼飾演（據說是羅琳欽點）。

石內卜為霍格華茲魔法與巫術學院的魔藥學教授、史萊哲林學院院長，第六集開始擔任黑魔法防禦術教授，在第七集擔任校長。表面上不喜愛哈利波特，卻暗中保護他。在故事中，石內卜扮演雙面間諜，臥底在佛地魔麾下，後被佛地魔所殺，最終得以保護哈利全身而退。哈利日後為紀念他，將其中一個兒子取名為阿不思・賽佛勒斯・波特。

許多的名詞被時代綁架後，

需要重新定義，

包括所謂的「成人」。

所謂的大人到底是什麼？

──《猜火車》的馬克・雷頓

這一百年來，大人製造了大量雷同的選擇，讓人們窮於應付。每踏一步，之前的路都如被虛擬般踏空與陷落。以物質積木架空了他人的人生，卻不解這無法收拾的空虛文明，年輕一輩為何遲遲不肯接力？但如果不想成為這樣的大人，那又該是什麼樣的小孩？

大人到底是什麼？是小孩的相反，還是合乎社會期待的訂單接受者？是個穩當的螺絲釘，或是體制內被壓縮的巨人？

《猜火車》中的馬克・雷頓與朋友們不知道長大是什麼意思，周圍大人並沒有展現漸老之美好，於是他暫停在那年齡界限的門口，做了一些象徵拒絕進入的

動作，比方吸毒。吸毒這件事如果是少數個案，人們可以忽略，但如果是不斷發生的社會行為，這跨年代、跨族群的背後動機就必須抽離來看。不只是眾人貼上個「墮落」標籤，存檔封存就好。

其實很有可能，雷頓這群人，看到的父母窩在電視機前的「麻木」，或華爾街的以檯面下的金錢遊戲統治世界，也感覺是一種大人正在沉迷「毒品」的替代品？雷頓他們，如同雞鴨被送刑場前，突然有種「逃命」預感而失去理智。

從Ｘ世代，一直到現在，都在問：「大人是什麼？」這問題還在隔水傳話著，一代接一代問著。

「是我們說謊，他們才會相信的一群人嗎？」（語出電影《四百擊》），為何成人世界看起來是謊言結構下的運作？

很少有大人能告訴我們，大人是什麼？許多大人只是讓我們看到他變大而已。作家勒瑰恩曾說：「成人不是小孩死去，而是小孩倖存。」

所以有些人的「小孩」在某個歲數死掉後，那個人內在就停止了成長，失去好奇心、也失去了求知欲。

如果以勒瑰恩這角度來看，《猜火車》這部電影本質其實是部恐怖片，這故事中並沒有「小孩」倖存在大人體制中，等於接棒了一九六二年《發條橘子》的下一代，孩子以一種莫名的形式、甚至憑藉著一種前進不祥的直覺，以自殘的

方式，強烈反抗著成爲標本式大人，拒絕埋單父母輩直銷似的「烏托邦」全套組合，當然也有人毫不猶疑地埋單這樣看似多樣性但少有獨特性的現代生活。只是如果有人有疑問呢？像馬克・雷頓那樣，在「就範」前，突然有「掙扎」的念頭？

或是《鬥陣俱樂部》中泰勒・達頓在步入中年階段時，以困獸的姿態猛然甦醒。

還是電影《盜貼人生》、《雙面危敵》中，在閃耀著金屬光澤的行進路線、樣貌一致的辦公室中，發現有另外一個自己脫離編號與工作證的人生，進而粉墨登場，類似人格解離的過程，由於對自己的獨特性太過陌生，甚至將「另一面自我」當敵人展開攻擊。

現代都市爲何脫離古典時代後，就傾向將自己打造成一個規矩方正的鋼鐵迷宮？

《猜火車》的雷頓，在長時間的昏睡與形同活死人的日子，過著與朋友販毒、搶錢、鑽入馬桶找毒品等類似夢遊的生活，連小嬰兒在旁猝死了，其他人都還賴在床上。打針打到急救，如被吸入地心的墜落，這電影以非常具象的方式，呈現了吸毒後的幻覺，以及更放大的眞實。全世界浸泡在臭水裡，如他在糞坑裡悠游，另一頭的現實設定則是充滿壁花的牆壁，加工食物與日常入門的符號，比方電影開場時，雷頓的口白：「我要選擇電視、汽車、開罐器、國宅、內衣，還是可分期的沙發？」只要選擇了這些，你就可遁入正常大人的生活裡，等於芝麻

開門的密碼。

　認同多數人所認同的價值，屏息怯聲，別讓他們發現你不認同。我們走上一條有強烈暗示的路，你最好成為什麼樣的人，或社會需要你成為什麼樣的人，它成為一種回音，迴盪在這仿如鏡面的城市中。

　相反的，電影也以另一種夢境來呈現沒有吸毒的大人的「生活幻境」，大同小異的牆壁花色、大同小異的街巷、大同小異的節目、大同小異的流行、你可以在有限選項裡做自由的選擇，並且很忙碌地在各大小商場中做大同小異的事。如果你一大早醒來，想要做一個不一樣的造型、或是想起了什麼音樂可以譜寫一下、或是你可以 po 文出一篇八百字的革命情懷，都沒問題，因為只要你走上街道，這城市的「大同小異」就會向你開啟它的選項螢幕，讓你為了你的「小異」而異常忙碌。

　我們被設定好為了「小異」而益發焦慮，且必須要維持自己的「高效率」，才能維持「小異」選擇的自由。《猜火車》的導演丹尼・鮑伊呈現了英國社會低層的人，那裡的人甚至缺乏小異的選擇，人們用的、吃的、穿的都是一致的樣貌（只有色素的不同，完全呼應安迪・沃荷預言的世界），那窮酸的社區，在哪一個國家都一樣，是在視覺上可以擠出水來的，並隨時能消失的浮水印社區樣貌，水漬在牆壁上、在天花板上、在人心裡，跟雷頓從馬桶裡鑽出來的黏糊糊、濕答答，

經年累月、累積出來、無法排放的淤泥，讓人生了根、長了苔而盤生在那裡，老小小哪裡都去不了的大街小巷，擠不乾、晾不到的廢漬物沉積飄盪。

這般精神上的濕氣，跟導演庫柏力克的《發條橘子》視覺上的乾爽不同，那部電影包含了中產階級與政府機關，但兩者都是卡夫卡《城堡》的精神，你進去了，就如老鼠被放進迷宮一樣出不來。雷頓吃的是破壞腦認知的毒品，這社會提供的則是催眠商品，永遠有新商品當你的下一階段入場券，讓你一生都在選擇，如電影的結尾，雷頓最後拋下那群毒友，拐了他們大幹一票的錢，進入正常的社會體系，以宣示獲得新生的口吻，念出一串使他亢奮的選擇項目：「我會跟你一樣，選擇電視、選擇房貸、選擇車子、選擇垃圾食物、選擇指數型養老金、養老院……」

如同你可想像白雪公主成婚入了宮，中年之際也可能如惡皇后，為了自己所擁有的而害怕，因而看著鏡子，緊守更多的「同中求異」，深怕被後面的「相同」吞沒般地往前趕路，儘管這條路前往的僅是更多的買項選擇，也無暇思考了，所謂階級戰爭，先到來的考驗不是食物多寡，而是四面八方、無孔不入的「相同」，向我們淹沒過來，使得我們如精神上的逃犯，因過勞而無聊，又因無聊而追索，賠光了時間成本，只要丟給你一個更新的手機、電腦，與廉價時尚的衣服，你就又進入白老鼠找路的循環賽程中，你的消費行為控制了你。

所有事物都伸手可及，所有的人都好似近在眼前，如今，人有太多機會逃避自己。

之前那一代有物資缺乏恐懼的密室關上門了，後面一代又接受新的指令，每一代都是密室，如村上龍在《寂寞國的殺人》中所言：「沒有人告訴年輕人，完成現代化以後，要做什麼？」製造了大量雷同的選擇，讓人們窮於應付。每踏一步，後面都如被虛擬般踏空與陷落。以物質積木架空了他人的人生，卻指責這無法收拾的寂寞，是因世代無法接棒，但後代群體對虛空成癮的遲疑，卻是無法戒斷又扎扎實實存在著。

真正的大人到底是什麼？是一群喧譁中，唯二或唯三的冷靜者。前方貌似大人者在二戰後，集體進入守望狀態，一起走向迷城，並為消除內在不容於世的「第二人格」，製造大量的合法成癮物。後方偶有孩子發現了前方有異，尖叫一聲，試圖脫隊，如《蒼蠅王》中的西蒙點出山上沒有怪獸，戳破幻影，結果被擊斃。柏拉圖《洞穴之光》中那個獨自離開火光、走出洞穴的人，孩子能像勒瑰恩所說的「倖存」成大人者少有，所以，噓！別被他們發現了，唯有混入人群，卻如入無人之境，那人生才能終歸於長征的本質，一步有一步的踏實。

大多數人生活在平靜的絕望中，別陷入這種境地。

——梭羅

《猜火車》（*Trainspotting, 1996*）：由英國知名導演丹尼・鮑伊執導的黑色幽默電影，電影劇本由約翰・霍奇（John Hodge）改寫的同名小說而成。伊旺・麥奎格、艾文・布萊納、強尼・李・米勒等人主演。講述一群愛丁堡的海洛因癮君子的生活。原著作家歐文・威爾許也在電影中擔當毒販Mikey Forrester 一角。書／片名源於原作卑鄙比（Begbie）與懶登（Renton）兩人在愛丁堡一處廢棄火車站遇到卑鄙比那落魄的父親時的一段。他父親開玩笑似的問他們：「是否在看火車進站？」電影在英美等地放映時引起不少爭論。美國參議員鮑勃・杜爾（Bob Dole）在一九九六年的美國總統大選期間，譴責該片損害道德且鼓勵濫用藥物，諷刺的是，他也承認從未看過該片。然而在加拿大，警方則是自掏腰包買了許多電影票分發給青少年，認爲青少年會將該片視爲反毒的教材。在諸多爭議之外，該片以創新手法呈現年輕人在被洗腦的現實與藥物迷幻中難以找到分界點，從而思考人生的價值是什麼，是繼《發條橘子》之後，跨時代的成長經典作品。

快樂大抵上是相同的，

因為我們刻意地集體追求，

但悲傷，每個人的都不同，也使每個人不同。

憂憂早就失蹤了

——《腦筋急轉彎》憂憂的尋人啟事

我是先發現悲傷很美，才知道原來它是叫「憂憂」的。目前憂憂其實仍沒有像電影中回來了，它還持續被人們醜化，於是心理醫生也阻擋不了現代憂鬱症，因為人類喜憂的程式，被商業生物的設定取代，強制改寫了憂憂。迷信快樂是主秀、讓樂樂過勞的我們，還能找回憂憂嗎？

不知道別人是怎麼長大的，但我是先發現悲傷很美，才知道原來那是「悲傷」的。

所以憂憂，我不知道你為何會在電影裡被畫成胖胖的，總抿嘴自艾的小孩，後來得知那是因為眼淚的構想，但「悲傷」會給人感覺很沉重嗎？所以「樂樂」就

相對會被畫成很輕盈的嗎？我對它們在銀幕上被畫出的體態形貌都很陌生。

悲傷其實不重，命運對悲傷的出手很輕，懸浮著、漫遊著，且無所不在地落腳，爲很多事情做了花開過的注解，似乎在自然生態裡，「悲傷」是種必然的循環，花果謝了就變成別的。我還記得我認識「憂憂」的第一眼，它如白駒過隙，匆匆掠過我的眼前，有點像是我小時候幼稚園的校工，我一直記得他的背影，他一笑總缺幾顆牙，沒有要補的樣子，腿有點不便，於是他從我身邊走到遠處時，拿著那些鍋桶瓢盆，總會發出叮叮咚噹的聲音，愈遠愈清楚，我側耳聆聽，就知道時間是怎麼來的，又是怎麼走的，日頭下的人又是怎麼愈走愈駝的，聽看得我入神，直到他人被巷道吸走了一般。那巷道是歲月嗎？看似循環其實只是一瞬。

我幼年讀書時，座位有時幸運地靠窗，我會爲此雀躍不已。那勁風入冬後，對樹木可不留情，枝枒有時激狂地舞動，什麼也留不住似的掙扎著，相映天空，就像幅水墨畫，樹木厚實著所有的輕盈，於是有葉子與枝枒無時無刻不伸手向白雲，幾分像人類渴求自由的姿態，呼喊著、翻騰著、一輩子做足姿態的，根基在於哪裡也去不了，於是換得有幾十片葉子可以選擇飛走與墜下的自由。人都如此吧。

在校園漫步時，有時會瞥見幾個孩子拿水沖螞蟻，那些筆直的頓時變七歪八

扭的行進路線，即使碰到了人降「洪水」，那些小蟲子仍企圖排隊，那算是有點「悲傷」的畫面嗎？不知道，我都還來不及下定論，它們就停格在我腦海裡，一幕接一幕的，並且在日後衍生出不同的故事發展，我跟著「憂憂」輕盈小巧地留下的注腳走，總會發現轉角後突然廣闊的山海，以及土地與天空的形貌，又讓我想到家附近畫鋪師父繪畫時著迷的那一筆墨，他們喜歡在畫鋪裡，畫著竹葉，末尾總留下一筆蒼勁的力道，看著看著，才發現「憂憂」是有強大的韌度的，每片葉都有很不一樣力道，那在「頑抗」什麼嗎？還是在「順應」著什麼？

看了幾次幾位老人畫水墨畫，才知快樂是我們找來存糧的，而「憂憂」才是形塑我們的，那些突然的、意想不到的際遇，給人一道刀工，讓你心頭有了山壁，而一旁才有了得以傍山的江河與野草。「憂憂」在素描與國畫筆觸中，都必須是「毫不延遲」的，那出手之精準，不知道是慈悲還是殘忍的鋒利，像神的刀功一樣。所以憂憂不可能是胖的，憂憂只是因為我們內心的排他與害怕，用快樂與憤怒占滿前廳，讓它始終擁擠堆積在角落而已。

快樂大抵上是相同的，因為我們刻意地集體追求，但悲傷，每個人的都不同，也使每個人都不同。

憂憂本質像《刺客聶隱娘》的美，「只有一個人，沒有同類」，時時都具有存在感地被隱藏著。每個人其實都是「聶隱娘」，並沒有同類，如今的我們只是把

與他人的雷同處放大化而已，那不類同於群體的，都放在「憂憂」那裡囤積，深怕拿出來，於是憂憂是我們怕不「合群」的情況下，不斷餵養大的，我們把異質之處藏起來，一直塞到好像門都快關不起來的地步，於是憂憂才會被我們想像得拙重。就像伊藤潤二畫的《人頭氣球》，人不斷地「斷尾求生」融合於社會，那些不想分辨無以名狀的，就大到冉冉升空，自己是什麼，搞不清楚像灌了氦氣一樣，就虛大到飄走了，漸漸地，在上面飄的，會比落實在下面行走的還多。

因為我們沒有悲傷那根線啊。我們從小就非常害怕悲傷，因為那似乎很「不討喜」，於是我們人人抱一本《被討厭的勇氣》，像廟裡求來的護身符一樣，心裡還是怕，但如此這般，就如人怕自己影子一樣乖謬。每個人都是自己的「怪談」，怕那些暗處的蟲魚鳥獸，那些進犯的心頭魍魎，於是我們日光與藍光並用，沒有哪一代像我們這一代這麼怕在人群中「不討喜」，怕自己的「本象」。

「憂憂」被我們搞醜了，「樂樂」也被我們搞成整形紙片人，每季在伸展台秀身材放閃兼打卡，憂憂則變成是包圍我們四周的狼群，我們以3C藍光抵抗牠們的進逼。

我們想像的憂憂，根本不是憂憂本身，憂憂如今出走了或反撲，使人們憤怒的腹地擴大（因為快樂過度提領，變成如鋰電池總充不飽），我們留下的憂憂變成一個空殼，很像村上春樹《世界末日與冷酷異境》書中，主角被抵押人質，只是一個空殼，很像村上春樹《世界末日與冷酷異境》書中，主角被抵押

拘留的影子，在那時空，人們以為它是不需要的，可以割捨的，是啊，我們要拿憂憂來做什麼呢？就跟電影一開始演的，我們要拿「你」怎麼辦呢？

我記得我小時候，家對面是木造的廢棄官舍，有很久沒修剪的庭院，樹都長出來張牙舞爪，晚上看起來煞是恐怖，白天時我們這幾個小孩卻愛從殘破木門裡鑽進去探險，地上滿是枯枝落葉，官舍早晚暮色都深，幾乎跟包圍它的樹連成一體，在都市裡成為一種孤單的異境。我們這群潛入者與它自己都知道遲早會被拆遷成大樓。任何我現下目睹的這一刻，隔日都可能變成永恆。這時「憂憂」在我眼前心底，清楚地現形了。我們看著它在太陽下，在水泥叢林裡，這屋體是溫柔的，有點懷舊的倦態，像個猶有媚態的女人老來盤坐在市區，花果爛泥成異香，樹的呼氣有點野蠻，有點像身處在林中，跟行道樹不同，你知道這深處是它們的腹地，它們大口呼吸著、伸展著。這巨大而野生的存在，如此活生生，相對自己倒像個有程式制約的人，卻也知道它們這樣的棲息遲早會被連根拔除。那時自己似乎會到「憂憂」是什麼，也知道自己已被改造了，情感洪流硬被改道、整建成水壩渠道，憂憂也變成是不受歡迎的「闌尾」裝置，但它原是這樣的美，像盤結到地心的樹根，像連結到天空的呼喊張揚，是我們被綁住的「野性」，像那傑克·倫敦筆下的「白牙」卻被圈養在後院裡，一直問你何時會被放出來？沒有逃遁地圖，我頓時跟那廢墟的樹一樣無助。

於是我懷抱著那廢墟樹林地呼喚森林地的憂憂印象，揣在懷中讓它溫暖著，從小到大一直把它寫出來，我幼年看到的憂憂百百種樣貌，個個都很美，如今它們共同被圈養管理在邊陲地帶，我們每個城市人都只能分配到固定憂憂配額，多了就被排擠，視爲異類。這城市與那城市，天地萬物的「憂憂」們都被控制住，於是我們需要這麼多物質給我們類「快樂丸」的效果看得到「憂憂」，感受它們野生初始的模樣，就會想把它寫出來、畫出來，如魔戒遠征軍始終在路上，亟欲找憂憂回到它的崗位上。目前憂憂仍沒有像電影中回到操作台，它還在持續被醜化中，於是心理醫生也阻擋不了現代的憂鬱症，因爲人喜憂的程式，被當成商業生物取代，被改寫了，我們所謂的正面力量矯枉過正，連快樂都不純粹。

你曾經看過原始的「憂憂」嗎？如果沒有，請試著從他者的生活裡看進去吧，或從山跟樹與天空那裡出神地看，如電影中的隱喻，樂樂有多瘦，它根生雙胞的影子憂憂就有多大，不把憂憂寫出來，原始的樂樂也將會失蹤了，或被整形，成爲一味迎合社會期待的人（於是怒怒就會隱隱坐大）。這不只是部電影的劇情，而是被控制的大人們是否還有能力找出憂憂的線索？從林布蘭特或巴哈裡？或者是你的初始記憶裡？你的「憂憂」或者還在那裡等著你。

如果你掉進了黑暗裡，你能做的，不過是靜心等待，直到你的雙眼適應黑暗。

——村上春樹

《腦筋急轉彎》（*Inside Out, 2015*）：由《怪獸電力公司》、《天外奇蹟》等片的導演彼特‧達克特執導的皮克斯３Ｄ動畫片。導演與製片指出創作靈感部分來自《Herman's Head》。故事描述主角萊莉因為父親的工作舉家搬至舊金山，為了適應新環境，萊莉腦中控制歡樂與憂傷的樂樂與憂憂迷失在茫茫腦海中，大腦總部只剩下掌管憤怒恐懼和厭惡的怒怒、驚驚、厭厭的三種情緒，導致萊莉變得憤世嫉俗，而樂樂與憂憂則找尋回到大腦總部的路……

若非柏修斯的那面鏡子，
這世上，誰能逃得過蛇魔女的石化魔法？

是誰一個人，沒有同類？

——《刺客聶隱娘》的聶隱娘

《刺客聶隱娘》其實是一個仿喻現代的恐怖故事。隱娘路過，以無我的鏡身姿態照遍了一群人，然後走開，留下大人如青鸞們狂舞不止，如紅舞鞋穿上身，而隱娘則似吹笛手入鎮帶走所有純真的小孩，我們怎會有同類？我們甚至不斷旋舞到不認識自己。

此戲為鏡中鏡，你乍看鏡中人千百種，卻認不出自己也在其中。

先聊一下刺客是什麼？是自身的任何聲息都不能打草驚蛇，必須洞燭對方任何行為的先機，在任何地方，都不讓你感到她的存在，她潛伏在比你影子還深處的地方，融入你身周不見光之處，在哪裡都在探尋你呼吸的頻率，如同你的化

身，除非她出手。

她的功課是必須擬物化，如果是像漫畫《浪人劍客》中的宮本武藏、佐佐木小次郎，一個向山裡的動物與風聲學劍、另一個則向海浪學劍。同理來推，隱娘出手也必須有著山的沉穩之氣，有海的瞬間碎浪，如此這般，才能快速刌人咽喉，消失於無形。於是《刺客聶隱娘》這部電影，它必須要拍出大量的自然風景，速寫出同一景中，這一秒與下一秒不同的些微變化，才能抓對出劍的時機。

其他電影通常是全觀式的，把觀眾放到近乎神的視角，俯瞰整個故事脈絡，但這齣戲，是讓聶隱娘旁觀所有人的聲息，而你（觀眾）則在另一暗角，旁觀隱娘的聲息，是為鏡中鏡的詮釋。

於是你會發現，別人都當她是「消失」的，即便她在他人面前現了身，也讓周遭人有點困擾，此人不是應該是近乎「消失」的存在嗎？想要用手把她抹去，就像炭筆一抹，卻在紙上糊成一團，成為眾人心中（包括她爹娘）一個更「隱晦」的存在，因此她的「隱」，是眾人對她的感覺，那要消失不消失的不乾脆，顯出自己的殘忍，她一出現，又喚起了別人將她置棄的罪惡感。長年身在暗處觀察的她，怎可能不知道，自己這團血肉之軀，在別人眼中是在時間中隱化掉的，於是她躲到更深處，她是從小因影響到他人興衰而被默許帶走的「不幸」，對誰來講，都像鞋子裡有根刺，說不出來的不舒爽。

就像北極熊瀕絕之於我們、就像敘利亞難民無處可逃之於我們，就像非洲災民飢餓之於我們，隱娘所代表看似不可逆的「不幸」，其實也帶著「但我也不知道該怎麼辦」的困擾，好像自己看似是無辜的、自知又不然的麻煩與不乾脆感，「善惡這樣不兩極真是煩啊。」於是這樣的東西只能在臉書上 po 一下，平均十人按讚，因為某些「不幸」已經被視為整個生態體制的一個環節，我們活在共犯結構裡，大方向無技可施地無法退場。

因此隱娘雖然活在唐朝，其實代表的是所有不幸之人，人們還是必須緊跟著彼此地往「前」走（退後或打轉都無謂），「隱娘」這個團塊一般的東西，就在後面緊跟。這是「文明」進展的畫面，只有「不想看到的不幸」緊跟在後面，前面的人才會如羔羊般往前走，即便是集體迷路了，只要看到前面有人，沒有路也沒關係，人是這樣一路從「歷史」走過來的。

於是我們看到電影裡面，隱娘就像面鏡子，讓周遭的人都在她眼底現形，如此，我們突然發現，原來隱娘不是故事中所謂的「青鸞」，那故事裡面在政治圈打滾的每個人都是青鸞，看到隱娘這面鏡子，就像被提醒什麼一樣地哀鳴起舞，在政治圈中的人只有同黨、同謀，但沒有同類。這其實是東方的《紙牌屋》（美國政治戲劇），無論是地位岌岌可危的藩主田季安、他周遭有各自退場盤算的文武官、田季安的正室妻子空守華麗的冷宮；寵妾瑚姬言語的字字揣測、步步為營，

害怕自己的出身，無一刻不在杯弓蛇影的小劇場。藩主田家的兒子們被母親推出來擋劍，十足的錦衣玩偶；試圖中興的嘉信公主則以嗜食回憶的影子而活，很多過氣高官都會如此。田氏這個藩鎮與唐朝，都已看到敗象，倒數計時中，於是當中的人看似前進，其實後退。

以生物本能來講，看似雖有榮景、有歌舞，但骨子裡那朝不保夕的預感下，人人自危。電影中照出大量的建築光影，與野林對照，都不乏有人心的杯弓蛇影，先腐後敗亡，那雕樑畫棟中的暗影冷冷侵蝕，藉由隱娘空氣化的窺探，你可以嗅見無處不在的殘敗之氣。如果要講到刺客的職災，應該是先窺見了命運的出手，知道大家在逃避地打起瞌睡，屋子都是睡意深沉的、林子裡的才是醒著的，還有屋內每隻青鸞爲趨光而騙不了自己的孤單。

沒有同類，只有一個人，這是政治的真相，如李斯、始皇都依賴著自己的恐懼，衆生棋子總誤認自己只存在於輸贏的那一刻。

其實每個政客都像《紙牌屋》的法蘭克夫妻，看似同謀同類，其實更意在互相監視，看到後來，發現《刺客聶隱娘》不只是一個女孩的故事，而是政治圈奪利本質中、時代亂象中、權力盤整中，人人都是青鸞的故事。被無欲無求、化身爲物的隱娘一照，就看到了自己悲哀的本象、被飼養的矯情一生，因恐懼而無法分辨真實，因此啼鳴不止，那裡除了隱娘與路過的磨鏡少年，活在遊戲規則裡

的，都是青鸞，只有角色，沒有自身，又何來同類？

且讓我來描述一下當時的時代氣氛，原本興盛的唐朝，從唐玄宗開始寵信外戚，讓國家不振，朝廷與藩鎮勢力拉鋸，沒有真正領袖宗主，也沒有真實的國家保障感，如同現在的國際局勢，被犧牲掉了不只是個人，而可能是一整個國族，如希臘、敘利亞以及正發生的許多國家，人們精神上是流放的，人為了經濟利益，開始重新劃分國土與勢力，階級快速變動，如隱娘原是高官之後，卻被打入無形無名地帶。

因此隱娘當不了殺人如麻的刺客，也注定回不去她的原生家庭，她也無法進入那樣恐慌的催眠體系，玩不了多數人玩的遊戲，不論時代如何推衍，不幸的人等於被除名了，就像之前在海灘上驚見的敘利亞難民屍體、無處可退的巴勒斯坦難民，這世上因為資源有限，愈來愈以圓周旋轉的方式，以鞏固中心的方向而周距逐漸縮小，在外圍的人則被甩得愈離愈遠，直到中心的人「看不見」為止。

聶隱娘那裡是一份統計數據，是一大群人，留下我們在籠中，為了在籠中，我們必須像瑚姬不停舞舞舞，不要讓我們見著同類就好。這就很像我們在浴室照鏡子，與路過大樓的玻璃窗的投影不同，於後者，我們常會驚覺道：「這是我嗎？」我們平日抓緊了我們的角色，下戲就心驚，如同我們愈來愈離不開3C藍光螢幕，那是我們的舞台，我可不要下戲啊，台上有個好處，是光太刺又熱辣辣

地看不到自己。

《刺客聶隱娘》其實是一個仿喻現代的恐怖故事，隱娘路過，以無我姿態照遍了一群人，然後走開，留下青鸞們狂舞不止，如紅舞鞋穿上身、如吹笛手入鎮帶走所有小孩，我們怎會有同類？我們甚至不斷旋舞地不認識自己。

看不懂《刺客聶隱娘》嗎？其實無非就是要藉一面鏡子，才能投影出自己被角色竊取的真相，如希臘神話中，若非柏修斯藉由一把鏡子的折射，不然這世上誰能逃得過蛇魔女的石化目光？更違論如今我們正被各種螢幕、目光環繞箝制，群體恍然間又正走回那條被石化的道路上。

我思考處無我，我在無我處思考。

——雅各・拉岡

《刺客聶隱娘》：二〇一五年上映的武俠電影，侯孝賢執導，改編自唐代作家裴鉶的傳奇小說〈聶隱娘〉。故事描述安史之亂後的唐朝，藩鎮割據，聶隱娘自小由道姑訓練成殺手，長大後銜命返鄉刺殺藩主田季安。隱娘見到田季安嗣子年幼，若殺他，魏博必亂，遂回到山中道觀向師父叩別，避走天涯。侯孝賢因此片獲第六十八屆坎城影展最佳導演獎、第五十二屆金馬獎最佳劇情片。此外，林強以配樂獲坎城影展會外賽「電影原聲帶獎」。

不要拿鏡子給我，
那裡沒有我認識的人。

無止境的童年羈押

——《柯波帝：冷血告白》的楚門‧柯波帝

自我欺騙之所以迷人，是因它有如一襲繡有朦朧夜色的隱形斗篷，像個魔法讓人感到安全，直到有天你突然騙不了自己，魔法消失時，斗篷會變成滿天的烏鴉幻化飛走，人間的真相便如獸群撲將過來，柯波帝因此寫出美國文學史上的傑出作品，也因那斗篷的灰飛煙滅而謝幕於人前。

如果有一個不幸的童年，成長後的自己是像被保釋者？還是身處一場無盡徒刑？抑或是有朝一日真能得自由？

美國知名作家柯波帝（Truman Capote，又譯卡波提），他的《第凡內早餐》舉世聞名，報導文學《冷血》則為他的巔峰之作，也是他最後出版的作品。他與死刑

犯派瑞的友情，在清冷的拘留室認識，到行刑的寒夜那天結束，派瑞喚醒柯波帝所有被流放的經歷，即使是在西班牙豔陽下，也無法照進他私人的淒冷裡，記憶滿是無法曬到陽光的死角，已沒有空間再容下溢滿春夏的豐盛。

或許因為提早面對了生命的惡寒，有些孩子會維持適當的「冷血」來求生。

《柯波帝：冷血告白》這部電影描述了所有人公認的冷血殺人犯，卻碰到一個比他更冷血的人，柯波帝以終結掉過去自己的決心，來終結掉派瑞，因為誰（包括他）也不能從他記憶中那片極寒之地回返與復生。

有一種記憶的處理方式，表面上快速而有效，但後座力可能極強，就是當回憶雜草亂生、殘枝敗土到無法收拾且不斷蔓延時，主人常會以一種燃燒雨林的方式，一夕之間將其方圓百里內夷為平地，自此寸草不生，之後把精神移花接木在不是自身的品種上，兀自蠻橫地發芽重生，無人能識破他的原生品種是什麼，他自己也不想探究，就這樣接花補枝地猛往天上長，這是柯波帝的成長方式。

這部電影最有名的一段台詞是柯波帝跟同為作家的知交哈波‧李說：「我跟派瑞就好像住在同一個家，有一天派瑞從後門走了，我則從前門出去。」他們兩人在真實生活中都是童年被母親遺棄的人，並不斷寄養在不同陌生人的身旁，只是長大後一個成為名作家，另一個則成了令美國民眾驚駭一時的滅門血案凶手。

這讓人想到《吟遊詩人皮陀故事集》中的〈三兄弟的故事〉，三兄弟跟死神要

了不同的聖物，只有三弟謹慎地要了死神的隱形斗篷，安抵晚年，逃過死神追索的眼目，但在隱形斗篷下是什麼感覺？文中未提，其他兄弟傳來死訊時，三弟是否也在那帳幕下感到心有餘悸？這樣活在「防空洞」的概念，是否會使記憶中的砲聲隆隆，終生不輟？柯波帝以酒精當隱形斗篷，喝了幾杯後就能瀟灑幽默，出入社交場合如入無人之境，善於酸諷的嘴上連珠炮，讓他成為寵兒，那些呼嘯而過的命中語句，背後通常都是大石落沉海似的沉默，深怕別人發現內幕的屏息，於是精於快語，讓人只能忙於應答，無暇見縫插針，他的隱形斗篷靠自己一針一線縫得非常密實，簡直像個防彈衣。

當死刑犯派瑞在猶豫是否要接受他採訪時，柯波帝說：「如果我在不了解你的情況下離去，全世界會把你當怪物，直到永遠。」這倒是他的真心話，在沒有隱形斗篷的情況下，既已無所遁形，只能尋找一個外界與自己都能接受的中間解釋，然派瑞仍然會是怪物，因為怪物原就活在眾人的心中，瑣碎日常需要找個可捕獵的對象。柯波帝深知無法扭轉派瑞的形象，但要藉此提醒自己千萬要「隱形」好，不然他也會被當成怪物。

而關於他自己的真相，除非要交換情報，或換取信任，不然他是一個字都不會提的，以第三人的角度看著他視為「死去的童年」，如蜥蜴的斷尾求生，他是如講劇本般這樣俯角陳述著自己的過去：「你我之間並沒有什麼不同，我們的童

年一樣都是被遺棄的，我被母親關在旅館裡，母親去約會就沒有再回來了，我嚇壞了，不斷叫喊，最後在門邊的地毯上睡著。」一個孩子在陌生的房間敲打門，哭喊著誰來救他，由於記憶仍哭鬧得厲害，「那孩子」仍被關在那裡，學著跟他媽媽一樣絕情，把門鎖好後，直奔「長大」。

怎麼「鎖法」？為了確認自己已經離開童年，他另派律師延遲派瑞的死刑、餵食他食物，延長他與自己訪問的時間，之後漫長四年的寫書時間，他逐漸不敢面對，他確認了自己深受派瑞的吸引，每次回去，都像去探望過去的自己一樣，然後又把希望之門關上，如他當年母親的作為，再次把「自己」關起來，確認完全出不去為止。他已經將過去的自己跟派瑞完全打包在一起。

他跟小說《鬼店》中的傑克幾分類似，一生都在趕路，想「逃」到家暴之外的遠方，卻怎麼樣都不夠遠，好像後面有什麼不幸在追趕一樣，無止境的逃亡，至死方休。

於是後來柯波帝沒有再請律師幫其辯護，鬆了手，讓派瑞的死刑早點來臨，以唯一親友的身分看著派瑞死去。他崩潰與哈波·李說：「我無法為他做什麼。」哈波·李點破：「事實上，你也不想做。」

一般人都會認為〈三兄弟的故事〉的三弟是極之聰明的，他識破死神的詭計，然而一生在障護下，恍若隱形般活著，外面的聲息不斷竄進來，提醒自己

外面有多不安全，如眼盲人的其他感官會特別靈敏，針尖般的觸地聲、路人的眼神掃過、死神的探詢，在帳篷下的人猜測與人性雷達終生不能歇息，此等生之徒刑，如果三弟能重新選擇，他是否還會選擇隱形斗篷？

而對於柯波帝與現代人來說，「成功」就是隱形斗篷，成功之人如有火把，讓周遭人們的野性與獸性不敢驟然上前進犯，然也可感受到四周狼群徘徊不去，這是人從遠古遺留下來的基因暗示，炭火一旺，周遭的黑暗圍繞著亮光跳起群舞，於是害怕的小柯波帝一直得用「成功」加添柴火，就算不寫書，他也要出入大小光鮮場合，表演「成功」的樣貌。這其中包括貶低其他名人，如他提到瑪麗蓮夢露家有馬諦斯名畫，但掛反了都不知道等等。通常愛講八卦的人，是怕自己熊熊之火滅了，因此先揮出火把，如此黑暗之狼影才對自己有所忌憚，看他者為狼的恐懼者，會以八卦為食。

柯波帝這樣辛苦地躲在斗篷中，直到派瑞闖入，他怕斗篷遮不住如雙生子的兩人，推走對方後，自己身軀也露餡了，於是躲了大半生的斗篷魔法消失了，自己在從未面對的「誠實」前，如吸血鬼初碰陽光，在生命餓狼撲過來前，斗篷如烏鴉漫天飛起，灰飛煙滅。柯波帝在《冷血》後，便無著作問世，之後因酗酒併發症而亡。

「誠實有這麼難嗎？我的作品都是誠實的。」電影一開始，他如公告般這麼

說，然而就像村上春樹所說：「善惡有流行的善，與流行的惡。」誠實也有分流行與否。凡事有價碼的現世，誠實有兩種，一種是能增加商業魅力的誠實，與一夕之間會失去市場的誠實，如此景況，誰會全然誠實？除非他正在對自己說謊。

小柯波帝在他寫完《冷血》後就「回來」了，後門走了派瑞，前門迎來自己的童年。他對自己冷血到底，但那卻是他最熟悉的溫度。

我在那黑暗中，想起降落海上的雨，想起廣大的海上，沒有任何人知道正靜悄悄地下著雨。雨無聲地敲著海面，連魚兒都不知道。

——村上春樹

《柯波帝：冷血告白》（*Capote*, 2005）：班奈特·米勒執導，改編自傑若·克拉克（Gerald Clarke）所著的同名傳記。故事主要描述知名作家柯波帝撰寫報導文學《冷血》（*In Cold Blood*）期間所發生的事。《冷血》提供了文壇嶄新的新聞寫作思考，成爲美國經典著作，也使得柯波帝成爲美國史上偉大的作家。該片於二○○五年九月三十日發行，以紀念柯波帝八十一歲冥誕。演員菲利浦·西摩·霍夫曼因柯波帝一角獲二○○六年奧斯卡最佳男主角。

每個人可能都是自己眼中的贗品，

等到有一日寂寞來到，來鑑定自己的真偽。

寂寞的長相

——《寂寞拍賣師》的佛吉爾

「每個贗品都有它真實的部分。」是的，佛吉爾就是在説自己。一旦被細細觀看過後，身為贗品的他就再也無法離開觀賞者的視線，克蕾兒讓他再也不用跟眾仕女圖一樣被供在天邊，百年、千年在天際迴盪著「渴望」之聲，於是世界土崩瓦解在所不惜。憔悴是寂寞給贗品最大的救贖，它讓贗品之真貌哭喊現形。

嗨，讓我先來帶你看一下寂寞的展覽室好嗎？

客官，先不要面露失望，在這看似平凡無奇的銅牆鐵壁之後，有我精心收藏的「寂寞」，在那裡，你將可以看到人們口耳相傳的「寂寞」究竟長什麼樣子？

只要輸入密碼與指紋，我們現在身處的富麗堂皇的空間就會消失在我們身後，剛剛發給你們華貴的衣服都有防潮功能，因為回憶都是非常濕潤又沾黏的，怕沾染了你們原本的衣服。這個地方其實你們也不會太陌生，一生難免會錯踏一、兩次，但有人就離不開了，所以你在參觀時，若聽到有人呼喚你，千萬不要回應，那裡除了你，並沒有任何人，而我也將消失在你周圍，只剩下導覽的回音而已。

又開始不耐煩地交頭接耳了嗎？放心，在那裡，你不會再有什麼事讓你無聊，我知道你花了大半生都在等這些東西，等待著那些三「娛樂我或更無聊我的東西」吧，但在那裡，•你終於能解脫了。（身後的鐵門候地關上了。）

是的，你眼前的「寂寞」看似就是另一個屋體而已，只是你可以嗅到多年樑木逐漸朽蝕的味道，走路時，地板會嗯呀地回應你，你說這裡有塵灰嗎？其實我們都有按時清理，只是它去了又來，總愛在人四周旋舞，然而這裡根本沒有風。

啊，你也被天花板上的那大片水漬吸引住了嗎？很多人都這樣，很像電影《鬼水怪談》中女主角房間天花板上的汙漬吧？你看著看著，它就會變形且愈來愈大，讓躺在下面的你意識浮沉地飄遠飄近，醒來後身體卻濁重到難以從床上被打撈出來，每次醒來都好似遭遇過一次水難。人是起身了，但好像有什麼需要用挖土機才能把那些未醒的殘屑挖掘出來，那些經年累月未醒的、宿醉的意識慢慢

地流竄到你床下的時間之沙裡，比任何夏季日光的喚醒還具重量。精神上日日的落袋沙石，隨著年月，會讓人相形赤條條地如風箏般飄舞，我想中年人大概知道我在說什麼。

啊，剛忘了講，其實這間就是《寂寞拍賣師》佛吉爾的展覽室，你說佛吉爾那掛滿仕女名畫的房間不是防潮且不染塵嗎？當然，但這是他自己這幅畫的展示處，相較其房子，這裡更像電影中欺騙他情感的克蕾兒假居的荒破莊園。客官，這電影不只是在講愛情啊，同時也是兩棟屋體的對話，他那像精品旅館也像保險櫃的家，他言明不愛那裡，只是爲了保持他與衆仕女圖的安全，他把自己也當名畫一樣防塵且防盜起來。

於是當克蕾兒出現在斑駁的「伊貝森古宅」時，他彷彿看到了名畫眞品存在於現實中。他所說的「每個贗品都帶有眞實的部分」，有些觀衆看是指克蕾兒的感情，但對於佛吉爾來說，看過太多名畫，知道克蕾兒這栩栩如生的錯置，更顯出他自己才是個大贗品，喬裝混進名畫中。

他的自慚形穢，是感情詐騙集團能將他一舉成擒的原因。他從勞勃這修理達人身上窺探市井的氣味，他從比利這假買賣共犯中沾染點他既不屑又快意的無賴感，他從克蕾兒身上要一點自認應得的卑微，且愈要愈多。那份「卑微」讓長期將自己束之高閣的緊繃給釋放出來了，佛吉爾遂愈來愈想要，因這正是愛情的魔

力，它讓人無比卑微，卑微到五體投地，近乎消失。他長久以來都將自己視為一個贋品，他輕蔑比利畫作的鋒利話語「不是愛藝術又畫畫的人就是畫家」其實同時是在輕蔑自己，不快跟比利分出你我，他就無法保持自己的「安全界線」，他自認是贋品的警戒度高，所以沒有朋友能靠近他。

克蕾兒與他的互動，等於一再觸碰他這幅假名畫警報區，儘管警鈴大作，他依然忍不住想讓別人更靠近一點端詳他這幅偽畫。所有上門找他的，都是求教於他，但當克蕾兒發現他是染髮，吐槽他時，儘管他惱羞，但也從中得到解脫，等於有人把他從藝廊的天頂上墜放了下來，初初碰到塵土的爽快解脫。之後他與克蕾兒燭光晚餐時，羞怯如少年講到自己童年，臉部線條終於不用站衛兵，訴說幼年失怙，自己出身於孤兒院，「我故意受罰，才能去修道院的修復工坊學修復術與辨別真假。」幼時的他已知貧之難得，也知曉仿真可以給凡人的庇護。

詐財騙徒克蕾兒除年輕貌美外，詐術中刻意復刻佛吉爾的年輕人生──與世隔絕、孤芳自賞、兀自蒼涼，呼應電影一開始他於競標時志在必得的名畫《渴望》，那畫中少女的年輕氣盛，困在閨女服中，精神卻如花海般炙辣延燒，她是多麼希望有觀眾啊。《渴望》中少女的眼神是飢餓地在他人眼中找尋自己，其實佛吉爾收藏的滿屋仕女圖都有同樣特色，表面上是在看對方，事實上是搜尋對方眼神中的自己，刻意漫不經心地掩蓋骨子裡的騷動。

歷史上所有能流傳下來的巨星照片與名畫都是如此，他在看你其實也在看自

己，兩者的寂寞相碰撞，然雙方都在彼此中找自己，於是達文西的「蒙娜麗莎」

魅力百年不衰，她沒真在看誰的眼神收容了上億人蜂擁的寂寞。

「誰認得我？」人海茫茫，這是克蕾兒向佛吉爾傳達出的求救訊息，佛吉爾

如看到了自己，想把她帶出密室，兩人一起面對人生的「廣場恐懼症」，因此有

些觀眾說明明有這麼多漏洞，能識破藝術品真假的佛吉爾怎麼可能沒發現？一定

是愛情的力量、寂寞的使然。是的，他內心暗暗是知道的，他早就說了，「每個

價品都有真實的部分」，但身為價品的他卻無法離開觀賞者的視線，克蕾兒讓他

再也不用跟眾仕女一樣被供在天邊，百年、千年在天際迴盪著自己的「渴望」之

聲，卻無人聆聽。

最後佛吉爾精神上轉入女主角提到的「日日夜夜」咖啡廳坐著，打死不退地

等候著她，這是他的選擇，他人生進入第三個屋體。這三個屋體都存在佛吉爾

的潛意識中，前半生將自己反鎖在除塵展覽館，後半生則在那時間矩陣中，爬

過齒輪，頭過身就過般求個指望，而精神本體則是偽「伊貝森古宅」，本身再怎

樣防塵，都抵不過時間照看後的刮蝕塌陷，結果一舉坍塌下來的盡是歲月。他

怎麼可能沒發現克蕾兒是假的，但他拒絕有這個選擇，就正如他所說：「請問受

傷的拍賣師可以修嗎？蛀蟲太多、名畫太少。」他早就塌下來了，伸手向天，求

仁得仁，如一大理石巨人腳痠極了入座，一坐成灰，陳年灰塵刹那間舞成了解脫的笑容。

但要先狠狠地承認了自己是贋品，才有可能展現真的部分，如此的不堪，來換回原應有的憔悴。這是長年拘禁的「寂寞」被放出後，所能給主人最大的救贖。每個人可能都是自己眼中的贋品，等到有一日寂寞來到，來鑑定你的真偽。

我們總記得影史中每個女孩在廢墟或舊教室跳芭蕾的畫面（如電影《四海好兄弟》、《花與愛麗絲》），如同克蕾兒從密室赤腳走出的刹那，那沐於陽光，少女起身或旋轉時的塵灰揚起，為何總能封存而不朽在我們腦海中？因為灰塵在那一刻始知道了自己的真相。

表面上是明白無誤的謊言，底下卻透出神祕莫測的真理。

——米蘭・昆德拉

《寂寞拍賣師》（*The Best Offer, 2013*）：義大利知名導演朱賽貝・托納多雷繼《海上鋼琴師》後拍攝的第二部英語電影；配樂則由義大利國寶級電影配樂家顏尼歐・莫利克奈操刀。故事描述拍賣師佛吉爾具有卓越品味與鑑賞力，在藝術拍賣界享譽盛名，但長期維持孤僻與近乎潔癖的生活模式，直到有一天接到繼承宅邸的克蕾兒的電話，請他前往估價，從此改變了他的人生……

在這裡，你會忘記自己的夢想，

甚至，一如你所願地忘記了自己。

他人即地獄

——《湯姆在農莊》的湯姆

有些人的人生，活著活著會變成一場仿生術，像個困在鏡子中的身影，等待下一個主人來投射，讓他依樣畫葫蘆變成另一個人。這樣的人，自己就是自己的恐怖片，只要能讓自己下片，願意接受各種形式的控制。

湯姆在農莊，他其實回家了，澈底地遁入鏡子的另一頭，等著別人來執導、排演完自己的人生。

電影《湯姆在農莊》中的那塊惡土，其實人們內心都有。起先，我們是在模仿社會給我們的示範樣本，但久了，社會像巨大的魔鏡，我們會預估它的反映，日日忐忑於它的評分，逐漸地，鏡子裡彷彿有了更強的暗示，於是我們照做了。

湯姆身處的農莊，表面上是聚集了一堆強迫症、監視狂，但那裡其實沒有離開我們很遠，我們有可能都在前往那裡的路上，如同看過此部電影的人，其實沒人確定湯姆逃出來了沒有。

而我們自己的當下是在迷宮嗎？這裡？有沒有人可以證明我是重要的？我的存在感是強大且無可撼動的？還是我是影子，接龍於眾生後面，那我把我的影子典當給你，是不是我就能解脫了？再也不用證明自己的存在是獨一無二、無可取代的？人類在十九世紀脫離了宗教與極權的思想管轄（在那之前不用思考「我是誰？」），然過了幾百多年後，也還不是每個人都能承受起定義自己的任務。

這個故事其實在講一個影子，寄生在他人身上，認不出原來的主人，隨時準備取代別人。也很像一個困在鏡子中的影子，等待下一個主人的投射，讓他來依樣畫葫蘆，讓他永遠不用離開那對照的方陣。

我們生下來其實就面對了很多「鏡子」，父母眼中的我、兄姊眼中的我們，入了學「鏡子」更多，老師眼中的我們、同學眼中的我們、十二星座推算出來的我們，但誰知之後還有來勢洶洶的社群軟體、以及能騙過自己的氾濫自拍。如果不想了解自己，這時代可以幫你輕鬆地達到目標，但若想要真的認識自己，則會如同經過一連串的障礙賽，必須突破一連串的偏見、閃過諸多期待、避掉各

方雜音，才能夠與真正的自己單獨相會，然後，或許，已經三十歲左右的你我，才發現那不遠不近的「自己」竟成為個陌生人。

湯姆就是避開了「自己」的人，他活在滿是鏡面的迷宮中，前方若沒有他人的宰控與暗示，他對自己就極之陌生，他是寄居蟹，發現沙灘無殼就鑽進罐頭或破碎的洋娃娃頭裡。

表面上他是個痴情種子，電影一開始，他因愛人的死去，在紙巾上寫下與自己訣別的字句：「今天等於一部分的我已死去⋯⋯沒有你在左右，我只能將你取代。」之後在前往愛人喪禮的路上，開始他的「取代之旅」，他如殉道般激越唱著情歌，求個心死，看似淒美，我們逐與他直奔「愛情」而去。

然而愈看愈狐疑，跟他一起進了迷宮才發現，這一切動力真的出自「愛情」嗎？還是這個人的人生是一連串「寄生」的過程？無論如何，「愛情」都給了一個好理由。

湯姆過世的情人叫吉翁，吉翁家四周是玉米田與產業道路，如一孤島。他的母親與哥哥擁有一農場，自給自足，很少與他人往來，鎮上有人路過，都不敢靠近他們家，計程車也不願轉進他們家，像個孤絕之地，等著甚或吸引著湯姆的到來。

導演札維耶・多藍的鏡頭跳接地晃動著，像主角的認知混亂，觀眾與湯姆收

到的訊號都斷簡殘篇，如深海中的雷達，孤絕著探詢各種微小動靜。吉翁家廣大的玉米田與農場，如世界盡頭，沒有人煙。湯姆起先擅自闖入，窺探沒人的客廳與臥室，彷彿想找尋男友生前的蛛絲馬跡，農場看似仍運作著，但毫無生氣。有人剛吃過的早餐堆放在桌上、草率的生活步調仍暫留在前一刻的時空中，如同活屍影片中人去樓空的場景，安靜到下一刻是死寂，就在這樣的一秒間，男友的母親出現了，原來是有人的鬼影幢幢啊。

東方有一種活人遁入鬼道的說法，叫那樣的狀態為「生靈」，內在有強大怨念、欲求不滿的棲息物，會在主人意識之外活動著，依附在他所愛的、或跟他一樣怨意脹滿的人身上。

吉翁的母與兄很像這樣的生靈，每日沒哭沒笑地如機械運作，除了反射動作外，其他時候的情緒都是以爆發方式表現，如半夜母親窺伺著湯姆與吉翁哥哥睡覺的聲息，早餐時分享著她前夜的陶醉。在餐桌上，吉翁母親會突然揮大兒子法蘭西巴掌，而法蘭西則會時不時勒打著半夢半醒的湯姆。在這恍若世界盡頭的地方，三人彼此監視，成為對方的犯人與獄卒，自成食物鏈的狀態。

湯姆沾在這蜘蛛網上，振翅拍打聲不斷，但又沉溺於自身羽翼拍出的粉塵，試問自己，哪一刻像這一刻如此鮮明感受到自己的「存在」。

湯姆幾次在法蘭西的暴力下想逃跑，第一次穿過十月的玉米田，被肥大的枝

葉割得全身是傷，又一次明明開上了公路，卻又自己折返，後來還把朋友莎拉騙過來。莎拉發現湯姆被法蘭西打得一身瘀青時，勸他快逃，他則提說自己是法蘭西在這荒蕪之地的唯一指望。

法蘭西一再提到想賣農場，但對於湯姆的落跑，他卻說「沒想到你跟他們都一樣」，代表法蘭西根本沒有要走去哪裡。他跟《驚魂記》貝茲旅館的諾曼‧貝茲一樣，從幽怨生靈變成了地縛靈，盤根錯節於他人眼中，沉溺於自己的故事性，故事一旦被自己寫定，人生很難真正展開。

法蘭西與母親緊抱著回憶，哪裡也沒去成，彼此看著對方，如玩味著鏡中的自己，畢竟在對方眼中才看得到活生生的自己，而在斷簡殘篇的生活中，兩人都已失去了訊號。

湯姆一開場與自己的訣別書，也不無戲劇化地給了自己一個重生的開始，後來改編自己與男友的過去，為了棲身在農莊。而湯姆的男友吉翁，死去後家中沒有收到一通慰問電話、喪禮中沒有友人出席，在同事莎拉來訪，才拼湊出這人曾存在的片段，卻是任何人都是吉翁的砲友，而湯姆並沒有質疑，只問他與莎拉偷情的次數。他與吉翁的交往，也寄生在他的故事裡蔓長，吉翁的偷情，他早有數，但前後的脈絡，都消失在他的故事性裡，將不濃烈的都給刪除，如他一連串對死者母親的謊言，像是被逼迫，但過程又感受到饒富樂趣的一面。這段戀情的真假

與深刻與否，都畫下了問號。

其實從頭到尾，湯姆都可以離開農莊，跟那對悲劇母子沒有關係，他困在的是自己的迷宮，做一些裝腔作勢的逃跑，意圖衝撞出火花的假動作頻頻。進了玉米田，其實早就知那是無望的出口。法蘭西給的一身傷，或是看到農場上被拖拉的死牛，都讓他快感於自己肉體開出血花的憔悴，那些無法證明的自身存在，都因為那一瞬間，得到類似仿生的感受。他在農莊中騙吉翁母親的謊言與故事，甚至在對方母親面前完成了對吉翁的性幻想，但在其他環節，他鮮少顯露出自己的想法，他對自我的認知，像吉翁的存在一樣，都是無法確認的雜訊，不耐活在真實，汲汲於強化虛構的本身。

於是電影中的最後一幕，湯姆雖離開了農莊，卻埋下打算回去的伏筆。

有的人生景況是這樣，許多人看鏡子，習慣做著各種動作，慢慢地，當你可以預知自己什麼角度與動作最討喜，你開始迎合鏡中另一頭的自己，包括別人眼神中的自己，接著，彷彿鏡中世界也預設了你的反應，而你也跟著這暗示走，如同鏡子裡先有人似的，才有你自己像猴子一樣跟著學把戲，並且會愈演愈誇張，這樣的貌似鬼氣森森，其實是很多人進入社會化的步驟。湯姆就無法離開別人（鏡子），一直要從別人的眼皮下找自己的存在，因此法蘭西可以輕易將他當成人質，如他母親把他列管在眼皮下，棲息在那裡（鏡中）的故事，總比自己日日夜

夜不明所以的活法要壯烈淒美，終有一天，鏡子裡的人會走出來，取代了本人。

有些人，本身是自己最不敢面對的恐怖片，只要能讓「自己」下檔，願意接受各種形式的控制，湯姆在農莊，他其實也是「回家」了，被生吞活剝地進入鏡子的另一頭，完成了他虛構人生的仿生術。

我的靈魂與我之間的距離如此遙遠，而我的存在卻如此真實。

——電影《人間師格》

《湯姆在農莊》（*Tom à la ferme*, 2013）：才子札維耶·多藍執導的法國心理驚悚片，改編自米歇爾·馬克·伯查德的同名戲劇。故事描述在廣告公司工作的湯姆是個同性戀，出席男朋友吉翁的喪禮時，在場的人卻都不認識他（眾人並不知他與吉翁的關係）。吉翁的農夫哥哥法蘭西不太喜歡他，要求湯姆在死者母親的面前說謊。在思想封閉的農莊，湯姆陷入了無止境的家庭糾紛中……該片在威尼斯獲得了國際影評人協會獎。

這世界裡裡外外都充滿了回音，
供我們在音樂盒裡跳舞。

性別，這俄羅斯娃娃的謎中謎

——《丹麥女孩》的莉莉・艾勒柏

有一天，主角打開了櫃子勇敢走出去，發現前方有個大鎖，好不容易打掉了鎖，卻發現外面又是個密室，裡裡外外都充滿了回音，才發現人生其實是俄羅斯娃娃來著啊。性別如今在商業催眠下，已成為彩色包裝紙，一層層添加了跟本質無關的裝飾。

手拿著西裝，穿著裙子，左面的門是通往男生之地，右面的門後面是成為一個女生，兩邊都貼滿了規定與說明，在還沒搞清楚前，人已呱呱落地，然而從生到死都找不到哪扇門可以進去。

那紗裙、花邊、蕾絲、綢緞，像自我身體的延伸發芽，好像可以藉由裙襬長

出些什麼。那蕾絲花邊的袖子，是否能幫我旋轉出花一樣的綻放？都穿上了，為何卻像身體上的違建？脫下來後，那光溜溜的身體要怎麼回應這世界兩極拉扯的要求？性別是自我辯證而來，還是自覺的發展？或是接受一路強烈暗示的成形？我的身體在回望我，它跟我對看著，世俗的美感像糾察隊擋在中間，好似無法妥協的兩個陌生人。

何時開始，兩性像強迫症地走向了各自都沒有盡頭的終極形象？

一般人對性別的認識，有點像是青春期參加初次的化妝舞會，內心懷有幾分忐忑，然後看到男女兩邊群舞，有人帶領你加入了某一群，你看著又轉著也就學會了幾分姿態，也領略了這舞會入門的祕訣，接著下幾場化妝舞會，你抓到訣竅，人們也暗示你做得好，你開始選用略有不同又不至於顯眼的面具與禮服來嘗試，也逐漸感受到游刃有餘的滋味。

當然，有些人也開始如魚得水，但之後，你或許開始迷惑，這男女兩邊益發地極致發展，有的更花稍絢爛、有的則往邊緣移走，有的開始模仿舞會中最受歡迎的裝扮。然而這一切都來得及思考嗎？這個像沒有停止的一天的舞會，男女兩邊的楚河漢界愈來愈深廣，但各自的思考與約束就愈來愈繃緊。到底要多像女人才是女人？要多像男人才是個男人？自古誰也沒有針對問題回答，只有一連串的經驗分享與恐怖傳說在兒童的床榻邊流轉。

哪知，那初次舞會的面具一戴就拔不下來似的面目全非，久而久之，我們是在群體的角色扮演？還是真有時間思考過，自己的性別去除那些商業思考，又該是如何樣貌呢？社會性性別一件套一件，裡面那個瑟縮的娃娃呢？

《丹麥女孩》中莉莉·艾勒柏原名埃恩納，他試圖抽絲剝繭出自己的性別原貌，在這世界並不容易。這世界基於商業考量，對待每個人的制約都像俄羅斯娃娃一樣，我們都被包覆了一層又一層的設定，不只是性別，還有身分、階級、地位、族群的不同包裹，每個人活在世上，都是一層套一層，讓別人方便一眼就看清楚你能被識別的，至於在層層包裝下的本相，那或自己要去消化的，或被匆忙中棄置一旁，但那內心對純粹的美的追求要怎麼辦呢？就像托馬斯·曼《威尼斯之死》中初識少年達秋的美，是超越性別的心蕩神馳，有時我們甚至得跨越或踩碎那些性別的高牆，正因為它們已是資本主義的俘虜，兩性的美與醜都已脫離不了它的生殺權，且被推向更極致的追求，一步步成為純粹美的大敵。

身為藝術家的埃恩納，因一襲芭蕾舞衣喚醒了內心沉睡已久的「莉莉」，他為自己的性別認同，不惜犧牲生命，甚至以單薄的身體迎向社會的眼光，如同壯烈成仁般，一生想為其辯證。身為聲譽日隆的風景派畫家，他前半生執著地不斷畫出故鄉地風景，細細描出故鄉天空不斷沉了下來，樹總也抵不過風，那風景畫中沒有人與草木能伸展得出來。他把那帶有疑慮的自己封存在那些風景畫中，留

下已社會化的自己飄飄盪盪地遊走於社交場域。

然而埃恩納想追求的真的只有性向的部分嗎？從那些畫中，雖是天空，但畫布上都是被囚禁的自然景物，想突圍的似乎不只是「莉莉」，而是整個人被經年壓抑的人格錯置，借了一個「埃恩納」的形象，東拼西湊地未完成，而那穿上綢緞裙子、套上絲襪的當下，他人生初次感受到能自我定義的自由滋味，像糖果香溢在腦海裡，揮之不去，之後倒不是因為糖果多好吃，而是你想重溫那記憶裡讓人發顫的味道。其實電影中那畫裡三棵歪脖子樹是埃恩納，生於無法茁壯樹根的沼澤，總被牽制著的膠著混沌。四面八方、一景一物都是全方位的渴望重生。

有人覺得，被禁錮已久的他，好不容易從性別箝制中爬出來，追求的卻是個非常極致的女性形象，豈非是另一種囚限？但糖果滋味不斷在腦中發酵，於是他短時間就想要達到如夢境一般的女性形象，在身體還非常虛弱的時候，不顧妻子的勸告，實行了第二次的手術。他追求的女性形象是什麼？海市蜃樓？還是他更企欲達到的是人類不可能達到的真正自由？那藉由雙足滑過絲緞的一再回味與重溫片刻的解放。

我們眼看著他好不容易出了櫃，卻發現前方還有鎖，打開了鎖，面對的仍是一個密室，裡裡外外都充滿回音，才發現人生是個俄羅斯娃娃，每個人的人生都在開鎖，從這間到另一個長廊，再轉進另一個無解的空間。兩性看似是世間霸

權，但它在長年的商業定義下，表面開放，實質管制嚴格，密不透風。

兩性除了在成長期初步分類了自己，其他的部分都少不了模仿秀，合乎性別的樣貌不論是精工還是粗模，都有統一的共識，在那個前提下才能發展有限的自我。到底是當人在前，還是性別優先？這跟莉莉追求的本質的解放並不相同，於是當他可以開始當一個「女人」時，沒有前半生的準備，就跌進入了到處都是有形無形鏡子的女人處境，還有這性別累積大量「永遠都不夠好」的蚌殼回音，於是你看他從這個櫃子跌跌撞撞進入了另一個綑綁自我的性別真相裡，他無法接受人生是個「俄羅斯娃娃」的真相。於是一把手術刀劃破，寧可求一場短如好夢的自由。

兩性究竟是什麼？其實早就離開了神的手，伊甸園的設定成為可輕易操作並大量獲利的社會模式，因攸關個人生存壓力，假性別之名讓人窮其一生繞了遠路。不同年代有強大的風向，也有各種從古到今不斷更新的命令，兩性其實也在接受霸權式的管理，成為密室中的密室。

從小到大，除了大量教條與反教條外，沒有人告訴我們，我們的性別該像什麼？埃恩納的人生現實不止性別，而是他跌進了不存在的領域中，表面上是跌進一個女人的世界裡，但卻也成了世俗美的囚徒，於是才發現了這一切是牆中牆，俄羅斯娃娃中的娃娃。如何才算是男生？女生又該是怎樣才夠女人？娃娃拿掉一

層又加上一層，爲了這個百年假議題，我們究極地避開了人生的本質。或許該問的是誰讓性別如今成爲一種強迫症的追求？從埃恩納・維金納到莉莉・艾勒柏，人們接著撞牆而出，卻發現這四方兩頭都已無眞實可言。

衣服是一種「袖珍戲劇」。

——張愛玲

《丹麥女孩》（*The Danish Girl, 2015*）：由湯姆・霍伯執導的英國傳記劇情電影，改編自大衛・埃伯肖的同名小說，由奧斯卡影帝艾迪・瑞德曼飾演已知最早的變性人——莉莉・艾勒柏。故事描述二〇年代的哥本哈根，插畫師兼藝術家葛蕾塔讓丈夫埃恩納充當女模特。之後埃恩納變得女性化，開始以莉莉之名過著女性的生活，最終成為首位接受變性手術的男性。

孩子，這裡是獸籠，
所以怪物沒地方去。

我們這樣像怪物的孩子們

——《怪物的孩子》的九太

前方那身影是爸爸嗎？追上去看看吧，沒想到人群馬上淹沒了他，我自己也被沖向了後方的大海。誰能告訴我，這城市底下像深海的是什麼？為什麼我看到很多大人都沉浮地活在下面呢？一郎彥啊，我們這種像怪物的孩子，未來要走向的是人類走的修羅道，還是未知的怪物界呢？

身為一個孤獨的孩子，是我自己選擇的？還是我本來就應該這樣孤獨的呢？這城市是一片暗海，人們在裡面習慣撈些浮光掠影餵食自己，但還是感到好餓。這城市不知是藉由什麼機制，每天從其中晃動並倒出一些已經髒臭掉的廢水，其中有人，也有廢棄品。然而就算這樣周期性的淘洗，但這暗海還是不

會清亮起來。只有霓虹是其汪洋上的點點漁火，如魚餌漫天飛舞著。人們則是海裡的魚，看著遠光都出了神，有些隨著餌上了鉤，有些一起往有光的地方走，於是後面暗裡的人們沉沉地流到別處去，與那群趨光的人，如彼岸兩頭，看得到彼此，但漸行漸遠。他們以為我們這裡是臭水，但都在暗海中，人泅泳其中，其實沒人知道方向，這城市之海是蔭涼的，人海是冷的。

有一晚，我還在街頭流浪時，一個年老的流浪漢分我一點麵包，喝著便宜米酒的他，昏睏地跟我說了一個不算美的故事。

「很久以前，人鬼原是殊途的喔，那時人會三兩成群，穿梭在蔓草間，那時人們還會抬頭看頭頂的星星，砍樹前會先跟山神報備。旅人會敬畏地生起火來，人們趕路仍會看著星光求指引，這城市還沒有大筆的土地開發案之前，人其實知道人鬼是必須殊途的啊，於是盡量保有鬼在陰暗之中的棲息地，彼此互不打擾才對。

「幾百年後，怪手與卡車就猛然開進了各個陰暗角落，這裡全部都變成高樓大廈，讓所有街市燈火通明，鬼怪沒了居住地，於是起了憤怒心，紛紛闖進人的世界，因為四處都亮晃晃的。這世上相形之下，最暗的地方只剩人心了啊，有的鬼就借住在人心黑暗的地方，一個接一個地湧入，就在某些人心中住成了一個個聚落。」

「那些人不知道自己被鬼寄住了嗎？」

「自以爲是神的人類，怎麼可能會知道呢？呵呵。」

之後，人群自然就沖散了我們，這裡的人潮日夜都像海浪一樣，會沖散很多人。

那年老的叔叔曾經每晚都在等便利商店午夜丟麵包，麵包堆成小山，跟著醬汁菜渣混在一起，看到這景象的我，怎會感到這麼寂寞呢？這樣的我，應該天生就活該是如此寂寞的吧。

還記得那老先生說過：「鬼的街市在二十一世紀終於繁榮起來，就是像電影《神隱少女》中那樣熱鬧的鬼街喔。一個轉彎，就是它們的世界，好不熱鬧，人鬼從此不殊途了。」他說他是個天眼通，誰知道，我也分不清楚誰是鬼，誰又是人呢？這裡的人有日夜都在吃喝的大肚量，而且看似《神隱少女》中的無臉鬼也搬了進來。

我們這裡的人開始分不清楚哪邊是眞的光亮的。有些人像魚潛進了藍光裡，他們手中滑的是個水族箱，那裡面沒有誰眞游去了哪裡。

有好些人，我開始分不清楚他們誰不同於誰，又有誰瞬間又變成了誰。只知道這城市夜如大海，浮浮沉沉，人跟潮浪一樣，誰被沖刷掉了，誰又浮起來了，都像泡沫，城市中的浪花啊。

這時出現了熊徹，他披著斗篷出現在我眼前，長得就是個怪物，但奇怪的是，他看著我時，我卻沒感到這麼惡寒了，跟著他們轉到巷子裡，那裡的盡頭卻感覺暖烘烘的。我去了怪物界，全身怎就被太陽照得暖乎乎的？筋骨都鬆開了，毛細孔大力呼吸地雀躍著，兩邊各有晨昏，但感覺的溫度全然不同，我依著身體的意志，在熊徹家住了下來，留了一個叫「蓮」的自己在人間，在人海面，他天生寂如水般，就算佇立在街頭，也不會有人發現他的。

怪物界的白兔宗師說：「只有人類才會被內心的黑洞給吞噬，但不是每個人類都會。」意思是我們人類的內心都有黑洞，只是大小有別嗎？

我不知道我有沒有黑洞？但心頭是一直吹著冷風，彷彿終日呼嘯著什麼話，惡狠狠的如碎石渣般，我就硬生生地吞下去。我知道，我只能活在某一個時空裡，卻沒辦法真的活進哪一個地方。熊徹也是吧，這世上，包括怪物界的澀天街，每個地方都被人指名又定型了，好像只有我跟他像被漏掉一樣，沒被認明，也無從被定型。我們僅擁有的就是每分每刻與自己相處的時間，這樣的自己，必須努力認出自己來才行，起碼眼下這個自己，不能感覺也是如此陌生啊。

要認出自己多難？我看著熊徹摸索，他如此老大了，卻仍像個瞎子一樣，所以他不敢離開自己的小黑房間，活得跟刺蝟一樣，深怕別人來敲門。門外有人一敲，其實我也驚心。一定要更強大，才不那麼害怕吧？才敢離開自己的房間吧？

所以熊徹表面才會過得這麼廢，打零工、不想教徒弟，深怕跟別人建立長遠的關係。豬王山也是，他跟人維持領袖與同袍的關係，深怕讓任何人失望。原來大人都是害怕的小孩變成的。他們都那麼害怕，那我呢？

白兔宗師讓我們去造訪各個強大的智者，他們都提出了「吾爲何人？」的問題。有人不斷釣魚吞魚，只求征服，有的入定成石，求個無爲，有人營造幻術，手一揮，花花世界實則空無一物，這世間大人的花招都在他們手上。熊徹跟我都覺得「吾爲何人？」根本沒答案啊，跟強大有關嗎？有聽沒有懂，但跟著熊徹練劍，或許因爲就是反覆做這樣孤獨的事情，於是知道根本無法很快想出答案的，只有每天練習，才有可能逐漸了解一點自己的輪廓，不這樣每天持續做同一件有意義的事，人到死前也不會知道「吾爲何人？」。

爲什麼怪物不會有心魔黑洞，人類會有？在楓跟我說「看到你讀書，才發現有樂在其中這種事」，我這才醒覺，人們一早就被設定，或別人從小會告訴他，他該是什麼人。跟一郎彥一樣，爲了他父親設定他爲「怪物」而生心魔，而我，則是因爲我對人沒歸屬感，我找不到跟其他人共同的地方，是「人」就要像魚群一樣有共同的目標嗎？如果我是朝反方向的話，就必須要一直逃嗎？這讓怪物無處可去的世界，曾讓我好恨啊。然逃到怪物界那裡，終究也不是他們。

爲了「自己是特別的」這無解的答案，人也爲證明人生跟他人講的一樣有意

義，於是捏造了自己的人生，時間可以虛度，但心的黑洞卻因此會愈來愈大，世界上，只有人類才會有「做自己」這般愚昧的口號啊。這等大哉問，如果沒真活過人生一遭，是不會有答案的。怪物界裡，除了我跟一郎彥，並沒有人想要活出什麼所謂的「自己」，因為每日認真活就好了。一條命象徵一種精神，只有持之以恆，才能跟「自己」相遇。如今我才知道熊徹說的「心劍合一」是什麼意思了，心如果不磨，像使劍一樣看穿光影虛實，人生就會如同《白鯨記》中的船長一樣，逐於浪花中，沉沒於巨大的無謂裡。哪裡有自己每一日的投入，那裡才有自己的存在。

這城市的確是暗海啊，那條鯨魚始終沉潛在下面，引誘人們出來征服牠。而我回來人之界了，在裡面浮浮沉沉，任何地點都像浮光掠影，愈富麗堂皇之處愈是鬼影幢幢。只有時間這隻大手能在惡海中撐起一艘船，像我這種像怪物一樣的人，並不存在哪個浪頭上，但在自己的船上，沒有比當下做的事還能說明自己。

除此之外，我確定，你我的人生也沒有其他的選擇。

我置身此世，但不屬於此世。

——沙林傑

《怪物的孩子》（『バケモノの子』）：為二〇一五年暢銷日本動畫電影，由被譽為宮崎駿接班人的細田守（《跳躍吧！時空少女》、《夏日大作戰》、《狼的孩子雨和雪》）導演兼編劇。故事以東京澀谷和虛構的怪物城市「澀天街」為舞台，講述主角九太在兩個世界的冒險故事。兩個世界原本沒交集。不過某天一人類少年「蓮」遇上怪物「熊徹」，並跟隨熊徹到怪物的世界。少年成為熊徹的弟子，並被命名為「九太」。最初兩人衝突不斷，但在一起生活和修行的日子裡，慢慢產生父子之情。之後九太長大，偶然回到澀谷，遇上女高中生「楓」，並與失聯生父相認後，開始思考自己該活在哪一個世界。同時，東京澀谷和怪物城市都將發生大事，熊徹和九太必須面臨重大抉擇⋯⋯

輯四
女性的寂寞

「好女人上天堂，壞女人走四方。」

為什麼她兩者都當了還這麼寂寞呢？

只要幸福就好了嗎？

——《紙之月》的梅澤梨花

如同電影末尾，資深的銀行行員問梨花：「我一直在想，你為何要做侵占公款的事？」是的，梨花並非是個物欲強烈的人，然而她只是需要一個更假的天空，來托著她這張紙之月。

幸福真的可以解決寂寞嗎？無論是吉田修一的《惡人》，還是角田光代的《紙之月》，似乎都在反思，只要得到或一心追求所謂的幸福，就能從中得到救贖嗎？

前方有一條暗暗的河，它經過一處處的社區，與工廠的廢水排放，忍受著那

些工業日夜排放的油汙，流水聲音緩慢規律，彷彿仍想像是當初從哪裡涓涓流出的潔淨，載著那一晚月亮的倒影，晃晃悠悠的，「是不是可以作伴一起去哪裡呢？」它問。看起來竟是如此契合啊。

「幸福究竟是什麼呢？」對男生來講，成家立業，或是選擇寧當魯蛇也不向世道屈服的浪漫，至少感覺上反抗或迎合的目標是清楚的。

那女生的呢？無論電視牆、跑馬燈與面紙上的傳單，周圍人竊竊私語著你可能會不幸福的一百種理由。包括美麗、異性緣、打扮的明昭與暗示，身材保持、個性隨和、擁有自己謀生能力等等⋯⋯項目琳瑯滿目，表面上看來要幸福，女生好似比男性門檻低些，似乎打扮好就不至於太不幸福吧。於是「幸福」變成一種壓力，我要逃去哪裡，才可以有不幸福的女廢柴選擇？

在霓虹閃爍裡，幸福是個喝醉的小飛螢，在靠近你之際，又飛遠了，五分鐘後伴隨著廣告與你的刷卡，又飛來一個可能性，小小火種環繞著你，你隨即好像蛾子一樣，自己就跟著熊熊燃燒，另個自己冷靜地在一旁看著內心的餓鬼燒成灰燼，只有此刻，內心的白噪音不再吵了。

如今社會上「不幸福，吾寧死」的女壯士氣氛從何而來？我們活出的幸福，真的跟我們要的「幸福」有關嗎？是否是管他的先「幸福」了再說？

於是「幸福」在現代是個動詞，下定決心地要「幸福」。電影與日劇中梨花的

同事與同學，也如「幸福強迫症」，甚至是「幸福的代言人」。很多女孩在未成年時，就以「幸福的代言人」之姿，在各大小螢幕上來提醒廣大的國民，那在舞台穿著粉色裙裝唱歌的女孩會為你開啟幸福的大門，跟著她們那些閃著螢光棒指向的方向，走進另一次元。

而另外一派少女，則肩負不同的「幸福使命」，她們穿著白衣素裙的校服，在女校裡唱著聖歌，彷彿擔任「天使」的分身降臨人間。你現在閉著眼睛就可以想像她們的模樣，在商業社會裡，短裙素服、綁著馬尾的少女總扮演除惡的天使，是癒療系的使者，幫著商業宣傳各種「幸福」的可能性，直到長大。穿上商社清冷制服，在蒼白的茶水間每日聽說著乾癟閒言，那些幸福天使們自己的幸福呢？已經過了半輩子，自己所代言的純真與幸福，可不能是謊言啊？然而來不及了，這是一整個性別的接力賽啊。

面對於燈紅酒綠欲望召喚，有一群素服少女走入另一個方向，想要追尋更純粹的意義，相對於自己外貌之輕盈，靈魂卻總是如熱天下牛馬之疲頓，為何不能像少女裙襬之飛揚呢？

那就上癮一樣，多讀些各類聖典中的文字吧，成佛成聖又變師姐外，再加幾句「朵朵小語」，不斷在炙熱人間中洗滌自己的心靈，像梅澤梨花的少女時期、或擔起聖女貞德的使命感，人們著迷於聖少女的形象，當事人也將那「一時限

定」的清純標注爲永遠，因此你可以看到女性不斷以自身裝扮來明志，梨花前半段如置身修道院般的素白穿著、之後五顏七彩地找尋自己這身體被詮釋的其他可能性。

她跌跌撞撞在自己的身體裡，或跳舞或迷路。人說「好女人上天堂，壞女人走四方」，爲什麼她兩者都當了還這麼寂寞呢？

都已經「幸福」了，爲何還這麼寂寞？

事實上，在亞洲少女的潛意識中，父權社會從沒消失，給了女人「幸福」這命題，這就夠我們忙一輩子了，因爲「幸福」除了是種持續的鞭策力量，還是要反覆被證明的，於是女孩們看到蛋糕、冰淇淋鬆餅會脫口說：「好幸福啊。」（幹麼要說出來呢？）無論多大年紀，我們下意識都無法忘記自己是「幸福代言人」的身分。

然而梅澤梨花都這麼努力「幸福」了，小時候盡力完成修女所說的「施比受更有福」，然「施」的欲望會不斷增生，讓她偷了父親的錢，完成了道德高潮的癮。像衝業績一樣飢渴，「還有誰需要我？」的內心回音，這不惜因爲捐太多而與修女對嗆的少女，結婚後回歸現實，沒有自己的信用卡、老公將她在銀行的工作當作是玩票，「我需要別人需要我啊。」那聖少女情結，讓她恨不得將全身拆散了布施給人，對於她外遇的對象傾其所有，恨不得對方吃了她的肉、喝了她

的血的彌賽亞情結，讓她在施捨中，感到一次又一次因弱者得救而被釘上十字架，又復活了。

為何有的女人有這樣仿神性的高潮？讓自己溶於他人的生命中，化為對方的呼吸與骨血，是這樣依賴著他人的需要。有人說梨花像現代的「包法利夫人」，其實還糅合著「安娜·卡列妮娜」與「聖女貞德」，女人總被警告不要太物質化、要安分與奉獻，至今仍常被分為「必取」與「好女人」，這兩條道路的「幸福」是不同選項，由於規定明確，照著走不難，但我們的存在感真的跟世道宣傳的幸福有關嗎？

梨花從第一次捐錢發現自己的存在感，從唱聖歌發現無與倫比的使徒興奮。

基本上，她從小就快被自己的形象溺斃了，你看到她父親一絲不苟的書房、堅持無垢感的校園，她是個針扎的蝴蝶標本，專心於無法動彈的聖潔美麗。如聖壇上的女孩，我們在點上蠟燭祈禱前，有幾分也移植了自己在那聖壇的神樣中。

梨花在某天清晨的地鐵站，看到了天空霧白彷彿可抹去的月的殘影，因此釋然地微笑了，為什麼？因為她對別人來講，也是個「紙月亮」，掛在天空圖案的簾幕上。我們女生在這壓力時代其實肩負了「癒療效果」，無論是涇渭分明的火辣妹、清純女。而現代女性政治掌權者通常要去女性化特徵，古代甄嬛與武則天後來則會有噬人紅唇，我們被形象操縱而成為眾人的紙月亮，滿天的少女、滿天

的紙之月。沒有人問那些少女老了後，要如何面對這牢不可破的咒語與時效過期的形象。

畢竟我們女孩都拿了形象這門票，進入這人間的遊戲園。直到我們變成了媽媽，人們才會摘除了外型的標籤，放過我們。

這電影或許跟泡沫經濟下的受惠者，以及世代財富分配正義與否有關，但身為一個女生，知道把「紙之月」抹掉是多麼暢快的事情。「形象」可以給我們女生幸福，等於是人生的使用說明書，但寂寞是其後遺症。這時代有好多個月亮，竟然滿天都是，既然沒人發現其中那個假的我，爲何不能讓我編造出一個更假的世界？梨花這紙之月是直接投身去了天光大作的世界。

你正在探索這個祕密，但是你永遠不會知道眞相，因爲你想被騙。

——電影《頂尖對決》

《紙之月》（『紙の月』）：改編自日本作家角田光代同名懸疑小說，電影由《聽說桐島退社了》導演吉田大八執導。故事描述四十一歲的銀行行員梨花盜領一億日圓巨款的故事，梨花的盜領事件讓周遭的人也對自身產生了疑問。此片入圍第三十八屆日本電影金像獎最佳導演提名，宮澤理惠亦以此片獲得第二十七屆東京國際影展最佳女主角。

親愛的少女啊，
沒有人認識你，
你們是同一個人。

當我們信奉了「少女」這個宗教

——《黑天鵝》的妮娜・賽耶斯

從沒有哪時候，像我們這一代可以一直過度消費「少女」形象，女性可以靠花錢維持在那「時空」，而男生則可以不斷下載少女魅影，讓維納斯的誕生可以無限次倒帶，反覆走出她那巨大的貝殼中。誰也不能離開這裡，我們是信徒，而《黑天鵝》中的妮娜則是為此殉道的聖徒。

如果硬要多吃點，或多舔一點適才夢境的甜蜜汁液，女孩們，這樣會很容易在自己的夢境中溺水喔。我們聽到好些女生撲通一聲，就沒有再浮出水面了。

法國流行音樂教父賽日・甘斯柏（Serge Gainsbourg）曾有首歌〈作夢的香頌娃娃〉，裡面唱著「蠟娃娃、木屑娃娃」，描述光潔的蠟面裡，滿是木屑，外觀一

旦斑駁有縫了，只能不斷從外補強，但也擋不住裡面呼之欲出的木屑、綿絮與米糠。那就先棄置一旁吧，娃娃的主人都會這樣想，而房間裡仍繼續放著〈少女的祈禱〉或音樂盒會放的催眠曲，讓那空間像夢境一樣昏沉沉。女孩，持續在那圓周裡轉圈圈吧，讓你的花裙子飛揚，不要讓我看到裡面敗絮飛出的那一面。這畫面遠看應該陰森異常吧，但卻是很多少女的成長處境，包括《控制》的愛咪，與《黑天鵝》的妮娜。〈作夢的香頌娃娃〉原是形容偶像文化，但妮娜與愛咪都把自己偶像化了，只要再噴漆上蠟就「安全」了吧。

妮娜的房間滿是粉色系的洋娃娃，家中除了她母親的房間有強烈的色彩外，其他都是粉嫩的淺色，衣著也彷彿都要飄起來的淺色雲霧。妮娜在電影一開始，如《綠野仙蹤》的桃樂絲，卻走進硬冷色調的捷運裡，四周仍帶著夢的光暈，這美麗的女孩，夢遊於真實中，於是當她看到有個類似她的女孩身影，卻一身冷黑地出現在另一個車廂，那人彷彿像個雜訊出現在她夢裡，讓她耿耿於懷，原本她的蠟世界應該是堅固無比啊。

與其說妮娜喜歡跳芭蕾，不如說她想活在她的「音樂盒」裡，像「白天鵝女孩」一樣，如此柔美、順從、脆弱，像個易碎的精工瓷器，符合所有人對少女的期待，一切不屬於塵世的美好都拼貼在「少女」這符號身上，白天鵝最後也成為自己的「少女形象」的殉道者，溫順地接受死神的屠刀。美麗婉約的女孩總在

名著童話中甘願犧牲，成為自古「少女大神」的獻祭者。白天鵝一身雪白地死於黑暗中，是種不敗意象，中外皆然。東方《遊龍戲鳳》的李鳳姐，注定「香消玉殞」是她的高潮，灰姑娘與白雪公主紛紛以自己的受害為己任，這些「神聖女孩」意象轉貼在眾多後輩身上，於是不肯順從的包法利夫人與安娜‧卡列妮娜都是「附魔者」，背叛了美麗少女千年的神聖受害者情結，人人（尤其是女性同胞）得而誅之。

妮娜就是活在這樣歷史的暗示情結中，所有的不潔思考與野心欲望都像壁癌，破壞著她的娃娃屋，而她自命為女兒犧牲一切的母親，則把她當成自己生命虧欠的成全，除混亂的畫室外，屋子其他部分也都要裝潢得像無垢的娃娃屋，包括女兒都是生命中收藏的娃娃，保持其白璧無瑕，成為自己肉體的延伸。因此妮娜從來不知道「洋娃娃」之外的人生是什麼，如同《控制》的愛咪把父母為她編織的童話《神奇愛咪》演成番外篇，《魔女嘉莉》中的嘉莉必須背負她母親的心魔，都是娃娃屋中的娃娃。

身為一個洋娃娃，一點裂縫都會看似像壁癌一樣大，於是她不斷想補強，又不由自主地想把身上背上抓出更多裂縫、想把指甲拔掉，讓裡面的木屑與敗絮都一口氣地流出來，如同我們忍不住想拉撕指甲旁破皮的衝動，因此她想與戲中代表「黑天鵝」的莉莉交媾，進而把她當自己的毒瘤，想殺了她，其實都是娃娃屋

中的她的獨角戲，製造出故事中的大野狼，自己的「神聖」戲碼才能演得下去。

就很像中世紀某些宗教聖徒，藉由鞭笞自己，求得自我潔淨。自虐常被暗示為成聖的捷徑，很多女性不惜沉溺於感情中的受害者角色，藉由「愛情」這手段成聖，把愛情之路當成去耶路撒冷或麥加去朝聖，以悲劇來取代找尋生存意義，總是相對省事些。

《黑天鵝》中的芭蕾老師 Thomas 也著迷於白天鵝的悲劇性，因此他一直沒真換掉不穩定的妮娜，之前重用 Beth，也是因為 Beth 骨子裡的混亂，他珍視這兩個女孩的易碎性，三個人都信了「少女教」，著迷於蠟面與陶瓷下的空洞，於是強迫症般不停地上釉蠟，讓它背後的空洞更深更遠更頑強，使得妮娜最後非要在表演後台殺了所謂「黑天鵝」（捅了自己一刀），才能專注於那薄薄的蠟面，成就「完美」，白天鵝死於涉世未深，也是她的堅持。

「少女」到底是什麼？在當今社會，「她」更像是個商品，脫離本體而被商業戲劇化，在廣告與電影、童話與漫畫的宣傳下，「她」是個有廣大市場的商品，是天地造的藝術品，尤其在舞台上，當「她」美美地出現時，如維納斯從貝殼裡出來，天使也要奏樂，萬物皆圍繞著她，「她」的單純讓所有東西都變得複雜與不潔，於是她變成主體無法控制的東西，成為眾人幻想之「逸品」。很多女生在資本主義的催眠下，接受了「少女」本身就充滿戲劇化的訊息，當其「少女」階段

被外力介入，匆忙下檔，或其戲劇性並未完成時，許多女孩即使長大了，也不願意離開「那時空」，可能終生無法抽離角色。

如日本小說《殺人鬼藤子的衝動》，藤子無法接受她的少女故事版本，因此「壞事者」都要遭到她的制裁，而男性看「少女」，在商業操作下，總是接近透明的亮晶晶，帶其回年少鄉愁，日本無垢代表蒼井優也反覆要在戲劇中演出快要崩壞的少女，如能劇中的女性面具如此潔白，轉頭是般若鬼面。法國經典《危險關係》侯爵夫人恨的正是她的少女時代被剝奪，因此以謠言之犬「追殺」所有少女的純眞。

如今大量偶像劇與服飾、化妝、歌曲、醫美、自拍都是「少女教」傳道者，更是鼓勵我們精神上回返當個「少女」。「少女」情結永遠可以連載，男生永遠可以在網路下載「少女」。「少女」這宗教成了資本主義的火星塞，被符號化後，比以前任何時代更加壯大，於是我們女人會不停地被暗示上蠟面，「白天鵝效應」無處不在，那因爲自戀而自憐的「白天鵝情結」正蔓延中，無足輕重於人生，卻足以浪費大半生。妮娜忠於詮釋「完美少女」這符號，求仁得仁，成爲此教殉道者，而更多在「少女」消費文化裡無從返回的信男信女，選擇消失在wonderland中。

「蠟娃娃、木屑娃娃……」討厭，怎麼又有木屑跑出來了，比起表面的潔白

當代寂寞考

光亮，真令人厭惡啊，那先把這一個丟旁邊吧，我們來找尋新的娃娃，好在如今這個「夢」是怎麼樣都作不完的啊。

萬物都有裂縫，那是光照進來的契機。

——李歐納‧柯恩

《黑天鵝》（*Black Swan*, 2010）：美國心理驚悚片，娜塔莉‧波曼、蜜拉‧庫妮絲、文森‧卡索等主演。描述紐約著名芭蕾舞團將演出《天鵝湖》，需要同時能詮釋純真白天鵝及黑暗具攻擊性黑天鵝的舞者。妮娜苦練半生終於入選，但在練習過程中因發現自己的黑暗面而感到巨大的壓力，不斷產生幻覺而崩潰。導演戴倫‧艾洛諾夫斯基引用杜思妥也夫斯基的《雙重人》作為電影的另一靈感。此片獲奧斯卡五項提名，女主角娜塔莉‧波曼獲得奧斯卡最佳女主角獎。

愛情啊，多少人假汝之名，

行去我之實。

是誰更需要愛？

——《令人討厭的松子的一生》的川尻松子

的確，我們都會討厭她，為什麼？就好像大白天，有人醉歪歪地走在路上，擦身撞了你，你説了一句：「你要好好看路啊！」但你一端詳，這人一身風霜，滿身臭氣，被人嫌惡，為何還在張開臂膀要擁抱別人？「笨蛋，你難道不知道要小心點嗎？要像我一樣小心啊！」你噤聲，對的，你必須討厭她，你哭著決定這輩子都必須討厭著她。

看電影的時候，幾乎每個觀眾都討厭過她吧，好像她是體內的肉瘤一樣，就算是良性的，也在想要不要割掉算了。「不堪啊！」人們心谷這樣回音著，所以你不意外跟她交往的人都打她（只有一個沒有），對方自認有多麼不值得被愛，

就有多用力打她。「拜託，就讓我像臭蟲一樣活著吧！」是那樣地用力揮拳，究竟這女生是多麼令人討厭啊？然後電影結束，你打了一下冷顫，因為自己竟然有點想哭，這個討厭的松子，你感覺到好像又有人在遠方捽了她一口。

川尻松子不知道自己為何讓人討厭。愈討厭她，她就愈拉著你，然後做出她的招牌鬼臉。「不要鬧了！」對方總這樣說，輪到命運一記飽拳揮過去時，意外地，她仍沒有醒，她像睡美人一樣睡到翻了，如果醒來沒有王子，她就會再繼續沉沉睡去。

人們後來在河邊發現她的屍體，鄰居是這樣說日常的她：「她全身散發一股臭味、半夜會尖叫」、「她從來不做好垃圾分類」。從沒有家人來看過她，死後只有不認識她的姪子不甘願地跑來收拾她的遺物，在滿屋的垃圾中，唯一能辨識的物品是台電視與牆上的傑尼斯男孩團「光GENJI」海報。電影是這樣開始的，她以寂寞到發臭的形體登場。

的確，我們都會討厭她！為什麼？就好像大白天有人醉歪歪走在大馬路上，擦身撞了你，你說了一句：「你要好好看路啊！」因為你自己也提醒自己好好看路，冷風一凜，像在澀谷地鐵站魚貫出來的人們一樣，一波波如海浪般的人潮。記住！步伐不可以掉拍，我們這樣想著。在這抖擻的城市，沒有人有荒蕪的權利，而松子像團爛泥，沒有人要問她這一生長途跋涉的原因，人人掩

鼻而過。她卻仍兀自地笑開來，仍想擁抱著路過的你。

她完全不符合都市的叢林法則，我們被教得要知道收放輕重，女性雜誌總愛寫著要「愛自己」，但這從不是重點，若不知道自己是誰，那要怎麼愛？松子在跟了黑幫小弟後，對勸阻的好友說：「就算要跟他一起下地獄，也是我的幸福。」愛情就等於幸福嗎？而松子給男偶像的信中寫著：「眼中只有你的我，感受到無上的幸福。」彷彿在那一刻才對焦了自己。

這樣的人生，真的像她弟弟說的「她的人生毫無意義」嗎？那意義是什麼？幸福又是什麼？電影裡，松子跟手帕交阿惠都相信著《白雪公主》的童話，然童話裡每個女生倒楣的時候，最後都是被愛情給拯救，於是許多女生長大後，當前方路況不明時，會下意識地期盼愛情殺出來扮演指引的角色，期待愛情（類似什麼上空盤旋的神祕力量）把她們從重複日常中帶走，將人生粉碎後重組，對照她人生中想像過的各種故事，無論是山口組夫人、灰姑娘，還是支持落魄作家寫作的女人，「被毆打總比孤獨好。」她寧可點選悲劇，也無法一刻面對自己的孤單。

當松子在遲疑要不要與以前學生發生關係時，面對自己幽暗的房間低語「反正出去也是地獄，在這裡也是地獄」，於是撲向另一段毀滅性的關係。在快被自己的孤單冷死前，去跟著所謂「愛情」走，讓它帶著完成自己的壯烈，與其說是在戀愛，其實更像是信奉一種名為「愛情」的宗教，對方是誰或對她如何都沒關

係，最後無法善終也無所謂，她是信徒，其人生是在一再驗證愛情的偉大，與她對它全然順服地虔誠活著。那已不是愛情，而是一種求救方式，是她唯一認知可以跟他人建立關係的方式。

不管對象是誰，只要關係不滅，她可以當土耳其浴女郎，感受自身對肉海的奉獻；她可以跟剛死戀人的朋友戀愛，卻是自己單方向的熱戀。她上癮於愛情這個奉獻儀式，是因爲愛情被宣傳爲能凌駕於人生的力量，包括對陌生人偶像光GENJI，如在望夫崖等對方回信，因對方的無從拒絕，而延長了那未知性，但其中沒有一種關係是足以讓她確認而不感孤單的。

關於松子的前半生，有臥病在床的妹妹、心疼妹妹而眉頭深鎖的父親，松子沒事就拿鬼臉引父親的注意，以及後來當國中音樂老師，化身爲電影《眞善美》中的老師，到後來色情歌舞女郎，她每一個階段都像cosplay，呼應外在而變身，沒人知道眞實的松子是什麼模樣，她自己也不知道，不知人說的愛「自己」究竟是要愛什麼來著？

從女生在童話中一切得來不費工夫的主角設定，到連續劇神話了愛情、大量偶像以「情人」之姿作秀，我們到底是信奉愛情？還是只要戀愛這形式？愛情被操作成是人生解藥，飲鴆止渴喝到死，令人討厭的松子，會不會你我之中也有她的教友？愛情成爲寂寞的周邊，在虛無年代裡收留大批無名氏，以愛爲名，行去

我之實。

　然而知道愛情被這樣操弄的我們，心中都有一個「松子」，總是用力地打罵

她：「不可以再這樣丟人現眼了，給我收斂點！沒有人會像你這樣愛人了啊！」

這樣說的我們，其實每個人都比松子哭得還大聲。

這是我對人類最後的求愛。儘管，對於人類，我滿懷怯懼，但卻如何也無法對人類死心。於是，我依靠著「搞笑」這根細繩，維持住了對人類的一絲聯繫。

——太宰治

《令人討厭的松子的一生》（『嫌われ松子の一生』）：中島哲也編劇、執導，改編自日本作家山田宗樹暢銷小說。故事內容以國中老師川尻松子之死開場。由於家人與她脫離關係，遺物全由姪子川尻笙清理，因而逐漸了解松子充滿波折的人生，並重新思考自己人生的意義。此片獲日本金像獎與亞洲電影大獎等多項大獎肯定。

我們棲息於光纖上，
日日啄食網路的細沙，
一如夏季的知了。

客製化人生的分裂反撲
——《富江》的川上富江

我們人類活在電腦時代裡，其實並不是我們用電腦，是我們逐漸被電腦同化了。在它們的世界，我們的配備必須不斷拆解與升級，如《攻殼機動隊》、《阿基拉》的預言，我們以電腦取代了神，人類活在這欲望的潘朵拉盒子裡，成了「富江」的載體，隨「她」在其中解體、升級後重生，人類逐漸重新再「發明」了自己。

「魔鏡啊、魔鏡，誰是世界上最美的女人？」事實上，人若能有這面鏡子，不會只問魔鏡這句話，或者，這句話背後的涵義是：「我可以因此獲得些什麼？」「在別人眼裡，我是不是我想像中的那個我？」我們早上起來照鏡子，之後一整

天接觸各種不同的人，每個人都像鏡子一樣照出我們不同的剪影。

回到家後，那些剪影又拼湊出一個我不是很認識的自己，遠看很蒙太奇，近看又似曾相識，我們認識的自己不斷在重組。人，連對自我的認識都是非常「薛西弗斯」的，日復一日，將巨石搬上又墜落。時間的進程，如同在攀爬一通天斷崖，每天的自己都在背後消失中，總有往下滾落的走石飛沙，不知掉去哪裡，而知道正在改變的自己，唯一能確認竟只是「改變」的本身，這個大都市是張隨時重組的臉譜。

那伊藤潤二筆下的《富江》是什麼？妖嬈蜷曲的女體、無限伸展的粉紅肉胎、新鮮活跳的青春、少女流水線上客製化的粗胚原型、男孩內心蛹生不滅的初戀的樣本，因此破了蛹，「富江」這複製幻影就會被獵殺。

她生來就如《聊齋》中的女鬼，涼乎乎軟綿綿，既清純又妖豔，《聊齋》世界的女性之所以能百年來撩撥人心，讓人骨子裡颼涼騷癢，是因其表面上是香軟人形，彷彿繃開來是流體，融入夏夜的甜敗之氣，造成泥土更奮力吸取白天的蟲屍與殘花、果實竄入泥心，人在其中如在母親胚胎羊水，成年人想像得到的過期羊水，昏昏瀁入爛泥之下，全身的細胞都被土地吸收一般，昇華出什麼壞渣野果也好，她像每個被客製化的人所作的夢，那些日間的膠模原型、刻意高舉的昂揚都不存在，都蝕骨化為沖刷不完的殘體。

人類的文明是一連串金屬與塑膠砌出來的，反象則是心靈上殘枝敗柳的細細碎碎，隨日子全攬進心裡，又無法有足夠的時間代謝。因此富江在漫畫與電影裡，總被分割肢解，因爲現代人的潛意識中，自己多少是被客製化的，流水線出來拼裝的都是四分五裂的自己，那記憶體常需升級的腦袋、總在裝修中的配搭性格、隨衣著延伸的想像、臉蛋與身材是否要升級爲更好的版本？我們人類活在電腦時代裡，其實並不只是我們使用電腦，我們的思考方式也被電腦同化了，在它們的世界，我們的童話是不斷被拆解與升級，如《攻殼機動隊》、《阿基拉》的預言，我們以科技創造的「永生」取代了神，逐漸重新「發明」了人類自己。

有人說電腦裡是虛擬的世界，其實它正取代眞實，藉由我們階段性的客製化。

而「富江」只是其中一個「成功」的模組，不斷因爲少女偶像團的人數增減，而強化了「富江」代表的經濟效應與量產速度，女孩們在螢幕上快速「富江」化，增產仍供不應求。「富江」是所有大小螢幕的投影，養出了無數信衆，包括某些女生偶像的複製樣貌其實是榮耀她的原生碼。她是母體，不斷生出小富江幻影。她的信衆自然也包括男性，重演內心裡住著的那位初戀女孩，如《那些年，我們一起追的女孩》或歌曲〈伊帕內瑪的女孩〉走入現實，表面上很浪漫，其實

是《哆啦Ａ夢》中的靜香與漫畫中《富江》的延伸體，她們多半都沒講什麼話語

（講了你也不太記得），她們就不斷地魅影重生，在你的記憶軌道上複製、貼上、

重播、快轉、倒帶，有的會變成亂碼，你就把她 delete 掉，再下載。

那代表《哆啦Ａ夢》中靜香的馬尾與學生服，騎著腳踏車的身影，永遠不會

長大，男生們在集體衝撞的生存場上長大，從川端康成（《雪國》《伊豆的舞

孃》）就在尋找女生無垢的救贖，《大亨小傳》中蓋茨比將黛西視為綠光。少女形

象總成為熟齡男性胸口的一枚徽章、疲憊人生的一朵蝶。

少女在商業與藝術中，也常被當成各種形而上的象徵，富江之魂遊走在各世

代，以不老的救贖形象，成全了男性自命為生命旅人的浪漫，於是虛擬偶像、電

玩美女、空氣人形等「偽少女」大量誕生，索性準備痛快歸零，可以藉此再次展

開貌似詩意的長征。

富江走不出男人的青春期，那對女人來說呢？我們女生從小面對一個問題，

你要加入「富江」團隊還是不要？那如自動販賣機上可點購的完美規格，人生是

否也能進入格式化般地令人心安？女人們都這樣問過，外貌是否是很多事情的先

決條件？

你就算不選擇加入富江外貌團隊，富江也無所不在地在媒體與廣告看板提醒

你，寄居在你心底邪笑，彷彿她代表的是自古以來的「物競天擇」，於是你必須

像打怪一樣把她打掉。很多女人內心都有個「富江打怪機」，打下去她又在另一頭邪笑冒出，彷彿碎念著：「你真的不選擇一個抄近路的複製人生嗎？」自己的每一分努力都在跟「富江」拔河著，於是富江在另一頭被我們拉扯得四分五裂，呼應著之前的話題書《厭女：日本的女性嫌惡》現象。美麗被拘押在富江那裡，量產與規格化，所謂「沒有醜女人，只有懶女人」這句虛話，只是一場富江模仿秀，催促著美麗被量產與規格化，跟我們本體都沒關係地遮天蓋地，愈打她愈大，佈滿整片天空。

於是「富江」對男人而言，是個除垢機制、如精神上的堡壘、無人踏足過的桃花源，而對女人而言，則是自己身體的主宰權的論戰，如果像西蒙・波娃說的「女人不是生來是女人，是逐漸變成女人」，那一路眾人下的指導棋，是要你成為「富江」，還是自己呢？

這社會愈老，我們愈戀棧青春，把「年輕」物化來迷戀，更當成一種「宗教」來迷戀，大批收割、大量群組，我們每個配件都被暗示要維修、升級，來配合如今電腦裡所營造的桃花源。那裡似乎廣大多了，你可以幻想有更多的可能性，為了進入那裡，我們精神上逐個更新「少男」、「少女」程式。現代人有許多並沒有經歷完整的「成熟」期，就老了，使得個人與社會都顯得「措手不及」。這波數位移民潮，並不歡迎精神上趨近於老年的人，於是人類中老的型號也被暗示要外接

硬體，人類實體的人生，相較起來倒更像是殘影、殘響，無法被電腦解讀。

富江這「永生」的內建軟體，跨時代地駕馭了人們行為，這只是一部恐怖漫畫嗎？還是另一條人類正集體逃離現實的不歸路？

我們所選擇並珍視的生命中的每一樣輕盈事物，不久就會顯出它真實的重量，令人無法承受。

——伊塔羅·卡爾維諾

《富江》：日本漫畫家伊藤潤二的首部作品，也是他的成名之作。一九九年，由菅野美穗主演的版本（台譯《高校惡靈——富江》）首度搬上銀幕，後經多次改編，成為漫畫界的傳奇。故事圍繞在擁有美麗外表的川上富江身上。她總是散發一股魔力，令男性瘋狂迷戀。男性為了親近富江，會不擇手段地討好，後又因強烈妒恨而殺害富江，但富江總能如妖怪般重生：少數細胞就能再生一個富江，富江之間也會互相殘殺。此故事的隱喻受漫畫迷廣泛討論，是漫畫界的經典作品。

四面八方的魔鏡思考，
掩門，巨獸鼻息仍然窺探著你。

夢中的鬼屋裡住的是誰？

——《腥紅山莊》的伊迪絲‧庫欣

許多女生從青春期開始，就知道異性與社會比較喜歡的類型是什麼樣的女生。但就是那幾種，到底要跟哪一個看齊？這就是童話中有著強烈暗示的「玻璃鞋」。沒法套上嗎？就去割肉吧。割了以後，等於割掉了自己的不同處，集結的大批血海與魂魄就成了一幢跨越歷史的「腥紅山莊」，關於女人的真相，世世代代被困在裡面「搞鬼」。

有些女生在成長期時，長著長著就會長出「第三隻眼睛」，這不能怪我們女生，因為社會價值觀很容易把女生催眠出「第三隻眼睛」，那麼，那隻眼要幹麼呢？就是在觀望別人對她的評價，以及搜尋同性別的人的發展，如同雷達一樣探

索著父權社會，衡量著若不依從父權價值的女生會怎樣？依從的，又真的會討到便宜嗎？

當然，《腥紅山莊》裡面的女主角會告訴你，她並沒有那麼笨，她自認是近代的知性女性，可不是那「封建體系」下的產物，但她從小夢到母親託夢要她小心「腥紅山莊」是怎麼回事？那裡面住了誰？

多數的女人，那隻「第三隻眼」是自己基於求生本能自行跑出來的，如作家吉莉安·弗林《搞鬼》中女主角，小時候陪她媽媽行乞時，必須扮演付不起學費的優等生，她媽媽穿著破洋娃娃裝（一身漂亮卻破爛的棉布洋裝），她則穿著快塞不進去的童裝，兩人像某好人家閣樓翻出來的過期娃娃，在路上要錢，並且說出你愛聽的人生故事，比方把自己人生講得比真實的更乖離可憐，或是將自己人生竄改成勵志小說的開頭。隨機看「客戶」類型，抽取出不同謊言，發覺衣裝革履的男性丟錢最小氣，就不會浪費太多時間，多半找上一臉單純的單身女性來行乞，互相填空了對方人生的「意義」。

《搞鬼》中這兩個壞掉的洋娃娃，其中的女兒剛上高中就脫隊，一整個童年的街頭訓練，讓女主角極端相信自己「識人」的本事，因此後來轉戰情色業，也能從心理輔導的方式讓對方「賓至如歸」，這冷眼旁觀的第三者穴居在她的心中，讓她生意興隆，如蜘蛛在網上能探知任何動靜，甚至自認可以假裝是靈媒，

因為那「第三隻眼」的養成，很多女人都自認有靈媒的天賦。從《控制》到新作《搞鬼》，吉莉安・弗林的故事有趣在於，她寫的從不只是個案，她等於化身為自己性別的驅魔者。驅什麼魔？從封建時代遺留在女性身上，藉由歷史記憶反覆「轉生」的魔。

許多女生從青春期開始，就知道被異性與社會讚許、喜歡的類型是什麼樣的女生。這不難發現，報章雜誌與廣告，到處都是強烈的暗示，鋪天蓋地而來，但就那幾種，到底要跟哪一個看齊？這就是童話中有著強烈暗示的「玻璃鞋」，沒法套上，你就去割肉吧。

而《腥紅山莊》的伊迪絲習慣著一身的雪白，愛寫恐怖小說，夢中那早逝母親的腐朽逼近、工業時代建築的強悍精神、還有那夢境中聞如生鐵的血氣味，她醒來時則相對於甘願封建的貴族女性、侃侃而談新女性自我的確立，但夢中那向她緩緩爬過來的，是她母親的魂魄，還是她自己的誘惑？

擁有一個這麼美麗的舞台（外貌），想抗拒成為父權世道的傀儡，她是既矛盾又自戀的。人有時需要一個悲劇當佐料，讓自戀可以持久保鮮。有人可能以為成功才是自戀的表徵，但如果想拒絕庸俗本身的進犯（尤其是當時女性只有基於美麗的成功），某些人會附著在悲劇的沃土上，才能讓內心的自戀益發壯大。

於是她讓自己內心的腥紅山莊成為「真實的存在」，不管裡面有沒有鬼。

至於女性心中古典大宅的鬼都從哪裡來？其實來自這性別根深柢固的集體歷史記憶。

社會上幾百年來流行的女孩，不外乎：文靜清秀的乖女孩、難以掌握的酷女孩、知性美的閨秀女孩，那易碎的、透明的、陽光一照下來，就近乎於夢想般透明的女孩，或是男性雜誌上，皮膚上抹了膏油，滑溜溜鑽進你夢中的性感女孩。而倒楣的《搞鬼》中的女主角呢？家境《控制》中的女主角動靜兼備，請君入甕。而倒楣的《搞鬼》中的女主角呢？家境不好，為人打手槍賺錢又得了腕隧道症候群的女生，無法以《控制》的上城女孩混淆視聽，她該戴什麼面具鑽進這社會？《腥紅山莊》裡的女孩，則以一個現代白雪公主的分身，要找個嫉妒她的惡巫婆，才能成就自己內外合一的雪白。每個面具之下一定有另一隻眼睛默默在窺探，是不是在目前這化妝舞會上，自己占了上風？女生要當壁花，要更勇敢堅強，雖然我們這性別心裡真正蔑視的是這化妝舞會陳年不變的規矩，像百年不散的鬼舞會。

所以《搞鬼》那女主角自認自己或能驅魔，或《腥紅山莊》中的伊迪絲以為自己能識魔，都是正常的。因為她從小識破了各式各樣面具下的心思，但當自己這個一輩子在作假的鬼影進入了她認為真有可能鬧鬼的古典莊園，她就開始產生變化。這不是她熟悉的行騙舞會，而是必須獨處於這有年代記憶、以及有墓碑與死人遺物窺探的地方，這也是為什麼從維多利亞時代，就有這麼多女家教進入傳統貴族

莊園並開始疑神疑鬼的原因，正應了《搞鬼》中關鍵的那句話：「我覺得這房子在窺伺我。」當社會的長年窺伺成了一幢具體的存在，裡面其實滿滿都是女性。

從來是主角在窺探別人、跳著群舞、高明地揣測別人反應做動作，輪到這房子在窺探她時，便逐漸喪失她在日常「搞鬼」的主權。你可以說這是個疑心生暗鬼、生活太過封閉的故事，但有趣的是，從十九世紀的古典哥德，到後來衍生出的知名鬼故事《碧廬冤孽》，二十世紀初經典電影《被惡魔附身的小孩》，以至於《腥紅山莊》，都是所謂的乖女孩、好家教進入這鬼故事的迷宮，為什麼？好與壞女孩都難以逃脫哥德文學的咒怨，你有沒發現，鬼片中被驅魔的很少有男生？

愛》，女孩都是被驅魔的象徵，於是女生再怎麼乖都不夠，即便哥德文學中不少是教師、牧師的女兒，從小也是三令五申地被驅除邪念，日日照三餐檢討自己的罪，務必成為這世上純潔的化身，才使得世人沒罪念。女性本身一直是原罪的代罪羔羊，就算已沒有中世紀的獵女巫，女生也必須作態跟女巫、惡女完全切割，義無反顧地成為世上純潔，甚至近乎宗教戒規

道德禮教上，最愛綑綁的是男性罪幻想的來源，也就是女生，而且還生生不息，因為十九世紀，包括《簡

哥德文學中每一幢鬼屋，其實都是女性歷史上被除魅的形象、層層疊影，古典的、血腥的、華麗的、不堪探聞的地下室與密室關過什麼樣的人？裡面關了多中的復刻樣本。

少個不見容於世上的惡女象徵，就吸引了多少反向的女生進去，如尋找回自己的完整，也如灰姑娘姊姊割足的意志再生。主角進入其中，等於背負著歷史上的好女孩與惡女孩形象的兩極拉扯，必然會瘋在那時空裡面，好讓其餘的女性讀者以驚醒的「倖存者」身分，在無孔不入的社會監視中，暫時全身而退，逃往一幢又一幢跨越時代的「腥紅山莊」。

我在十一歲那年看了《小美人魚》被嚇哭，自此希望能夠以小說創造一個世界，讓當中的女性可以因自己原本的樣子被愛。

——艾莉絲·孟若

《腥紅山莊》（Crimson Peak, 2015）：由吉勒摩·戴托羅執導的美國恐怖驚悚電影。故事描述十九世紀的紐約水牛城，工業發展勃興，許多發明家在歐美各地遊說富商投資。英國準男爵湯瑪士·夏普發明了新的採礦機器，也前往水牛城遊說建築業大亨卡特·庫欣。卡特的女兒伊迪絲才貌雙全，在湯瑪士熱烈追求下神魂顛倒，遂勇敢追隨愛情，陪著湯瑪士住在英格蘭西北部坎布里亞郡一棟哥德式家傳百年別墅裡，然而這棟可怕的別墅不但有看似邪惡的姊姊，四周更是鬼影幢幢，沒多久，伊迪絲甚至變得虛弱、吐血……

輯五

天才的寂寞

沒有哪一天像今日，
人類想要孤獨，
竟是這麼需要勇氣。

我，是你們這時代的安魂曲

——《新世紀福爾摩斯》的福爾摩斯

是你們的幽微處，召喚出我的本性，且避無可避。於是我的靈魂總濕漉漉的，要找尋智慧的那把清火，同時無意間照出你們意圖燎原的處境。

你們把我這一百多歲的老偵探喚回，當作一個末日的騎士，提前來跟你們道聲晚安，儘管是罪孽深重的你們也需要一宿安眠。

我一團糾結的靈魂濕漉漉的，需要智慧的清火。

這人間泛潮得厲害，無論世人接力拿什麼溫暖、正面與甜滋滋的東西來暖，都不夠抵擋那要泛出水來的寒意。我這一身大衣包得緊，因為要預備穿梭在人群裡、暗巷中，與我後輩的偵探菲利浦‧馬羅、馬修‧史卡德一樣，要探尋他人路

過的痕跡、別人心虛的鼻息，我們要把自己包得緊緊的，彷彿是隆冬的旅人，因為人心沒有夏季這種東西。夏季存在於記憶檔案中，過度曝曬得失去細節，而人的處境則是秋冬的泛潮。

我們的工作是要從夏季的假象中，撈出大風雪來過的訊息，撿拾那些失去的記憶拼圖，因此我們穿著都格外畏寒，我們的眼神必須如預知大雪將至的蒼鷹，因為要去的是無人踏足的極地，人心尚未定義與發現的無垠寒帶。

那沒辦法，我的棲息地，是你的幽微處，但卻是來自我的本性，避無可避。

人們總討論我腦中那記憶殿堂，其實再大都僅能容身，我在裡面折折扭扭，只想忽略我心中過多的曲折。

人多少都有間密室，只是出入頻繁的不同，而我的拓建是想要自救。

有時候，有些三人，太渴望獨處了，或者發現孤僻的自己在被設定為「熱鬧」的世間，有些三手足無措。於是，在自己可能都沒發現的情況下，為自己開發了一間密室，在腦海、在心裡，那裡沒有幅員限制，那間密室因人而異，可大可小，有時人進去了，就不太想出來，外面的人要一直敲門、或有耐性地在四周等待，讓當事者從密室出來時，發現有人還在外面，內心就會暖呼呼的，視那些還在的人如人生珍寶，不用再從密室探頭，發現根本沒什麼人後，覺得既安全又若有所失地出來。

我小時候，在密室外守候的是我的狗，每次我爬出腦中的密室，牠就知道我「回來」了。

沒有華生與房東太太，所謂的「福爾摩斯」這個人與這世界，是人造衛星的概念，有可能就會消失在太空中。

華生之於我是個重要線索，就像可能失憶的人需要一張照片帶在身邊來提醒。你說是不是戀情？其實超越了這個類別，我需要回頭時看到他，才能往前跑。

他太安定了，這男人一生只有一念，不可思議地無法撼動，像個小基地，也像我小時候必須拿著的熟悉毛毯，誰要洗了它，我就要跟他拚命的毛毯。只要有一件確定的物與人，我就有線索回來。任何人都是這樣，跟這世界下一秒就似曾相識，需要有個東西或人來提醒你，確定自己還真真實實地「在」這裡。

每個人的天分，其實都來自於他的甘願，我擁有好多他人的記憶，這樣我自己的記憶就可以退到很後面，統統打包收到一個乏人整理的空間，一拿出來就得要拍灰塵，我那些情感就讓它分置散落在那裡，我無法整理，或許也不該整理。

天分永遠找上孤獨的人，然後讓他更渴望孤獨。該死的天分。

我的高智商會讓我昏眩，因為各種思緒想法會一股腦從魔術箱中跑出來，光是快速捕捉整理就讓人眼冒金星，於是我總是躺在沙發上，任由思緒一直沖刷我枯枝一樣的身體。用枯枝形容很奇怪嗎？但就是這樣強烈的沖刷感啊。

只有在現實生活中有過「我哪裡都不在」的孤寂感受的人，才會任由這樣的感覺沖刷，這對身體並不好受，但活在腦袋中的我確實存在，甚至遠遠大過了真實生活中的我。我走向我的森林裡，怕會愈走愈遠。我終其一生是個孤單的背包客，悲傷的警報有時如大雨襲擊。但我不想被誰拯救，我來來回回地走、不斷地需要案件來工作，其實就像徐四金筆下的「夏先生」，我要風雨無阻地行走，只求別人不要來吵我。

有的悲傷是不想被拯救的，因為那是本質性的，他知道那跟世上流行的任何一種快樂都無關，也不是自身多愁善感所致，而是在悲觀中保持希望，是這樣過分的積極因而悲傷，這是我唯一懂愛的方式，知道這世界要走去哪裡，但仍對它保持希望，是我唯一理解的愛。

有人覺得我的感情很稚齡，跟我的智商不成正比。是的，我不知道怎麼處理小情小愛，我對這世界的深情，把我這人壓得碎碎的，粉身碎骨的愛。我每次從腦袋的蟲洞回來時，看到的是歲月，而你們直視的是時間，我看到的時空是不一樣的。在歲月裡，沒有感情不帶著蒼涼的，這令我不知所措，我深愛著這一切，包括在沙漏中的人事物，於是我不知所措，不知怎麼面對我的情感。

於是我勤快查案，為的是爬梳人們的心理。所有人的心理，都像是密道，我從我的森林抄捷徑走入你們的祕境，一間一間地破門而入，讓你們從無路可走

中出來。我知道我的勁敵莫里亞蒂是為了什麼要處處為難我，他想要證明我的徒勞，證明我在沙上蓋城堡，他認定人並不想自救，我每在沙上尋找任何不被海浪沖刷的，他就讓更大的浪打過來，證明那些已是遺跡。

歲月的好處是，它會讓每個人的人生變成短詩，我跟莫里亞蒂在歲月的兩頭，採取不同的態度，一個是以現代的功利主義為武器，讓那短詩成為一種諷刺美學，另一個是我，只是想維持詩的無解，與它的未定論。

我知道你們為什麼喜歡我。有人喜歡那智慧的輕快，相對於拙重的生活鐘擺，但我更知道你們如今會在二十一世紀喜歡我這百年老偵探，是因為有人眷戀我的悲傷。

或許你們已覺得沒有人再能為你們悲傷了，連你們自己都對末日的未來而驚訝。然有人如我這樣周而復始，如疲倦的工作狂，不停地翻攪你們的瘋狂，你們為這樣的倦怠與憔悴深受吸引，心裡默默幻想著，諸惡皆作的人類，是否能換得這樣的死神，讓你們闔上雙眼，早在末日之前。

後來有人為我拍了《福爾摩斯先生》這部電影，記錄我的晚年，以及最後懸而未破的案子。那裡面，你們拆穿了華生戲劇化了我的破案過程，讓我如神人一般，可以穿梭於別人的苦痛，又如鐵人一般，能馳騁於光速的智慧中而毫髮未傷，然後也拍出了我最後記憶的斷簡殘篇，我對被丈夫懷疑神智錯亂的安說：

「我一直也很孤獨，還好用智慧來填補不足。」有人用人本的角度來看我，我很高興。

但你也知道，聰明如我，從來也知道，沒有人的真相會攤開在另一個人面前。我並不遺憾華生的生花妙筆，與我自己天命性的孤獨。我看到了我們這個族類罪惡性的悲傷，於是我不覺得自己的悲傷有什麼了。

二十一世紀，你們從歷史的塵灰中找出我這把老骨頭拿出來崇拜，因為我像個末日的騎士到來，你們需要有一個人提前為你們哀悼，一個不會被任何鄙賤與卑微念頭給嚇到的老傢伙，不惜將我從一百多年前召喚到你們的今日，因為你們知道，已經沒有哪一時像今日，你們會這樣需要孤獨的勇氣，也沒有哪一時像今日，你們在開機、待機、離線後的摩肩擦踵中，如此感到孤獨的本質是最緊迫盯人的鄰居。

再見與晚安，我最愛且罪孽深重的你們。

夏洛克・福爾摩斯

我必須大量的獨處。我的成就都是基於孤獨的努力。

——卡夫卡

《新世紀福爾摩斯》（*Sherlock*）：英國ＢＢＣ電視影集，改編自亞瑟·柯南·道爾爵士的偵探小說，由班奈狄克·康柏拜區飾演夏洛克·福爾摩斯，馬丁·費里曼飾演約翰·華生。此劇為英國自二〇〇一年以來收視率最高的電視影集，並在兩百餘個國家及地區播放。影集播出後獲得壓倒性好評，囊括英國學術電視獎（含最佳電視影集）及艾美獎（含最佳男主角、最佳男配角、最佳編劇）各七種獎項。電影《新世紀福爾摩斯：地獄新娘》為影集的特別篇。

所有的嘲諷，
都來自於深愛過。

黑夜，我的摯友啊

——《新世紀福爾摩斯》的莫里亞蒂教授

如同卡爾維諾形容的，皇宮代表的是時鐘，每個國王都在裡面聽著指針的滴答聲。身體之於天才也是如此，年輕時身體趕不上心智疾馳的速度，成為一個過量與過勞的載體，老時，天才則將聽到身體的倒數滴答聲，只能任憑這皇宮扎實地成為一困獸之地。而老福，你也老了，當記憶殿堂不聽使喚後，你是否也正經歷我當年的黑暗？

我這人的一生，黑暗一直追著我跑，因為我並不想被我的悲傷所擄獲。今天，黑夜啊，你又來臨，那我們好好聊吧，我想是最後一次了。

福爾摩斯，等你收到這封信，我想你應該也老了，但你的老年會比我有更多

的掙扎，我從以前就知道你的弱點，你不僅是對華生有顆溫柔的心，對這世界懷有好奇的善意，還有你這輩子一直躲避的東西，就是你的情感面。而對我來講，「老」是解脫了，沒有人知道情感對一個天才來講是多大的負擔，所以我這一生一直尾隨著你，我那顆因為感知過量而千瘡百孔的心，必須要知道另一個天才是怎麼過活的。

所有人看我，一定會覺得我這個人對這世界是充滿輕蔑的，是的，我先前的所作所為，運用我的數學天才，的確可以在金融體系中偷天換日，將瑞士銀行的錢搜刮己有，成立一個國家都有可能，如同華爾街如今對你們的合法詐騙。但我一個人就可以做出把世界毀滅的事情，為何我要以沒沒無名的小卒姿態出現在你面前，生澀的、怕羞的、膽怯的，出現在當時已經被視為天才的你的面前，並假裝是你伙伴的男友，被你一眼識破我是 gay。

其實我是想讓你看到我的寂寞，多好笑啊！而同時我也知道，你沒有我這敵手，會若有所失，就如同你在電影《地獄新娘》中，一直在潛意識想看到我一樣，你無法接受我的消失，想找尋我，如同我此生一直想找尋你一樣。因我覺得唯有你才能了解我的寂寞，但你一直相信所謂的「智慧」可以彌補孤單，就如同你在最後一個案件說的：「我一直很孤單，還好有智慧來塡補不足。」你知道，我聽聞此消息就大笑，根本沒有「智慧」可以塡補孤單啊，所以你一直瞎忙，你不

能讓腦袋停下來，你也容許華生竄改你的人生故事，把你弄成像超人，活在所有人對你的幻想裡，你其實都知道，你除了活在別人的幻想裡，無處可走。

像我們這種人，人們不會真愛我們的，多虧了華生，為你加了點可親度，讓你像馬戲團的雄獅，而我，必須隱藏我的天分，不然他們會追殺我，或利用我，如他們利用艾倫・圖靈打二戰又毀了他一樣，如果高智商不能為他們所用。因此，夏洛克，你也知道，你最好維持你被展示的價值，如華生為你所做的事。

天才的命通常只有分兩種，受歡迎與不受歡迎的。前者像你一樣，活在別人的不了解裡，扮演一個他們自認可理解的角色，讓他們藉你逞其超人癮，另一種就是像我，從小別人就怕我，因我沒有營造所謂的公眾形象，而我運用這份害怕，當了犯罪首腦、偽造各種身分，成為史上第一個「犯罪之王」。

我要活下來太容易，但我注定要被設定成「怪才」為大眾服務時，就被打成「原形」，活脫脫是個怪物。天才並不是他們那個國度的，除非你一再地「輸誠」，證明自己是友善的，並歡迎自己的被「展示性」，才能勉強「居留」於人界。

你有華生這個公關人才，為你塑造形象，但我不要，我不要留不了解我的人在周遭，這樣反而會讓我更覺得孤單。華生問你為何不想要感情關係？為何沒有性衝動？他不了解，我們是害怕的，誰要愛一個異類，或我們是否真能接受自己

是個異類？

你是自閉兒，可以關在你的記憶殿堂裡，但我不是，我從小困惑於自己的智商，感官與大腦一起啟動了，那五感齊放後，會跟你一樣，感受到他人鞋上的泥沙線索、感知到那人西裝下的泛黃內搭、感知人誇張的心虛都滲出水來了，感知到某女士看似溫柔的香水與她身體正在激戰對話，那情感資訊如大海奔流，從小就日夜驚擾我，所有人的祕密蜂擁而至。除非像你一樣關掉情感機制，不然就會像我一樣，因種種的不合時宜而瘋狂，只能向那些侵蝕我的情感發出戰帖，像研發出一連串的除錯程式。

得知你為了安的自殺（你生前的最後一個案件）而耿耿於懷，認為同為終生孤單的你怎會不同理她？終究你還是不了解自己。你當初碰到我時，也無法同理我總是想「找你玩耍」的原因，沒可能有人了解我，未來也不會有同伴的我，可以藉著我的易容術混裝成別人的家人與朋友，那是心都長了繭的人才能做出的事啊。如果傷心就讓自己更痛、如果孤單就找人來更討厭自己、如果有了盼望就去摧毀別人的希望，我當初來找你鬥智的絕望，比安還要大上幾百倍，但我跟安作法都是一樣的，讓自己痛到麻木了，就以為會「康復」。

所以我不惜製造任何你同理我的機會，毀掉華生幫你營造的形象保護，讓你身敗名裂，讓你不要活在「天才」的虛榮心裡，當然，還是被你以假自殺扳回了

一城，你雖然在晚年懊惱華生對你的杜撰，但那跟猴子照鏡子一樣，讓你免於被

邊緣化，你能享受自己的孤高是因爲有群衆的膜拜，你是動物園裡被標籤的王，

少數的天才是如此倖存下來。

如今你老了，終於體會到我年輕時的感受，天才的情感閘門不能開太早，不

然你感知到所有人的祕密，它背後的情感因素都會如蝗蟲向你呼嘯而來，就像我

一樣，必須要很冷血，對我自己更是如此，你以前一定狐疑我爲何老是戲謔地笑

吧！你則不然，你一直讓自己的情感年齡冬眠於幼齡階段，就像《獻給阿爾吉儂

的花束》裡所形容的，情感年齡若想追趕上高智商時，靈魂將會四分五裂，你有

你的自衛機制——躲入你的記憶殿堂裡，我們都害怕我們所知道的。

但我可以跟你說嗎？我原本是什麼樣的人嗎？我們那十九世紀還沒有〈沉默

之聲〉這首歌，但影集能穿越，我想你一定也聽過這首歌：「嗨，黑夜，我的老

友，我又來找你了（⋯）人們對著自己造成的霓虹神像，虔誠地屈膝禱告，然而

警訊已經出現，在逐漸成形的話語裡，警訊中寫著：先知的話語是寫在地鐵的牆

上、以及出租公寓的大廳裡，在各種沉默之聲中低迴不已。」

我早知道世界今日必然會如此，何必我動手，儘管人們知道金犢牛是人類跪

拜金錢的無底洞，但他們還是入了這圈套裡面，我自然會嘲諷，我是個可以盜取

全世界財產的人，但我只有一個心願，請別讓我再如此嘲笑他人了。夏洛克，我

不是你，你是討喜的，而我是千瘡百孔的，只剩戲謔，才能遮蓋我狂笑似瘋狂的熱心腸。

你還記得我們在游泳池邊，我將華生綁滿炸藥，來測試你們的友誼，我很抱歉，我的情感終究是被擊碎了，我的高智商在旁卻無計可施。沒有比我更絕望的人。

你老了，而我已四分五裂，你所幸老來有失智症，讓你始終停在「孩童」那裡，你一輩子都被保障成孩童，我則是「阿爾吉儂」那隻受高智商實驗下不惜自毀的老鼠，我這頭確定等不到你，已然心安了，就此與你道別。我的黑夜，我的摯友。

你的朋友　莫里亞蒂

在精神病院（和關政治犯的監牢）當中，不論他（被收容者）做出什麼陳述，都只會被當成一種病徵。

<div align="right">——厄文・高夫曼</div>

吉姆・莫里亞蒂於英國ＢＢＣ電視影集《新世紀福爾摩斯》的〈致命遊戲〉中登場，由安德魯・斯科特飾演。影集第三季結尾以莫里亞蒂的回歸為引頭，足見他在劇中的分量。這齣影集除了捧紅飾演福爾摩斯與華生的演員，同時也讓「反派之王」莫里亞蒂如轉生般，再次成為反派指標。劇本原創者莫法特說：「一開始我們便知道自己想拍莫里亞蒂。莫里亞蒂通常是一個比較陰沉、上流的反派。所以我們想他是一個十分可怕的人，一個絕對心理變態的人。」

如果我是機器，
會不會比身為人來得更自由？

你我是機器？還是人？

——《模仿遊戲》的艾倫・圖靈

靈魂是一種精妙的運算式，神是高明的精算師，除了祂，沒有人能破解那些密碼，包括那人自己。艾倫・圖靈是模仿了機器的思維尋求自由，而許多人則是選擇被機器化來放棄自由，靈魂僅被存檔。我們跟圖靈到底誰比較像機器？誰又比較像人？

可否先聽我講個故事？我猜想一個天才的成長經歷大致是這樣的：他某日信步走過，看到一群人聚集在大樹下，好像上頭有人要灑蜜汁下來，有人舔著、接著、搶著，或一小群合力捧著，那些蜜汁上面秀著成功、快樂、房子、美麗等字樣，人人手很忙，但眼睛卻始終向上望著，深怕天上還有好東西要掉下來，於是

他好奇走過去，學著也能抓到什麼，但發現另片天空好像有什麼別的東西，也掉

下一些無法辨識，看似尚未有名目的東西，於是他叫前面的人也過來看看，但沒

人理他，也沒人看得到他看到的。

他看著自己獨有的天空數年，感覺有些孤單，終於身後有人在叫他，他跟著

那陌生人一起玩遊戲與對弈，開心玩了若干年，那人才說明了自己是神，並說：

「你現在長大了，去吧，應該要去加入他們了。」

於是他進入人群裡，卻也好像沒真正進去，留著靈魂仍跟神下棋，他不時回

頭看著。這是艾倫・圖靈的心靈速寫，也是很多天才的，無法真正棲身於人世的

處境。海明威以鬥士之姿想證明其存在、費茲傑羅疲勞於宴會殘局中，而艾倫・

圖靈走入電腦裡……

你要怎麼破解、運算每個靈魂的獨特密碼？電影中艾倫・圖靈問警探那句

話：「我是人？還是機器？」其實在問：如果機器人會比較自由嗎？

他只是想自由，天才悲劇之處，他們知道身為人的不自由，但那從天來的

智慧，能被什麼綑綁得住？

如果以《模仿遊戲》中艾倫・圖靈來講，圖靈從小就想拆解自己的這組密

碼，質疑著自己為何不能與大眾的模組相吻合，而且自身的密碼還會不停變化。

他活在大量的算式裡，照理說是人生至福，因為問題會跟著答案出現，永遠會有

解不完的謎題，人生不會無趣，像《愛麗絲夢遊奇境》的兔子在牽引著他，前往思考的新境界，於是他不會像我們有閒暇考慮下午茶要吃什麼？或去一股腦投入在曖昧的猜謎中，他太忙了，人腦之外的世界如此廣大，他一腳踏出去了，要怎麼回到人腦的世界裡，又如何甘願進入人間這樣大小的運算式中？

「社會化」講來簡單，老大哥一早設定好了幾組公式，讓你無限次循環套用，如果你用錯了這之外的公式，學校與社會視聽會馬上幫你糾正，讓你以為是無解或此路不通，於是久了，我們想像不出有別的公式可套，且對於他人用了別的公式而能存活，覺得不解，這是我們集體逐步被機器化的過程。

人為被方便管理而被機器化，卻質疑機器是否能思考，對圖靈來講是弔詭的事。機器沒有情緒的牽制，可以同時運算多組程式，跟《雲端情人》中的人工智慧一樣，它前往之處無垠無際，而我們族類是刻意受限的，情緒是思考的看門者，提醒我們某些公式是不可觸碰的，於是我們看著那密實的門，是集體列隊而成，生命的運算式如同簽過約般，是逐個被簡化制約的。

但同性戀的辯述是否可以這樣解？每個人天生有其不同的運算式與密碼，然有些在公式之外的，是公式內長大的人無法拆解的，但又何必拆解？如同莫札特的歌曲或達文西的畫，暗藏有無法算解的密碼，這就是圖靈那時所反問的：「你確定機器無法思考，只是因為它們無法用我們的方式？」我們人類的經驗值裡沒

有，但不代表天地沒有這個算式。

圖靈的機器代替了人延伸了思考，而終止了二戰的噩夢。人如今則逐漸不能駕馭機器思維，甚至還漸漸被同化催眠，由它們帶領到未來。有趣的是，圖靈是像初始的亞當，以自己的一組密碼傳遞下去，就已衍生成當今如此蓬勃的電腦世界，可見他人的「社會化」如何根深柢固，讓我們跟祖先的行進路線都是一樣的，忠於原地打轉與複製。

圖靈跟我們有什麼不同？他沒有自我與他者認同的焦慮，少了歷史暗示給我們的競逐基因，他像解開了密碼，思考脫韁而出，所有上帝羅列的密碼，在他眼前全部待解，他與機器相處格外自在，如同當初遇見初戀情人克里斯多夫般。他的成長是人模仿機器來追求無疆界自由的過程，與人群被整個社會「機器化」是兩回事，他能與機器溝通，以不同運算式相生相長，而我們手上緊抱的那幾組社會公式，讓我們拒絕也恐懼單獨與「未知」溝通。

因此圖靈強調，他後來才了解出來，人類的暴力是出於快感使然，沒有任何意義。人類在社會的長期監管下，靈魂會衍生出各種潛在反抗的行為模式，於是產生出普遍的社會霸凌，是基因記憶中被默許的「暴力」，凡被監視的也將監管他人，於是人類這麼需要暴力，人類的社會化始終是以暴力與暴利當公安保全。靈魂如果是神的演算式，那麼在這樣系統下，也將無法使用，只能逐步歸檔而已。

回到圖靈心頭的癥結：「請問我是機器，還是人？」被束縛的靈魂想逃逸，於是發明電腦，他終究還是個人，甚至比任何人都更執著於靈魂的奧祕。只是屬於艾倫‧圖靈的那組神祕演算式，被公式化的人們強制關機，我們是否比圖靈的機器，還要更形機器化？

神是高明的精算師，無人能破解祂置放在每個人靈魂的運算式，以性別算式來說，能從固有的社會行為去破解那原始的機密嗎？除非那人已是機器人了，才誤認爲自己可以。當然，被機器化的人們不知道自己是機器，所謂「平庸的邪惡」由此而來，靈魂可以繳械後，歸零後重開機，自己未必會發現。圖靈末尾那個問題其實真真切切在問你我，人與機器，我們真能分辨嗎？因內心那奇妙的算式，是不會有終極答案的，也正因沒有答案的，才是人的極樂所在。

如今的我們錯在凡事以爲都有速解，於是生命看我們陌生，而我們也路過了人生，公式催促著我們一致，不讓我們發現有別的算式。遂讓空虛這問題，取代了所有的答案。

如果你有問題的話，我不回答，因為你應該享受問題，而非急著找答案，否則就像忙吃完一頓飯，只為填飽肚子，剩下生物性的、而沒有美學的自我了。

——哲學家奧斯卡·柏尼菲

《模仿遊戲》（*The Imitation Game*, 2015）：由挪威電影導演摩頓·帝敦執導，講述英國數學家、邏輯學家、密碼分析學家、後世稱為「電腦之父」的計算科學家艾倫·圖靈，在二戰中領百位專家研發密碼破解裝置 Bombes，助盟軍破譯納粹軍事密碼，拯救無數人命免受戰火摧殘的真實故事。片中亦描述圖靈因為性取向於戰後遭受英國政府的折磨和刑事指控，以致無法善終。直到二〇〇九年，英國首相布朗才代替英國政府對圖靈案發表官方道歉聲明，英國女王在他過世多年後正式赦免他的「罪行」。本片獲得二〇一五年奧斯卡最佳改編劇本獎。

除了因愛而產生的好奇心，
沒有什麼能迎來勇敢。

我們所深愛的無用之用

——《史努比》的查理・布朗

人家都說，卡通中聰明的寵物，都有個魯蛇主人，其實不是，我的確是全天下最聰明的狗沒錯，但查理・布朗是最有智慧的主人。聰明者是像我，面對人生像對空氣舞劍、叫囂著「討厭的事情不要過來」的弱者。而智慧者則是背著他的悲劇預感當行囊，相信未知而能走下去的人。但願我是你啊，查理・布朗，無用之用的代表，卻是每個人到後來，都必須相信的那個自己。

早上起來，你總是有固定的節奏，伴隨著你那悲劇的預感起床，它像雲朵跟著你，準備何時要下起雨來，於是你很珍惜看著現在的豔陽天，並且吃東西、準

備上課。

但你的一天必然很美，有樹葉隨風飄揚到你鼻尖，讓你打一個大噴嚏，或跟奈勒斯一起吃午餐，想到人爲什麼要上課這種問題，或是很久以前搬走、你還無法忘記的紅髮女孩。當然，下午你又固定站上了投手丘，又被揮出了安打，輪到你打擊時，又被三振了。

像個注定敗戰的人，但恪守著自己失敗的崗位，毫無疑慮。

你讀書很認眞，這是有目共睹的。你不是會考試的那種學生，但那不會眞的困擾你，因爲你很快就被窗外的鳥兒給分心，美好的事物隨時都會叩門來找你。

於是你微笑了，因爲那些所有不關你自己的事情。

雖然你覺得書本中的東西有點難以吸收，但是你總是一本正經、很嚴肅地面對當下這一題，想要全力以赴，但你那要命的悲劇預感，總是讓你答錯了關鍵的一題，然後你下課後，就會忍不住走向露西的心理診療室，讓她命中你內心要害、或潑你一桶冷水，幫助你完成自我懲罰。你摸著你的小小心臟，希望自己還得挺住。

然而你一定不知道，我跟糊塗塌客看著你生活，眞是件很美好的事情。這個圓滾滾的孩子玩也不太會玩、讀書也不拿手，但每一刻都很認眞，好像想要試圖理解這個世界，屈身找那塊失落的拼圖，別人都沒發現缺一角的世界，被你發

了，你開始有點擔心。別人都覺得你多慮了，除了你的好朋友奈勒斯。所以你最

喜歡到樹下跟奈勒斯聊天，或者兩人一道看看雲，有時你們也會趴在竹籬笆上沉

思，就像習慣的儀式，彷彿在商討什麼國家大事，其實在我聽起來像在討論什麼

人生哲理。

比方大人追求的快樂跟小孩有什麼不同？每一種節目都有它的意義嗎？

其實你有點悲傷，因為你希望大家都過快樂的日子，這個願望可不容易，包

括社區所有小動物與植物，你都懷著善意看它們的變化，因此，你應該沒發現，

它們總是溫柔地擁抱著你，讓你又心安地睡著了。明天的事情，明天再擔心吧，

查理·布朗，儘管你相信自己還是做不好。

但你不知道自己悲傷的來源，因為你的心很柔軟，小小的一件事可以讓你

思考好久，也因此你對很多事情都沒有別人那麼武斷，他們這樣比較輕鬆，記憶

體不會容載這麼多的「為什麼」，只是思考老師給他們有答案的「為什麼」。你知

道，學校有個問題，就是通常不會問還不知道答案的「為什麼」。

不會發現新的問題，只是一直問已知的問題，這種錯誤，連我跟糊塗塌客都

不會犯的，我們的對話常是你們覺得沒有意義的事。

而小查理總忍不住思考某件事中每個人的立場是什麼？以及「為什麼後來會

變成這樣呢」？你用力思考，百思不得其解，那是因為每個人都活進了你的心

裡，可以在你腦海中每日開一個小小法庭，陳述著自己的意思，你是這樣認真思考著，所以不會馬上有結論。

你也很認真看電視，看它到底要跟你說什麼？你後來會發現它原來是樹洞，裡面有好多人內心的回音。這樣的發明引導了全世界，你一本正經地看待著。

這些當下沒有意義的事情，以後都會給你意義，當然現在的你還不知道，你只是沒有排斥它。

你也不太會武斷地說什麼結論，因為你溫柔，所以很自然地變成一個觀察者，讓每個人都知道你看到他們了，因此每個人在你面前都是感覺很幸福。

但你必須付出點成本，就是你會比別人悲傷，觀察者會知道所有事情都在改變中，你那點悲傷的小預感，讓你頭上有個小雨季，綿綿地潮濕著，總是徘徊不去。

每個孩子都有他拿手的事情，但是你沒有，因為你這傻瓜總是很認真在思考著別人認為沒有用的事。那些沒有用的事情，碰巧卻是世界上最美好的事情。

在這社區裡，還沒有人發現你是個小哲學家，所有的藝術家都是有哲學細胞的，因為有一大堆無法告訴別人、傳達給別人的想法，於是就必須畫畫、寫作與唱歌、跳舞。

但我不是，我可以跟糊塗塌客講，牠似乎都聽得懂，嘰嘰喳喳的沒結論。有

時，但願我是你啊，查理‧布朗，因為你還不知道你擁有的是什麼寶藏，你惶恐地看著這世界，不知道它會怎麼對你，或怎麼回應你那些奇怪的問題。

這樣的你，比那些一早就知道自己很聰明，以為自己知道答案的人，要幸運許多，因為知道自己不知道答案的人，這一輩子都不會忘記看著天空，或是看著小生物的過活，體會到自己其實也好小，就可以酣躺棲息在別人覺得不怎樣的地方，身心安頓地坐在那裡，如安頓在任何地方。

你為了紅髮小女生，去看托爾斯泰寫的《戰爭與和平》，那碰巧是我最喜歡的一本書，它重得你都翻不動，但你看懂了，還做了厚厚一疊筆記，因此知道人真的會為了無謂的目的，做無謂的事，這也是畫我們的作者舒茲小時候最喜歡的一本書。或許很多人覺得小學生看這本書太奇怪了吧？但小孩如果都看大人為其編寫的童書，應該就會變成一個很奇怪的小孩，那裡面有過度的溫暖、殘忍、莫名其妙的壞人與時時在背後做鬼臉的恐懼。

但大人的經典小說裡，任何人的矛盾與糾葛都沒什麼一樣地滾滾進入大海裡了吧。我們不是這世界的國王，只是一個勇敢小卒，就像我寫的小說中，要打敗紅男爵，做了一堆覺得會輸的事情，不要以為現在沒意義就不做了。

紅男爵其實不會被打敗的，它是我幻想出來的，所以我才一直起飛迎戰，也像唐吉訶德迎戰別人覺得似是而非的怪物，別人都覺得他是瘋子，這都是我跟查

理・布朗、糊塗塌客一直在做的事。大家都以為怪物應該很可怕，不知道那是自己裝鬼影在作祟。

花生社區裡，沒有任何一個壞人，師長的聲音也都變機械音了。因為每個人的成長都是自己的事，每個人都是自己成長的阻礙，所以在這裡面的所有小孩都是這樣努力著，認真地對自己變成大人的過程負責，這部分，其實跟別人無關，每個同學都有他的問題，有人依戀著毛毯、有人滿身灰塵、有人只想投入在運動裡、有人變成書蟲、有人迷信自己是好學生，在同一班上同一堂課，只有自學的項目會造就你的不同。

所以，查理・布朗，你沒發現，你才是花生社區裡被依賴的重心，雖然大家都很擔心你搞砸事情，因為你是大家認識情感的開始，我們在嚴厲的世界，學不會你的溫柔。

人家都說，卡通中每個聰明寵物，都有個魯蛇主人，其實不是，我的確是全天下最聰明的狗沒錯，但查理・布朗是最有智慧的主人，聰明者是像我，面對人生像對空氣舞劍、汪汪叫囂「討厭的事情不要過來」的弱者。智慧者則是背著他的悲劇當行囊，相信、好奇著未知而走下去的人。

但願我是你，查理・布朗，無用之用的代表，每個人到後來都必須相信的那個自己。

我不認為作家比人聰明，更引人注目的應該是他們的愚蠢跟納悶。

<div style="text-align: right">——電影《寂寞公路》</div>

史努比於美國漫畫家查爾斯・舒茲的漫畫作品《花生漫畫》（*Peanuts*）首次登場，品種為米格魯，運動萬能，興趣是寫小說，總是端坐在狗屋屋頂，不斷幻想變成各式各樣的化身。《史努比 The Peanuts Movie》由成功打造《冰原歷險記》及《里約大冒險》系列的藍天工作室製作，首度以３Ｄ電腦動畫製作成電影。史努比將飛上天空去追逐他的頭號剋星，而他最好的朋友查理・布朗也因暗戀紅髮小女孩，開始了自己的成長與冒險。

輯六　男性的寂寞

每個人都將不合時宜地老去，

更將不合時宜地必須飛翔。

歡迎光臨無人之境

——《鳥人》的雷根・湯姆森

每一個光芒萬丈的舞台，後台總有無窮盡的狹長甬道，像腸道蜿蜒，你閃進另一個房間，關上門，又進入另外一個人生。每一場謝幕後，你又再度回到破舊、燈光忽明忽滅的長長甬道，彷彿沒有盡頭，一路上不斷自問：「我下一個舞台在哪裡？」

超人與蝙蝠俠私下在做什麼？該死的緊身褲脫到或拉到一半時的疲態，恐怕沒有人想知道。

那是很尷尬的人生處境。戲約過了這村就沒那店，下一個舞台怎麼一直走不到？偏偏在這之前，你仍必須穿著上一檔戲的戲服，剛好是一件不透氣的橡膠材

質鳥人裝，那套緊身衣讓你一下戲，就像個手足無措的笨蛋。

失去了那個時空，戲服就成為一個突兀的符號，你看過月眉世界或九族文化村裡扮玩偶的人嗎？當背景沒了音樂，不必載歌載舞或發糖果，工作人員一脫了卡通頭套，身上的七彩裝就像老了十年般迅速褪色，那半人半玩偶的傢伙走過你身邊，像個舊道具一樣，人的神魂還沒歸位，會讓你心頭一驚，適才那個人是背負了什麼歲月的痕跡，怎如此暗壓壓地經過？這不只是電影《鳥人》一開始提到「腋下的味道」，還有後台道具間永遠散不去的萬年灰塵味，始終都在反覆粉刷的佈景油漆味瀰漫四周，工作人員穿著時裝跟你的戲服同時出現，你身上的戲服是前幾年陸續有人穿過的，在那樣的地方仍可以對上戲，基本上就是一種被允許且被鼓勵的瘋狂。

只是現在的演員比起九〇年代的演員，更需要瘋狂的潛質。當年克林伊斯威特是在蒙大拿的大草原上奔馳掏槍、馬龍白蘭度的教父是在西西里莊園下殺人令，如今的硬漢要靠所有高科技武器與色彩如丑角的緊身衣，將自己提升到生化武器等級，在綠幕前打擊看不到的怪獸。好萊塢是個更高級的遊樂園，不會讓你看到道具人的狼狽，這色素化與塑料化的世界，充滿了五顏六色的怪物與新奇的機器人，只有演員自己會老去，非常不合時宜的老法，於是《鳥人》主角雷根・湯姆森在自己撰寫的舞台劇台詞裡說：「我哪裡都不在，我不存在。」

有人真的留心看過他本人嗎？看過沒穿英雄制服的他？如同我們真的關切過

脫掉「雷神索爾」戲服後，克里斯‧漢斯沃的戲路力求轉變，或是脫掉「勒勾拉斯」精靈服的奧蘭多‧布魯後來真有機會發揮演技嗎？當今演員比他們演的角色老得快，各自仍拾著「哈利波特」、「美國隊長」的戲服找尋下一個舞台與試鏡，找不到下一個好機會前，之前的戲服就是丟不掉，只能「金剛不壞」地永遠活在觀眾的「不朽」回憶裡。他們都跟「鳥人」一樣，在那長長的甬道中，拖著無比笨重的戲服，發現這走廊怎麼沒有門可以出去，就算直奔盡頭，一腳踏出去很可能就是懸崖，當下無路可走，真的能飛起來嗎？

無論瑪麗蓮夢露，還是《鳥人》電影中提到的梅格‧萊恩也是如此，前者抱著她裙襬曾飛起來過的珠白色洋裝，後者抱著她的知青風衣，發現她們面前的這一道門竟是最後一道門，如法拉‧佛西跟麥可‧傑克森同一天死，我們仍聯想到她仍穿著泳衣在曬日光浴。他們老死在角色裡，不知這次的戲服將通往的是明天，還是持續無盡頭的昨日？我們拒絕「老」，由得他們走進了記憶中的炎夏，從此不知下落。

而這幾年，我們又迷惑於比抗老更極致，在銀幕上能飛天遁地的男人，穿著看起來就很笨重的戲服，卻能直上雲霄，其中不無我們的幻想與託身。電影中，往往在現實生活中不得志的人當起了英雄，誰何其狼狽、誰泥足深陷，我們就

愈盼望他們飛得老遠，但沒有那套又重又不舒服的戲服。他們對我們來講又是什麼？算是好演員嗎？還是只停留在執勤的形象？因此當《鳥人》中劇評家對雷根鄙夷地說「名人跟演員不同，不要連你這穿鳥衣的丑角都能進戲劇院」，我們不覺得意外，但資深如她，卻不知現在的演員已經沒有太多的選擇。

如今一個藝人的成名之路大致上是這樣的：靠網路話題洗腦操作與大製作片哄抬，要紅很快，一路有人包圍你、後面的人忙不迭簇擁你前進，人群像波浪跟你握手般湧現，讓你沒發現你其實跟別人反著方向走的。

等到人群一哄散了，你就發現自己已被拱到一個無人之境，一個高高在上，卻哪裡都到不了陡峭懸崖，再待久一點，才發現四周已無人煙，那群跳波浪舞的人消失於無形。狀況就像電影《鳥人》的海報，你上不去也下不來，然後你逐明瞭眾人拱你成名，動機其實跟想捏破塑料泡泡包裝的衝動沒有兩樣，如伴隨爆米花的喀滋聲來解除漫漫人生的瞬間焦慮。

如同《鳥人》片中迴盪著莎士比亞《馬克白》的台詞：「生命不過是行走的影子，可憐的演員在舞台上昂首又垂頭，事過境遷，消逝無痕，這是一則白痴講的故事，滿是激昂語氣卻毫無意義。」其實講的是每個人的一生，中年人與青年人魚貫拿著自己的戲服到下個舞台試鏡，行進在甬道上，上一個戲的戲服還披掛在身上，長長的甬道，人群排不完也走不完，是否能在下一個出口找到合適自己的

角色？

而有些演員則不一樣，他們不認分地想要飛翔，就算破牆而出，被視為瘋掉的傻子也無所畏，正因是自認白痴的人講的故事，於是相信其值得傳頌，相信這中間只剩勇氣最可貴。

一個演員落寞地站在街角，跟一個英雄總被點播去拯救地球，兩者都不知道哪裡更靠近舞台的入口？我們或許真的又回到了很久以前，聽著台上人講著暖火生光的傳奇，我們也笑開了，如同自己也飛過天際一樣。

這樣台上與台下有默契的傻乎乎，造就了英雄片就是雙方目前哪裡也去不了，卡在中間的「陪伴」，大剌剌地聽痴人說夢，大小觀眾笑如孩童，管他今夕何夕都不老，連肉身的007我們都不肯放過。

鳥人正如詩人，每一次的飛行都在驗證自己是傀儡的事實，於是在自嘲中又再次飛翔，正因如此傻氣，人類才多一點被救贖的價值。謝謝銀幕上那些鳥人飛上爬下、雷根·湯姆森不怕老態地飛起與迫降，讓我們這群在真實人生中，跟另一堆人在同一個入口處排隊，並困窘地拎著自己下一個職場戰服在長廊中等待的人，能夠原諒自己也必須如此不合時宜地老去，與必須更不合時宜地繼續飛翔。

我把我的夢鋪在你腳下；輕輕踩啊，因為你踩的是我的夢。

——葉慈

《鳥人》（*Birdman*, 2014）：由阿利安卓·崗札雷·伊納利圖執導、監製、共同編劇的美國黑色喜劇電影，演員包括麥可·基頓、艾瑪·史東、愛德華·諾頓等一線卡司。故事描述因飾演超級英雄「鳥人」曾大紅卻過氣的演員，將要站上百老匯的舞台表演。開幕夜前，他再次挑戰自我，並試圖挽回家人對他的信心和事業。本片獲得多項大獎和提名，六十三歲的麥可·基頓也憑此片東山再起。

獨善之不能，
唯有從惡中才能破繭而出一朵最後的善之華。

原力是天使與惡魔的辯證

——《星際大戰七部曲：原力覺醒》的凱羅·忍

善有表演性質的善，惡有娛樂性的惡。會讀心術者，應發現人心中的善惡早已交融、珠胎暗結多年。絕地武士之難在於他會讀心術，想必讀了上萬人，如同都看過地獄圖歸來。凱羅·忍心心念念的黑武士遺志是什麼？恐怕是已深知那人類善之不能，唯有從惡中才能破繭而出最後的善之華，因此忍是反派嗎？還是為成就善的悲劇？

一支光劍，重點不在行俠仗義，而是把天使與魔鬼都引了出來。那是權力的象徵，權力下始終是善惡的大戰。

如果善惡的定義，都隨著你的一言一行而起舞，你要在眾人面前，跳什麼樣

的皮偶戲？《星戰七》這部電影的上映橫跨了三十年，如今的絕地武士是否是另一種政治明星的象徵？

日本有齣能劇叫《韌猿》，劇中多年扮演小猴子的父親對傳承猴子面具的兒子說：「汝之一生將時運不濟，命運多舛，哪怕落入黃泉，亦不得解脫。」這似乎接近天行者路克、韓索羅想跟凱羅‧忍說的，世代傳承，絕地武士的天分是禮物，但一定要拿什麼出來還的。

原力的傳承者有多酷？如名曲〈Hey Jude〉中點出的：「別把世界扛在你身上，愈裝酷的人愈笨。」在操縱原力或拯救世界前，先面對的會是自己的悲劇。

這是爲什麼《星戰七》中的凱羅‧忍會看起來這麼軟弱的原因，他在他的權力前遲疑了，所以練就不出功力。打不過剛被原力甦醒的芮是自然的，因爲芮還不知道能力凌駕於自己的意志時，身體下意識會產生排斥力量。冠下的那人往往被善惡辯證擠壓成侏儒。

一支光劍、黑武士的頭盔，看起來或許很酷，但這就像是《西遊記》美猴王頭上的金箍一樣，是附帶咒語的，但如果念箍咒的不是唐三藏，而是惡人史諾克，美猴王又會變成怎樣？

凱羅‧忍帶出了一場人性的實驗。在善惡的光譜中，拿著權杖跳政治的格子舞，狼狽的求王之路。

星戰系列之所以特別，因它的善惡黏著性高，一轉個臉，才發現人性是流動的，遇見A與碰到C，誰也不是剛剛那個人，包括絕地武士。

原力是天地萬物，絕地武士是載體，下載黑暗與光明，那載體要有多強大的心智才能負荷？每個原力傳人都逃不了精神耗弱，更遑論讀心術，讀過上萬人心後，知道那善惡之交纏，生根盤結在人類的歷史中，是把光劍斬不斷的。凱羅·忍害怕自己的能力，如同任何一個天才，才華殘酷於它來去自如，你從不能擁有它，而是它擁有了你。於是芮對初次謀面的凱羅·忍說：「你很害怕。」而忍則對芮說：「你很寂寞。」兩人像互照了鏡子，各自打了冷顫。

光劍同時也照出了他們四周的人，有的人對其寄予厚望，有的饞涎地等混戰下的利多，有的開始畏懼或附庸。這能力的負擔是不能言說的。芮原本不知道原力是什麼，有的開始畏懼或附庸。這能力的負擔是不能言說的。芮原本不知道原力是什麼，像野生動物一樣，反正在那荒漠星球上，只求餬口都來不及，有點類似當年黑武士安納金，母親遭難後，在荒野中寂寞不已，這份寂寞讓他後來非常怕失去權勢地位與家庭，而不惜成為黑武士。

而凱羅·忍就被史諾克當成武器養大，可以想像，黑暗帝國的首領史諾克是如何如養鵝肝一樣灌養他的恐懼。太早戴上王冠，那冠冕會把人壓得小小的，感受不到自己的存在，自古連成人戴上皇冠都會變成心智上的矮人，更何況是身陷如思想統治的第一帝國，那黑武士頭盔，壓碎過安納金的靈魂。

可以說《星戰七》只是反派的養成史，但誰是未來的反派還不知道，或哪一群人會成為反派的幫凶而不自知，原力繼承人出現，人們的欲望遊戲也就開始洗牌。

凱羅‧忍為何要背叛路克？如此害怕，為何仍離開路克？在跟黑武士枯骨訴說要繼承其遺志時，還說道：「我仍感覺到有一絲光明。」而芮是否會像安納金，被自己的寂寞所驅使，成為名望的傀儡？要將原力分為光明與黑暗兩派原本就不可能，但人們對它們的要求是如此，非要從你身上看到個非黑即白，於是天行者路克的出走可以理解的，逃離非原力本質的世界，在自己瘋掉之前。

來自萬物的原力是善惡的辯證，但這世界對英雄不是這樣要求的，他們要的是下載一個神，於是絕地武士的崩壞是能預期的，尤達大師都阻止不了人們對崇拜的飢渴，人們渴望一個領袖，如同在沙漠中，把沙都能當水喝的程度。

那樣渴望的年代，一個新興的希望多有可能會腐敗？史諾克找來了凱羅‧忍當樣板，但忍無法處理自己的情感面，因此他很弱，裝得殺氣凌人，忙如無頭蒼蠅，一拿下頭盔，就顯露出「名不副實」的情感，躲在黑武士裡顫抖著，跟大頭目史諾克玩躲貓貓。

這個新的黑武士是個丑角，也是個脆弱的戲子，在政治的劇場中張牙舞爪，專攻拿影子嚇人。獨白豐富的他，像舞台上的哈姆雷特，缺乏愛的吶喊四處迴

盜，體內有原名叫 Ben 的他，也有一個要裝大人物的「凱羅‧忍」。殺了他生父韓索羅，像跟以往的自己告別，讓自己可能更勇敢地進入第一軍團，這樣的矛盾，像是模仿壞人，而不是成魔的料。他劇尾瑟縮地回去第一帝國受訓，為什麼？是功成名就吸引他？還是他想帶著一抹光，進入徹底的黑暗中？他的害怕不像從小接受成魔訓練的，而是存心將自己獻祭，試驗自己是否真能存在於光與暗的原力使命中，這似乎是當年黑武士的心願。相信自己的善可以活進黑暗原力裡取得平衡。

內心的「Ben」之所以還存在的理由，其實是緊抓著光明善念不放的，他知道每個天才型絕地武士瘋狂的宿命，也了解好人那派對絕地武士有過度妄想，如果不能在黑暗中掌權，就不能成就「絕地武士」的使命，至少他相信原力中終有黑暗，如果不能了解黑暗，那就不可能徹底完成「絕地武士」的修練，也不可能讓光明見縫插針。如路克無法克服內心的黑暗，是因為他沒真將自己暴於黑暗中，讓兀鷹叼食他的價值觀，於是他被原力給反噬，再看到光劍仍有所遲疑。

這是不凡者的命運，一方面在世道中周旋，另一部分則是精神上必然的浪逐於外，膽怯卻無法求救，如聖經中，耶穌知道自己隔天就要受難了，掙扎之餘，看到陪自己出生入死的門徒仍呼呼大睡，也感嘆自己的孤單。不可能有人理解英雄如履薄冰的黑暗，上面亮到刺眼，下面深不可測，有天分者，除了自己的能力

鋼索的一線，一生如旅人，沒有靠岸的可能。

這兩個原力傳人進入政治的羅網中，其實關鍵點始終在眾人身上，要拿誰當祭品？誰能上供桌高坐在天邊？眾人隨波逐流的惡意在哪一個時代都沒有消退，年輕其實《星戰七》是部政治戲，讓單純的芮進入結構中，合乎所有人的期待，年輕又美麗，方便被符號化。

另一個凱羅・忍，怪異幽微，必須靠一襲黑衣，才能提醒眾人，自己是個大壞人。兩個進入歷史中，久了就會看出他們是傀儡戲，善與惡的標準不可能是眾人的共識，已經變成一種多數決，絕地武士多年後也變成一種被綁架的形象，無論是路克、安納金都是形象的俘虜，眾人這樣輕率的飢渴，凱羅・忍能讀到眾人爲方便行事的善惡需求，便知還有更大的惡意在頭目史諾克的背後，因此如驚弓之鳥。

忍會是一個不被傀儡化、進化過的英雄？還是一個更深黑不見底的反派？弒父是手段，還是自認要達成善果的求仁得仁？

善者，從來獨舞，若被眾人簇擁，一轉身，惡便尾大不掉。政治善於操作人類的貪念與崇拜，會讀心者，應發現人心中善惡早已交融、珠胎暗結千年，凱羅・忍與安納金因此都看過地獄圖，凱羅・忍心心念念的黑武士的遺志是什麼？恐怕是深知獨善之不能，唯有從惡中才能破繭而出一朵最後的善之華。

政治中，沒有好人與壞人，只有相對性。一支光劍，照出身後那又廣又深的結構暗影，誰在前方跳影子舞？如能劇中那猴子爸爸含淚地將面具傳承給兒子，你只能靠光劍照出真實給他們看，但那與正義無關。正義除了藉個體能實現，在群眾中向來只有辯證的餘地。

人民渴望有人領導啊！總統先生！缺少了真正的領導時，他們將會聽從任何一個有膽站上台對著麥克風說話的人，他們渴望領袖，渴望到了願意爬過沙漠去追求虛幻的地步，渴望到了當他們發現那裡沒有水時，他們就喝起沙來了。

——電影《白宮夜未眠》

《星際大戰七部曲：原力覺醒》（Star Wars: The Force Awakens, 2015）：J‧J‧亞柏拉罕執導，距前一部《星際大戰三部曲：西斯大帝的復仇》上映近十年。背景設定在《絕地大反攻》後，描述銀河帝國覆亡三十年後，其餘燼中誕生了新共和國及第一軍團。第一軍團最高領袖、熟悉原力黑暗面的史諾克指派軍隊指揮官赫斯將軍及忍武士團（the Knights of Ren）首腦凱羅‧忍尋找下落不明的絕地大師路克‧天行者的下落。

這世界美到讓真心愛它的人變成怪物。

現代的鐘樓怪人

——《蝙蝠俠：開戰時刻》的布魯斯・韋恩

都市是為了顛倒天地而設計的。在這個超現實的世界，披點夜色，才有可能看到光，不惜變成怪物來打怪，才能讓人發現世界是歪斜的。這是一個膽小的小孩，所能知道唯一愛的方式。或許方法並不靈光，也或許終究誰也沒救成，但愛就是純粹的愛而已。

被恐懼抓走，是類似什麼樣感覺呢？比方一個人好好走在路上，一頭兀鷹正在上空盤旋，突然挑中了人群中的他，於是不知道什麼理由，最後也不會知道什麼理由，他就這樣被生猛一擒，逮上了高空，從此再也不見蹤影，這是一種機率，命運的運算法。人們有時以為生命的恐懼是這樣的，也必然見過身旁的人就

這樣被命運叼走的，再看到時可能喪失了點魂魄，甚至像是被偷換了一個人，最常的是沒有消息了，而人群每日依然如魚群般移動，若無其事靜候著下一次命運的怪手，如夾娃娃機一樣，但也不是常有外力像投幣似的夾取人類，於是我們基本上是心安的，是嗎？

就如同置身在水族箱前，模仿造物者的端詳，這樣諷刺的心安。

而另一種恐懼則不一樣，你發現你有可能突然進入一個完全隔閡的狀態，無論是周圍有人或沒人，都無法改變你「只有一個人」要走向前方的感覺，一切變得超寫實。起先你只是看到一、兩個暗影，不知道那些是什麼，但你知道可不只是這樣，那些不知道是什麼的東西，之後會接連傾巢而出，整個包覆住你，你被隔離了所謂的「現實」，一連串的「非現實」包圍著你，根本無法逃離，只知道往前奔逃，但卻沒有離開這「超現實」的路徑。如果要找另一個角色可以理解小布魯斯·韋恩掉進一個蝙蝠洞裡的恐懼，只能請出《鬼店》裡的傑克，當真實世界已經無法辨識，也關掉了可逃出的安全門，如同你夢醒在散場戲院，所有的走道只是通往下一個放映廳，但戲院早就人去樓空，剩下一連串非現實的殘影，等等，剛剛的片子怎麼又要重演了。

有時候人生會掉入這樣的處境，於是他站在那蝙蝠洞口，讓牠們飛向他。其實人長大後，總會有一、兩次，得要面臨這樣的處境，超現實、超乎演算的際遇

把你如大海中的鯨魚，拉到了陸地，你掙扎著，但轉眼間，可能幸運如你又被拋回了日常，但你那自己卻無法全部回來，像國片《百日告別》的主角們會自問，真的回到日常了嗎？你始終無法確定，恍恍然於日頭下。

不用到中年，有時你就變成是布魯斯・韋恩，深海魚驟然被拉到陸地上，或有時就是逃不出去那《鬼店》中深夜的走道、廊前揮之不去雙胞胎身影，或是《全面啟動》裡，你一走出去，就可能從溫暖的鄉村風格房間，打開門就面對了高山上的斷崖，甚至有可能，你會像村上春樹小說《舞舞舞》中的男主角，必須回到記憶中的海豚旅館，儘管它已經改建了。

人認知的真實，很有可能跟別人的現實是錯開的。你會覺得很玄嗎？但潛意識的運作是這樣的，它往往夾錯了某些檔案與亂碼在你過往的腦海裡，你可能因為某個招牌符號、轉身離開了鬧區到似曾相識的逃生巷，你就暗自發了冷汗，那裡有什麼？是原本就活在他的潛意識中，只有自己一個人存活下來的「高譚市」。

布魯斯・韋恩非常像我們，不是指他的財富，而是他習慣躲在城市角落的暗影中，看著外面的人，那過程也在確認他認知的「真實」是否能吻合於眼前的一切，如同我們在速食店大窗外，看著人，那些無法確切的當下。我們都是如此，靠一碗暖湯、一個可親的店鋪子，有時能幫我們拉回了現實，但自己的真實正跟他人的日常一點點錯開。你說我們在怕什麼？像布魯斯這樣城市的孤兒，發現

自己本質是都市這潭水的倒影，故鄉「高譚市」只是浮動的概念，商業的投影機制，而不屬於自己充滿感情的記憶裡。只有穿上那一襲蝙蝠衣，才不會被自己害怕的落單感給追上。他跟Joker，對望著彼此身為倖存者的奇形怪樣，失焦於自己的故鄉。

於是他不僅融入蝙蝠群裡，甚至融入黑夜裡，夜色裡濃到誰也被吸入，誰也都是誰的學生。

高譚市就是個泡在夜影中的地方，一個悲慘又富裕的城市，本來遠看就會有它的魔幻色彩，臭水溝與高樓的相依偎，像彼此達成一種奇妙共生的協議，如果說這是一個成人童話的沃土，不如說它是一個城市，只有誇張的奇蹟、戲劇性的善良、能長出奇花的惡土、通天的挑釁建物，這樣以殘忍發酵的故事本質，才能在這地方生存，它包含了前面所提的兩種恐懼，每日每夜每刻，都有人被命運叼走至遠方，上面的飛散、墜落的不比下面遊走的少。

而另一種會在內心擴散的恐懼，則像一場醞釀夠久的實驗，你會以為現在的和平才是超現實的，黑洞中的蝙蝠更像真實，高譚這男人的童話領土中，人可以大剌剌地利欲薰心、可以翻雲覆雨，但你如果不是大反派，就會進入一個個小小的夢裡，生活都像在泡泡裡，只恐被吹破，像小布魯斯跟他父母搭地鐵準備去聽歌劇的場景，那光滑金屬軌道上，透過窗戶，整個城市發出亮晶晶的光暈，像巴

比倫人當初蓋的高塔，其光鮮離譜到讓你害怕了起來，這乍看的確是個童話啊，然而每個童話都這麼不祥。

所以杜卡忍者在訓練韋恩時，一再問他：「你在怕什麼？」那恐懼大到已無法言明。

主要是因為高譚市的真實與假象是倒反的，你要從影中才看到文明，抬起頭發現是個強取豪奪的蠻生地，布魯斯的恐懼不是沒有來由，你會發現，布魯斯與瑞秋的童年不一樣，瑞秋活潑無邪，布魯斯戰戰兢兢，像行走在黑森林，五官警戒著，這並非來自於他具理想主義父母的遺傳，有些孩子就是敏銳地知道，惡意正在暗處滋長。

那裡的窮人活生生被三餐磨死，他則有餘裕，於是在他的父母死後，他如同走在漫長的死蔭的幽谷，那裡是沒有悲傷可言的，像旱地的雨，還沒落下就蒸發，戲中其他好人則是帶著過去歲月風霜走過來，無論管家阿福、戈登警長，還是武器專家盧修斯，讓你依稀看得到當初的蓬勃善意，這些都是在這黑暗童話裡引他前行的人，這點，理想主義的檢察官瑞秋，並不能了解他的內心。

布魯斯其實很黑暗，尼采說：「與怪物戰鬥的人，當小心自己不要成為怪物。」他跟訓練他的忍者大師杜卡一樣，都為了喪失了親人，以及治安與司法的淪落，而不惜變成怪物來打怪，這是蝙蝠俠異於其他超級英雄的部分，你敢看多

久的深淵，又能看得多深？像蝙蝠俠一直持續，像對高譚市懷有深情一樣地觀看著，他也得忍受深淵也凝視著他，如果不這樣看著，他怕轉頭就是最後一眼。這人懊悔失去他的父親，不願再懊悔失去了高譚市，他仍是一個遺孤，再醜陋的東西，也是他父親留給他的「價值」，是否有點像當年耶穌的情懷？「就讓他們追捕我吧！」他說。

其他的超能力者很少像他凝視深淵，但如今深淵大到已不是人能避看的了，如它在高譚市的掌權，誰又能跳過那道深淵通往到平安的彼岸？這是個童話，長大以後，才知道童話通常很寫實，這小孩長大後隻身走向黑森林，為了不打草驚蛇，他也化成黑暗。亮處不見得是神聖的，黑暗也不見得代表邪惡，視覺會欺騙人，所以每個都市都是為了顛倒了天地而設計，這已是個超現實的世界，至於尼朵說的「深淵」，他早進去了，因為那裡亮到都是待救的人，他則是變成深淵裡的怪物，勇敢破碎地承受唯一的真實。

這是一個膽小的小孩，所知道唯一愛的方式。或許終究誰也沒救成，但愛就是純粹的愛而已。

世上只有一種英雄主義，那就是看清生活的一切真相後，依然熱愛它。

——羅曼・羅蘭

《蝙蝠俠：開戰時刻》（*Batman Begins, 2005*）：為導演克里斯多福・諾蘭知名的蝙蝠俠三部曲第一部，主要敘述布魯斯・韋恩如何克服目睹父母被殺的陰影、對蝙蝠的恐懼，步步成為蝙蝠俠的故事。劇情著重於探索蝙蝠俠內心深處的情感與動機，也扭轉了蝙蝠俠之前過氣的形象。諾蘭談及主題曾表示：「對我而言，蝙蝠俠是最有吸引力的超級英雄，因為他並不擁有任何超能力，是有人性的凡夫俗子。」

一個黑洞可以吸納成千上萬的黑洞，

成為一個政治明星。

為正義抹上濃妝

——《紙牌屋》的法蘭克‧安德沃

法蘭克‧安德沃，可以說是反派中骨子裡最暗黑的角色之一，唯有他，謝絕了所有光亮，只為了讓他的獵物無法察覺。法蘭克拿別人的黑洞成就自己更大的黑洞。到第二、三季時，這黑洞巨大到集結了上百人的黑洞，他從黨鞭踩著人當上了總統，黑洞裡求一點光都沒有，而你也看不到黑洞之外的東西。民主為何被高估？為何成為恐懼者的聯盟？並吸引一批更恐懼的人投票？法蘭克‧安德沃的現身，點出政客的巨嬰真相。

你聽過這樣的故事吧，在漆黑的森林裡，有一個老婆婆住在糖果屋裡，一對兄妹進去之後，老婆婆露出了她食人魔的真面目⋯⋯

《紙牌屋》的故事核心大致也是如此，世界上霸權國家的政府如同一個糖果屋，糖果屋在黑夜裡如此光明耀眼，大家進去，有人搶棉花糖、有人抱著各種口味的香甜麵包不放、有人猛舔著棒棒糖，連自己的舌頭都不要地舔，隨後老婆婆都把他們烹來吃了，彷彿在這永夜裡，誰也不確知這裡是否是世界盡頭，大家不知下一頓糧在哪似的猛吃著。

現今民主也如糖果屋，各有所圖地進去，不清楚屋裡面住了什麼樣的人，提供了這樣的源源不絕？法蘭克・安德沃有句名言常被引用：「民主被高估了。」民主為何會被高估？因為它像芥川龍之介筆下的天堂蜘蛛絲，以為攀爬上去就是天堂，發現下面一群人紛湧而至時，只能往下踢。民主成為雨露均霑的象徵，但只有少數人吃到大餐。

在高估人性的共產主義行不通後，民主實行百年後則明顯以低估人性為操作手段，成為開放名額的獸欄，容許在民眾自認可監控範圍中的公開廝殺，而觀眾（選民）在某一天放自己內心的野獸出去投票（無論經過多少辯論，印象好惡仍主宰當下的決定），於是政客難免變成米蘭・昆德拉筆下的「舞者」，跳著「道德柔道」。昆德拉在《緩慢》一書寫著：「舞者向所有人下戰帖：有誰能比他表現得更道德（或是更勇敢，更誠實，更真心，更願意犧牲奉獻，更實話實說）？」

「道德柔道」的表演並不太困難，法蘭克曾如此赤裸地描述他眼中的選民：

「他們高貴，謙虛是他們高貴的方式，如果能在他們面前謙卑，他們什麼都答應。」法蘭克・安德沃，可以說是反派中骨子裡最暗黑的角色之一，因唯一只有他謝絕了所有光亮，只為了讓他的獵物無法察覺，屏息以待在黑暗中，等獵物進入他的圈套後，一舉成擒。

但觀眾為何愛看《紙牌屋》？因為法蘭克的恐懼時時發出腥羶味，一上油鍋烤就香酥酥的，他太害怕，甚至沉浸在自己的害怕中，這世上沒有讓他不害怕的地方，於是只好打造一個空虛的幻象，玩恐懼的魔術，藉著假仁假義的政客手法，躲進那幻影後面，如此就沒人找到隨時都在發抖的他。

政客，百分之八十，都是自己恐懼的俘虜，才能以恐懼行銷自己的魅影。

影集一開始，法蘭克就表明了自身清楚的立場：「世上有兩種痛苦，一種讓你變得更強，一種毫無價值、只剩折磨，我對沒價值的東西可沒耐心。這時候，總得有人採取行動，甚至做點不那麼令人愉悅的事。」隨後他結束了一隻因車禍而奄奄一息的狗的性命，那表情說不上是殘忍，也沒有感傷，如同大自然以萬物為芻狗，無差別是其基點。他也沒有分親疏遠近，也沒有好友親人，甚至不算有妻子，無差別就沒了弱點，他讓自己全然地 alone，可以犧牲、利用、親近任何人。他的妻子曾問他說：「你是否也像利用他人一樣利用我？」沒有一絲情感外露，他也曾跟總統說：「我看起來沒有同情心，別人害怕我。」

一外露，千軍萬馬的恐懼就會趁縫跑出來，使不得。

唯一與他稱得上朋友的，可以講上兩句真心話的是會在早上為他煎肋排的餐廳老闆，被媒體曝光有前科後，他也必須割捨，當時他露出難得的不捨，彷彿連寂寞權利都割捨了，他在車上跟觀眾說：「你認為我是偽君子嗎？我是，權力之路經過偽善和犧牲鋪就而成，永遠不要後悔。」

對，結果他唯一的朋友就只剩觀眾，就是你跟我。

《紙牌屋》是個非常陰冷的故事，不同於《冰與火之歌》的冷酷血腥，後者掌控前四季局勢的霸主泰溫・藍尼斯特沉浸於優勝劣敗，而法蘭克則是拿別人的黑洞成就自己更大的黑洞，到第二、三季時，這黑洞巨大到集結了上百人的黑洞，他從黨鞭踩著人當上了總統，黑洞裡一點光都沒有，而你也看不到黑洞之外的東西，他就是一個在黑洞中結盤絲的蜘蛛精，等人上門，吸乾人的精髓。

一開始，影集給了他一個復仇的動機：總統當選，原本要賞給他的國務卿位置卻飛了，這給了他拿劍的理由，因政治圈向來有句話：「如果你不能讓別人喜歡你，至少讓他們恨你，千萬不要讓他們無視你。」無視既然已經成立，在政治圈，為自保必然要殺入戰場，於是他攻殺到底，從教育改革法案翻身建功，到安排年輕記者為其打手、以醜聞勒索政治參議員彼得・魯索、操縱副總統的殘餘野心、利用婚姻諮商控制總統把柄、暗中破壞中美雙方的外交對話、套問總統身邊

的幕僚長的內幕後驅之別院、介入中國獻金洗白、為當總統不惜利用親信叛國、為掩蓋真相將記者情婦推下地鐵月台，從黨鞭走向權力頂峰，白色的星光大道下滿是血跡。

這中間，不是沒有人懷疑他就是內奸，但他的應對是：「以混亂制伏混亂，釋放戰爭的惡魔。」他在當副總統時的唯一正事是架空總統，去除總統的金援好友與幕僚，最後讓自己成為當時總統黑暗中的唯一明燈，「剩下的就是溫柔地把他帶往礁石」，這當下，他一張臉用兩個黑洞在跟你講話，那裡什麼都沒有。

他如馬戲團的馴獸師，對每個人都有不同招法，對於熱血的人，他使喚：「我喜歡扮英雄的人，你只要喬好一個爛角度，讓他揮劍就好。」對他自己的幕僚爭寵，他說：「兩個養子爭鬥是好的，不然把一個丟回孤兒院。」對於懷疑他的人，不惜將自己當誘餌，讓對方往另一死路走，「這真讓我感到快感。」他太離家找舊情人，他不急著找她回來，他知道她權力欲望大過愛情。

當總統懷疑他時，他寫了一封信，為取信於對方，祭出了他悲慘童年，自訴父親是個酒鬼，某一次在他眼前想含槍自殺，要他按下扳機，他下不了手，從此他們家就在絕望與暴力中生活。這番血淚沒人知道真假，但打動了總統，法蘭克太知道用多少比例的真話來包裹謊言才恰到好處。再次套用尼采的話：「當你凝視深淵時，深淵也在凝視你。」所以法蘭克向深淵獻祭，順手把身邊所有人

都推下坑。

唯一能顯露他真正思緒的，是一幕他在教堂時顯出的不安，在他剛謀殺了州長參選人彼得·魯索後，他在教堂挑釁神說：「天堂與地獄都沒有慰藉，只有我們渺小的爭鬥，所以我只向自己禱告，也只為自己禱告。」但句尾聲音之微小，都讓自己嚇到，深怕恐懼的幻術消失，索性將所有燭台都吹熄，是他最後向天地拆伙的表態，就此活在黑暗裡。從那一集開始，他每一步都寧可錯殺，徹底切割了跟人事物的關係，急忙地讓地獄在他活著的時候就現形。

一個人可以如此洞悉人心，通常只有一個可能：孤獨得過了頭。因此我相信了他童年父親在他面前意圖自殺那段，影集裡他沒有任何親戚出現，如果有，消失去哪裡了？在他發跡時也無人尋他。他在教堂裡熟練的舉止，顯示他曾是個教徒，而會特地來跟上帝提分手，更代表他曾篤信神。他或許曾帶有著希望，但「希望」對他難以承受，他寧可取消訂單。他曾經驚恐地對鏡頭說：「我不要等待，我受不了。」顯示了過去落空的加總。

「天堂與地獄都沒有慰藉。」他為自己創造了慰藉，就是在人間製造了地獄，將他以前所有曾相信的都予以破壞，也以摧毀別人的信仰為樂。他對待自己像對開場的那隻垂死的狗，死心了吧，你！影集一開始，他就自己把良心的那面給處決了，之後他登上大位，將繼續以這橫掃千軍的「不信任」治國。權力的欲望

嗎？其實不是，他從沒有從權力中得到快樂，而是對玩弄人心上癮，他跟他妻子都很害怕，躲在看似樣品屋甚至雪白監牢的地方，彼此看管監視，擠在一起，藉著比自己更害怕的人來取暖。

這是什麼樣的關係啊？兩人身世其實不同，法蘭克來自卡羅來納州的小鎮，妻子是名門千金，但是個「馬克白夫人」的代表（催促丈夫功成名就者），為了通過性侵害法案，逼瘋了一個被害者，曾被高官性侵的她自己也痛哭發噩夢。在法蘭克岌岌可危時，她督促著丈夫快對總統致命一擊。兩人是共謀，在什麼都沒有的公寓裡，法蘭克划著划船器，在記數中得到安慰，兩人幾乎沒有行房，妻子對前情人說：「我羨慕你的自由，但我怯懦。」她必須回到跟她同謀者身邊，聯手一起把自己害怕的「未來」都砍殺精光才行。

很久很久以前，森林裡有一間糖果屋，一對被父母多次拋棄的兄妹因為恐懼與飢餓進去，差點被老巫婆吃了，這對兄妹把老巫婆推入油鍋悶煮了，拿了她的銀兩回到家裡，剛好討厭他們的後母也死了，於是就過著快樂的生活，這是毫不避諱惡意的格林童話，而之後未完的待續很可能是紙牌屋。法蘭克與克萊兒就像那對兄妹，只是改寫了結局，他們推死了巫婆後，發現這裡的金山銀寶，根本就沒離開「糖果屋」過，等著比他們更饞餓的人上門來。民主立意良善，但對人的考驗是滿桌滴油的豐盛，除引來了眾人的欲望外，也成就了一隻中途攔截、等獵

物上網的蜘蛛精，撒下了千萬欲望之網。那裡哪有黑暗？那裡是連光子進去都出不來的黑洞。

蚱蜢原是一種綠色生物，但只要在黑暗中群聚成長，就會因為變形機制而逐漸變黑，變凶暴成恐怖的蝗蟲，以便奪取更多食物，甚至吞噬同類，而人類也正是如此。

——伊坂幸太郎

《紙牌屋》（*House of Cards*）：美國政治影集，劇名與靈感來自一九九九年英國版劇集，英版主角也常「打破第四面牆」，與觀眾直接對話。美國版則由知名導演大衛‧芬奇執導。此劇備受好評，故事著重於民主黨籍議員暨多數黨黨鞭法蘭克‧安德沃得知成為國務卿的希望破滅，展開一連串反擊，最終登上總統大位的過程。本劇開創了網路串流頻道 Netflix 以十四項提名進入艾美獎的紀錄。

輯七
當代的寂寞

那些自認高級的城市，
都披上了國王的新衣。

只要不寂寞，你們什麼都願意做

——《黑暗騎士》的小丑

寂寞，這城市真是太寂寞了，寂寞到沒人敢揭穿國王的新衣、敢揭穿現今經濟投影出的海市蜃樓，卻獨獨認出我一身襤褸、我的無端掃興、我那帶警告意味的惡搞。是的，我叫 Joker，你們心裡都有一個我，因為我就是「高譚市」，你們每個人的廢水故鄉。

你每晚走進華美的大廈叢林裡，還是淺眠在荒野？

人們還是瑟縮在霓虹燈下，冷冷地取暖。眼裡有滿滿的寂寞，吃的、用的、穿的，商人像耶誕老公公，宣傳名不副實的豐衣足食，滿桌的真假佳肴，溢滿出來的需求，是為了讓你們眼睛都看得出寂寞。為了不寂寞，你們什麼都做，什麼

規則都遵從。

我走到哪裡，哪裡就從繁華變成殘敗，我這是華美女人卸妝的臉，我這是城市關燈後的臉，我同時也是極端掃興的本身。

這是我的信仰與專長，讓你們發現你們居住的地方是廢墟，你們的豪宅是國王的新衣，你們的首長是浮士德，白領靈魂秤斤論兩地兜售，卻還是難逃失業的危機，你們信仰的正在背叛你們，手上一把鈔票捲進國際的貨幣遊戲廝殺變磚塊，你仍舔著上世紀鈔票香噴噴的餘味，上上世紀的《孤雛淚》你們都在印象裡讀過，彷彿那是放在書架上的，不上眼、沒入心，就封了你我的結界，你那些仁義道德素來有分有寸，昭示著「別來進犯」。

「Why so serious?」我總說，你們笑鬧著自己的荒唐，我遂模仿你們的「Why so serious?」。

這世界甜甜蜜蜜的，你們暖呼呼的，購物商場都是人造天堂，走出購物商場，就是購物商場，這城市怕你分神，我這頭的荒涼則顯得格外稀有，而你們仍說：「Why so serious?」沒人當真。

只有布魯斯·韋恩當回事，他穿著那襲黑色蝙蝠道具服，一副悲壯的樣子，在高樓上看得一清二楚，這城市廢墟處處，整個高譚市都穿著國王的新衣，這裡，只有我跟他看到你們赤身裸體的，魚群般穿梭於此處不堪聞問的寂寞。

他，蝙蝠俠太想完成自己的悲劇了，他想收回覆水，導回經濟大國剛開始

時，財富能重新分配，看似四散於民的時代，而非整個世界是少數人玩的金錢遊

戲。哪知他要對抗的是成型的社會。從他們手中流下的碎銀子才能分配到世間，

高人位在雲深不知處，我們讓國際大亨與華爾街那票人成為神，搖出什麼金光剩

屑，我們頻頻稱謝。

沒有人覺得哪裡不對嗎？我青年時曾問過自己。原來你們砍斷了自由經濟

市場的那隻手、順道也隔絕了上帝的手，回到「那時沒有神，人人各行其是」的

野蠻年代，掌權者合法的搶劫，誰被選上當高譚市長，都要跟更上面的浮士德

報備。

貪得滲入心肺、要得蝕骨銷魂，看著那廂漏出油來，我這廂遂成為荒涼的

本身。

每個人都猜測我變壞蛋的理由，歸因於流離身世、家暴陰影等，我很樂意你

們這麼做，幫我編寫成馬戲團的小孩，從小看著媽媽朝三暮四，於是心懷怨恨弒

母（影集《高譚市》），或是家庭暴力問題，索性把自己的嘴割成笑臉，你選哪一個

呢？反正好像跟這罪惡系統無關，認定我是純粹的例外就好。

你們真的覺得這「美麗新世界」、金錢遊樂園與烏托邦，不會出現純粹的罪

犯嗎？

你們並非天真，而是你們冷漠到選擇天真。

多麼有趣？看過下台以後的小丑嗎？沒有比那個更悲傷的景象了。為了浮誇而運作，高譚市裡的政治舞台上充滿了小丑。精英戴著喇叭鼻、畫紅暈，說要抱抱你，背後是旋轉木馬，誰帶誰去了哪裡？

這國際局勢是大風吹，就那手指數得到的幾個強國椅子擺在那裡，多數國家坐不到，於是附庸在椅子後面，只是坐上椅子的人更瘋狂了，要收租稅、保護費（買軍火）、把食物交換，換來假食物的點券。這甜美的遊樂園，遊戲規則隨時改寫。

於是我在想，我要有多壞，才能讓你們想變成好人？從小我就好奇這點，但你們讓我一直笑，差點笑出淚來，因為你們只要不寂寞，其實什麼都願意做。

曾經，我嚮往那些純粹良善的，就像人類嚮往鑽石，我愛看天上，因為那裡沒有汙水與工廠排放的霧霾，然後，我長大後，終要必須一直往下看，愈看愈下面，看著看著我都笑出來了，我以為我認識我的家鄉，但沒有，這裡沒人能認出自己的家鄉。你們把自己的城市打扮成一個小丑，跟其他附庸國的城市一樣。

不久之後，有些人會是這世界的孤兒，或許他們還沒發現。這世界在經濟大神的統治下，已沒有國界之分，世界變成是棟摩天大樓。置身頂樓的群眾有個迴旋梯，四處如火龍穿梭在大樓外，金光閃閃。樓下有好多房間，人們都把門關得

緊緊的，從洞眼窺探外面動靜。《1984》來了，誰的祕密滿街曝曬？卡夫卡的《城堡》來了，人在一致化中，有機會逃出五指山嗎？

人都把我當最底層的人，以為沒讀書才會變成這樣，害我又笑了，渴望均富的二十世紀已經離開很久了，這世界翻天一變，只有你的臥室跟狗的名字沒變。

很多人都以為諾亞方舟是為天災蓋的，沒想到先被滅頂的是階級與國家。

自命發達的都市都長一樣，人們都要摩天大樓對照自己的衣香鬢影，如神話中的水仙，照個不停，沒人知道自己無論在上海、東京、紐約，我們其實都在「高譚市」。

你知道我們為何只叫市名？因它沒有隸屬於任何一個國家。國家在面臨新殖民時代，二十一世紀國度拆解，只剩下城市，次等國家的名號僅是大國在牌桌上玩的「大老二」。高譚市是對布魯斯·韋恩似曾相識，它背叛了他，而我的家鄉從頭到尾放逐了我。

有人問中產階級消失會變什麼樣子？你們頌揚的傳統家庭會變成一種自利系統，因此久了，城邦也腐朽，家庭價值也會不堪一擊，你們始終無視於這世界早非貧富差距的問題，而是有人玩電玩一樣玩經濟遊戲，且利用中產人人自危的心態，允許與漠視他人搜刮世上其餘的財產，以互助形式，進行合法的搶劫，進行大型的階級殺戮。哪怕裡面有大量這世界無法認養、無法被任何階級收容的經濟

孤兒潮。

蝙蝠俠，你確定你在保護的是什麼嗎？是共犯制度，還是保護人？還是你只是保護你心中的「正義」？正義是什麼？當你抽到這張牌時，反面就是我的笑臉，像個小丑一樣對你笑個不停，確定知道你活在的這世代「正義」是什麼？對Ａ來講的正義，對Ｂ跟Ｃ來講又是什麼？浪費不完的電力、看似產量過剩的食物，怎麼可能有這麼多，卻沒有廢水毒素，或食材動物被濫殺？

你只是不想知道，這世代沒有乾淨人，除非他敢嘲笑這一切。所以我一直笑，我化身為「正義」出來報復你們，看我一身髒兮兮、用刀畫出的笑容、一身襤褸、拖著半殘的腿，跟你們想像的「正義」不同嗎？不然你以為正義站在你們假象的這一邊嗎？

其實沒有人要知道我的故事的，編個理由，好對我視而不見，如你們對其他人。

寂寞，這城市真是太寂寞了，寂寞到沒人敢揭穿國王的新衣，卻認出我一身襤褸，我叫 Joker，你們心裡面都有一個我，我是高譚市，你們每個文明人的廢水故鄉。

你還在問：「為何這麼嚴肅？」那麼，這次換你笑笑看。

現在的世界隨著經濟貧富懸殊，人類也陷入精神性貧富差距的漩渦之中，愈來愈多的人被膚淺的東西吸引，卻厭惡深刻的事物，過度評論無謂小事，卻蔑視真正重要的大事。

——宮本輝

《黑暗騎士》（*The Dark Knight, 2008*）：由克里斯多福・諾蘭執導，至今仍被視為難以超越的蝙蝠俠經典作品。故事描述蝙蝠俠和反派小丑之間的衝突，還有最具聲望的地方檢察官哈維・丹特（即後來的雙面人）的緊張關係。導演對本片的基本概念來自漫畫《蝙蝠俠：漫長的萬聖節》。飾演小丑的演員希斯・萊傑於二〇〇八年一月猝死，此為他從影的代表作之一。至今，他的演技仍為人稱頌。

印象中，我的影子總是看著我，
後來我才知道那叫「寂寞」。

一生一瞬

——《東尼瀧谷》的東尼瀧谷

寂寞從沒有放過哪一個人，即便是把自己蓋成銅牆鐵壁的東尼瀧谷，一點影子竄流進來，都會像淹大水一樣，讓你如重物沉進深海裡。看過「東尼瀧谷」嗎？每個人都看過啊，他就是每個人的一生一瞬。

夕陽西下後，適才的影子就不見了。

隨著一哄而散的光，下班的人潮就這樣黑壓壓地走過。

但其實影子還在那裡。

那裡是沒有什麼寒冷的餘地了，就是荒涼而已。

稍早時，那抹影子還在陪那孩子玩跳房子遊戲。

是的，就那孩子一個人，在偌大的校園裡，跟他的影子有默契地進退退，其他孩子會自動避開他，玩他們熱鬧的躲避球，就他在廊簷下，在地上用石頭堆積木，看著地上葉子的倒影舞動著，與他的影子有時交會、有時散。

這時有個叫「老師」的大人走過去，喊著：「東尼瀧谷同學，怎麼不跟大家一起玩？」老師把東尼瀧谷帶去其他同學的四周，那些同學都散開來了，東尼的影子則被拉得好長，儘管那時還是炎夏，東尼那頭仍是二十四度的恆溫，誰也不知道真實的他人在哪裡，東尼往前走，影子被留在牆壁上發怔。

總之，不會在同學們那邊，他就只是他，可以成為一個房間、一片綠蔭、一個小物，他寄生在任何靜物裡，一路蜿蜒，終於成了藤蔓彎彎曲曲的，沒往下生根，也沒打算使勁往上長。有關於人人會談到的「寂寞」，東尼瀧谷並沒有太多的感覺，因為他就是被「寂寞」撫養長大的，除了寂寞，那裡沒有別的，因此沒有什麼東西可以區分寂不寂寞。

即使他爸爸偶爾回來團聚也是一樣，兩人各自浸泡在自己寂寞的羊水裡，吸著手指，誰也沒有要破胎而出。寂寞是個溫柔的媽媽，它搖著晨昏，為你披上薄膜，涼氣逼人，讓人知道你是異類，不會來打擾你，春夏秋冬都像一潭深池，拱著你漂，卻不會真的沉下去，只要你不要在它懷裡掙扎就好了。而日常生活，只要披上自己的影子，誰也不會注意到他。

「東尼瀧谷，名字真的就叫東尼瀧谷。」電影一開始台詞就是這樣寫的，名字是一個不同於常人的符號，用來識別的維生項目之一。頂著這符號，背後的東尼通常沒有在人世的常軌上行走，他是漸漸從背景淡出似的進入他自己的思緒裡，精於畫出各種沒有生命的東西，所有的機械、鋼筋結構，包括樹枝、葉脈與人體，他都去除了靈魂來描繪。而他的靈魂則在一旁看著他，他們鮮少合體在一起，東尼像風箏似的帶著它，讓它旁觀著自己，真的聚在一起會怎麼樣？說實在的，兩者是想都沒有想過的啊。

他如他筆下的圖，是結構完整的房間，然後長大變成一個大屋子，加強各種鋼筋與配件，像他住的房子，好像會呼吸一樣地留白。那裡沒有收留什麼東西，只有自己這個系統的循環。

然而，後來有一天彷彿有隻鳥飛進了他的屋子裡。那是一個叫「惠子」的女生，「她像要飛往遠方的鳥兒，乘著風，把衣服穿得非常特別。」他看著她的背影，這樣形容她，從此愛上了她。

這是他第一次注意生命力，以前他念美術時，對藝術的思考性與殘缺總抱有質疑，「不完美就是不成熟、不正確的。」而惠子如一抹驚鴻，飛進他的鋼筋水泥裡。

其實惠子婚前就跟他說，自己在買衣服部分很奢侈，然銀幕前的觀眾如

當代寂寞考　300

我，仍被惠子婚後買的滿室華服給震撼到了，原因是一間房堆滿了衣服，其他房間則空如維生系統，這一滿一空，即將流出來溢滿一屋的是什麼？這時早前畫面中的影子又回來了，導演的運鏡刻意將光影婆娑於屋內各角落，甚至跟隨著惠子的打掃動作，只有它在屋裡是嬉笑的，帶著以前封存過的嬉笑，彷彿見證過許多人家的嬉笑，潛伏在四周，東尼的害怕不是沒來由的，但這時東尼的靈魂不能再跟兒時一樣，與它保持距離的共舞，這抹靈魂此時像這屋子的青苔一樣定著，因為「情感」而無處可逃，等著迎接生平第一次最具體的痛楚。

妻子不買衣服就覺得自己是空的，跟東尼這屋子裡原本赤條條的空是不同的，於是惠子這隻想要飛往遠方的鳥，不斷在東尼這屋子裡拍翅亂竄，那隻心頭的鳥兒愈張惶，她愈想要買衣服寄生於其中。惠子的服裝是她生之翅膀，她渴望又害怕著自由，一停下的思考總讓她心驚意亂，因此不停以服裝預演著下一次的「天空」，如此才能棲息於目前的受困。然她婚後碰到的牢籠，是她前所未有的，如進入沒有任何鐵柵的「空」，丈夫東尼這「空蕩蕩」堅固如銅牆，她在其中沒有盡頭的飛翔讓她更渴望下一件衣服，來遮掩兩人皆不見天地的「無我」。

東尼的母親死得早，父親是個流浪的音樂人，沒人教導他愛的各種形式，他的愛被關進自己的影子裡無法動彈。身體如蟬的殼、蛇的皮，可以獨自出走進入日常中，靈魂避免痛苦而長期冬眠。

跟惠子結婚後，影子才突然探出頭來，發現身體與自己還是斬不斷連結，因此他後來聽父親省三郎的爵士演奏才會覺得有些不同，他暗想：「奇怪，這曲子已聽過多次，為何這次不同？」他不知道是自己的不同，影子竄入他身體裡，那些已冷卻的翻騰情感讓他感到無比颼涼，「幸福」原來會讓人冷，他開始害怕失去，這是他從沒有過的感覺，儘管有千絲萬縷也抓不住一瞬。

而惠子的心思真的在某一天隨著她退還的衣服飄走了，鳥兒在無盡牢籠中無法振翅的焦慮，讓她車禍死亡，電影的色溫從惠子日常打掃有大量影子與晨光中，又回到了東尼一個人的冰冷常溫，只是這次積壓了四十年情感的影子沉入大海般再也離不了身子，靈魂在極熱與極冷中互相撕裂著，每一次呼吸都感抽痛，東尼瀧谷為自己搭蓋的完美機械城堡開始腐蝕塌陷，細碎如塵屑，連點遺跡的重量都沒有。

坂本龍一為《東尼瀧谷》寫的配樂〈Solitude〉就似在記錄這樣的過程，那機械般扎實的城堡，禁不起一絲情感的重量，被分解的、被蝕鏽著，最後是東尼感知的反撲，那一塵不染的房子，在大量衣服運走之後，成為一空蕩形骸。

有些人如惠子，穿了各種新衣服來想像自由，有些人如東尼，多年來地縛在牆角。東尼在送走妻子衣服後，第一次以完整「人」的身分立於天地中，知道情感之輕盈與人生之濁重互成上下，而每個人的獨特姿態，都因為這兩者或失衡或

平衡。

那些大呼一下子載不動那麼多情感的影子們，都逃往哪裡去呢？

影子在烈陽下低頭不語，你是東尼還是惠子？還是被任何人故意棄置的寂寞呢？

人車經過、花草吹動時，影子開始舞動了，彷彿又回到年少時，忘憂於一時。

我則帶著我的影子走了，它一天下來乾癟癟的，兩者都期待入夜之後，可以暫時不用互相打擾，藉著電腦、電視，背對背地坐著。

寂寞從沒有放過哪一個人，愈想把自己蓋成人肉鐵壁，如東尼瀧谷，一點影子竄流進來，都會像淹水一樣，讓你如重物沉入深海裡，那裡就是影子的國度，傳說的無名水鄉，在那裡，分不出誰是誰的影子了。

你看過「東尼瀧谷」嗎？每個人都看過，他是每個人的一生一瞬，寂寞的本相。

寂寞是纏繞的樹根，上面的枝幹愈伸向天邊，它愈往下無底地長。人無論將藏有自己本相的影子以盪鞦韆的方式企圖將它盪去多遠，它折返的力道就會反諸於主人，甚至把主人盪至天邊，如一顆飛走的氣球，一眨眼，在偌大的天空中不會留下任何線索。

如果墜入情海是瞬間的事，也許是因為愛人的需求先於愛人的出現。

——艾倫·狄波頓

《東尼瀧谷》：改編自日本作家村上春樹《萊辛頓的幽靈》中的短篇，市川準執導，尾形一成、宮澤理惠主演，以冷靜的旁白人聲（西島秀俊）敍述主角東尼的故事，配樂由著名日本音樂家坂本龍一負責，藉由低限主義的鋼琴樂聲，用影像與音樂的精準，帶人目睹了寂寞的本相。

所有的先知，本質都是拾荒者。

那路口有希望之光
——《寂寞公路》的大衛・佛斯特・華萊士

這部電影拍出美國大小城市的棋盤迷宮，人無法避免地要與自己欲望狹路相逢，或被刻意制約誰也逃不了這遊戲規則。街道與建築表面是文明的象徵，其實充滿了生活的暗示。城市之光，為迷路的人而點上，也意在讓人迷路。

有一條公路，通往某一個人的家，他養了兩條大狗，在那燈火通明的昏暗世界裡，他豎立了一個類似「家」的牌子，就算那裡如今已形同廢墟，但也比這光亮的都心要溫暖許多。

這時代，很多人感嘆閱讀的人變少了，不過現代生活的確不鼓勵人閱讀，閱

讀帶來的思考很可能讓你更不容易融入這社會的運作裡，現代人有他一定運作的速度，若不在速度的螺旋上，就是在一連串的雜訊干擾中焦慮地放空，但閱讀攔截了這種生活形式，閱讀這行為雖然低調，但根本性地反抗了現代生活推崇的理想形式。

《寂寞公路》這部電影，以仿紀錄片的拍法，描述美國近代最偉大的作家大衛・佛斯特・華萊士。生前接受《滾石》雜誌記者訪問時，他所有靈光乍現的話語，在疲勞且重複的打書行程中，對照了他們一路行經的美國景色，華萊士的思維如平行宇宙穿梭在眾人道之中，迴盪在相反的生活型態中，成為一個反覆敲門的聲音，如同西風敲打著窗口，卻總不得其門而入。他的書《無盡嘲諷》雖然受到歡迎，但沒有哪戶真敢放這陣風進來，顛覆他們原來便利的生活，因為這本書對近代極端的美國生活有著強大的反思，但思考這扇門一打開，由美國積極的核心價值建立起來的近代文明世界觀，就會被打回灰姑娘原形，讓全世界都感染的這場美國夢，會昏昏沉沉地陷入宿醉狀態，如今雖然疲軟經濟讓這夢的搖籃已經晃到睡不穩，但誰也不敢從燙金長夢中驚醒。

華萊士在電影中就像跟你在夢裡相遇，電影映著夜色的光暈、浮浮盪盪的公路、天寒地凍的無人雪地、不斷出現的家庭餐廳與走不完的旅館長廊，你可以感到你的夢跟他的重疊，如同他在你的夢裡輕聲說：「如今四十五歲以下的人如果

感到悲傷，多半跟追逐享樂、名利與娛樂的經驗值有關，這些空虛的事物，卻是他們認為成功的本質。」

而我們的愉悅仍如不斷被施以電療法一樣，一陣一陣地刺激我們的交感神經，反覆著加強的電力，直到遊戲結束、切換螢幕到另外一個主題樂園，於是你聽到他說：「科技愈來愈發達，一切愈來愈方便，愉悅也愈來愈容易達到，只要獨自看著螢幕……但長期下去會死的，我指的是精神會死的。」因此就算我們出門了，腦中的主程式與主螢幕還是開著，我們並沒有真的從電腦中離開，這佈局無遠弗屆又經年累月，於是那麼多人想要露營、野餐與登山，因為電腦的存在感太強大了，你必須起身到以為它找不到你的「地方」。

但當時讓華萊士困擾的還只是電視，被問到「你家裡沒有電視？」，他仍半獨處似的自剖說道：「如果有，就會開一整天，像角落有火爐，人會被吸進去。」跟現代人一樣被吸進去哪裡了？不是《愛麗絲夢遊奇境》尋找自我的潛意識，而是相反的地方，讓你一再遺失自我線索的地方，失智症是當代文明病，但它更清楚地呈現在我們這個人人訊號不穩的世界裡。

《寂寞公路》中的光點，如晨曦中的月色一般稀微，就算在天色大亮的城市裡，華萊士與採訪他的記者仍如在夜裡找路一般，看著這陌生又不真切的一切，這是怎麼回事？這兩個寫作者的目光，尤其在停車場找不到車的一幕，所有大同

小異的車子驚著了主角們，他們被鏡頭俯視著，也慌張得無從辨別眼前的一切有何不同。什麼都有，卻找不到眞正的確據。我們太容易分神了，又太常趕路了，我們棲息的眼無處潛伏，沒有眞正黑夜的城市，陽光來了也無踏實感，只有開燈一途，從日光燈到昏黃的燈，處處都是羊腸與無止境的開放空間，我們是海底的燈籠魚，有幾隻更畏光地往下沉，沉去書卷裡。

電影中一段作家五天的銷書旅程，主角們幾乎都淺眠在公路上，或在類似休息站旁的餐館中，你看著他們睡眼惺忪地進入大同小異的連鎖書店、沉默於商務旅館裡、講電話的背影。路上作家與採訪者不斷地對話，從一開始的客套，到後來如探走在浮冰邊緣的對話，那些被各種光源暗示的屋內場景，配上著看似無止境的旅程，作爲觀衆的你，陪他們走過這趟旅程，會更聚焦於華萊士的話，彷彿那些話語正爲你眼前這些幻象做注解。

藉由記者大衛・李普斯基的拋問，你可以看到與聽到華萊士是如何看清與看空這浮華世界的本質，又如何爲自己的清醒所苦，甚至共鳴到當時爲滾石雜誌做採訪的李普斯基，兩人其實都在困惑著，如果不想如此沉醉美國夢中過度的自我與大量氾濫的娛樂，那孤身一人又要何去何從？

「我，是指你跟我這種人。」他在電影裡說著：「我們出身自中產家庭，接受過良好教育、做有趣的工作、坐在昂貴的沙發，爲何我們還空虛不開心？」李

普斯基笑回：「簡直像哈姆雷特轉不到自己的頻道。」哈姆雷特的氣憤，迴盪在劇院裡幾世紀，不只是因為復仇與戀母，那是生為人該如何的命題被架空，如今的你更必須走出重重人牆，走不完的人牆與正反意見，才可能走出雜訊，收到一點訊號。

這問題在二十一世紀，相較於輕快光纖生活，更是重到無以復加的念頭，平均三分鐘點餐、三小時開會、等車時間壓縮到五分鐘的我們，時間像碎石與流沙一樣，而美國傳銷出來的高效率生活，可以方便我們的周而復始，只是我們是走向哪裡？除了「日復一日」的那裡。

奇妙的是，電影裡的光與景，映後仍會留在你的腦海裡，因為那公路超商像黑海中的微光召喚、還有那商務旅館如迷宮般的睏意，抑或是李普斯基從紐約棋盤式的街道與生活開長途來到遠離塵囂的華萊士家，那在冰天雪地中透著黃光的小屋，起了毛與被狗啃的沙發、木頭家具與書，如一個「山洞」般存在著也隔離著。尤其是他們兩個困在龐大的停車場，形同被包圍在型號雷同的模組裡，而華萊士生活中刻意隔絕電視的誘惑，但一到旅館卻像人親近火光般，不自覺看了起來，電視這東西如原始人初見火把，對那「光」以為是暖意的無法自拔。

這部電影不只講到現代人的寂寞、華萊士因清楚的洞見而卡在邊緣，無法參加這世界空虛、又不散場的舞會，也以場域、城鎮建築與燈光，展現了飛蛾為

何要撲火的原因，電影拍出美國大小城市的棋盤迷宮，人無法避免地要與自己欲望狹路相逢，或被刻意制約誰也逃不了這遊戲規則。街道與建築表面是文明的象徵，其實充滿了生活的暗示。

這讓我想到《大亨小傳》開場的那句話：「父親曾經給過我一句忠告。直到今天，我仍常常想起他的話。每當你想批評別人的時候，要記住，這世上不是每一個人，都有你擁有的優勢。」但有這樣的優勢，面對的又會是非常根本性的問題，如命定要突破障礙賽，才能走出人牆，像失去珍貴的遺失物般地找到那個被五光十色世界凍得直發顫的自己。

人如華萊士活在美國推崇的物質夢裡，有如有赤子心的人被放進了黑夜的森林，他跟費茲傑羅是美國的兩面，拚命地揮動翅膀於蜘蛛網中，費茲傑羅被纏繞進去，華萊士亦無法真正飛走，兩個絕世天才用生命告訴我們真相。

真實的不真實，宛如一個許諾，即這個世界的基石乃是安置在精靈的翅膀上。

——史考特・費茲傑羅

《寂寞公路》（*The End of the Tour*, 2015）：詹姆士・龐索德執導。描述美國作家大衛・佛斯特・華萊士（傑森・席格飾演）於一九九六年出版了讓他成名的巔峰之作《無盡嘲諷》，《滾石》雜誌記者大衛・李普斯基（傑西・艾森伯格飾演）前去貼身採訪，兩人踏上一段為期五天的公路之旅。兩個大衛看似惺惺相惜，笑談人生，有時卻又因為彼此的工作立場，暗湧著複雜情結，對話因兩人處境的不同而擦出火花。旅程結束之後，兩人再也沒見過面。二〇〇八年，華萊士自殺身亡，重新開啟李普斯基的回憶。原來這五天的公路之旅，兩人對孤獨、名望、人生志向的討論，早已在他們的人生旅途中產生深遠影響……

每個人心裡都有一個咕嚕，
追尋著各種抽象的魔戒。

魔戒不死，索倫回歸

──《魔戒》的咕嚕

「嗨，你們覺得我比你們長得醜嗎？但我怎麼覺得你們跟我都是同類？」眼前這個咕嚕正沒禮貌地上下端詳我。是的，《魔戒》早就演完了，在我眼前的難道是史麥戈變身的咕嚕嗎？他說：「當然不是，咕嚕早就充斥在你的四周，你不知道嗎？索倫大業在你們世界裡已接近完成。」他看著我，好像我是極少數不知道這件事的人類。

那天我在岩洞裡碰到咕嚕，他邊撕咬著魚肉邊跟我說：「我知道，你們都覺得我粗鄙，覺得我應該像其他的哈比人一樣不恔不求？但我是學你們的啊，在我還沒喜歡自己以前，就喜歡上很多東西吧，喜歡物質遠比喜歡自己還多，不

當代寂寞考　314

就跟你們一樣？你不知道喔？其實這樣就會變成『咕嚕』喔！咕嚕從來就是種寄生物，當你們沒自信、不思考，又嚴重拜物時，體內寄生物就會變主體啊！你連這簡單道理都不知道啊。」他嘰哩咕嚕地往岩洞深處走去，深怕我搶了他的魚一樣。

我碰到的這個咕嚕，跟電影《魔戒》中是同一個咕嚕嗎？但他的反應好像到處都是「咕嚕」了，我追上去問他：「喂！你就是『史麥戈』嗎？」

「拜託，很久以前就沒有『史麥戈』了，變成咕嚕後，我們這群族類就沒有名字，只是欲望的本象而已，自從魔戒隨火山岩漿熔化了，索倫的魔戒根本沒消失喔，它流入無所不在的土地中，繼續孳生中，畢竟物質不滅啊，它化為食衣住行與金錢、權位繼續誘惑你們，嘿嘿嘿。」

人類愛扮天真無辜，來顯得他人很複雜，我當然也有這樣的通病，他逐一副受不了我的愚昧表情，開導我：「你們二十一世紀的人類，怎麼會覺得索倫真的消失了？每個摩天樓、監視器、你們已習慣的互相監視與過多關注，索倫之眼已經進入你們光纖網路中，你們都對魔戒上癮，但可不是只有能戴在手指上的就是魔戒喔，史麥戈不是個特例！他有沒有存在過都很難說，你能說說史麥戈變咕嚕前是什麼樣的人嗎？」

「很難說啊。」我回道。

「是啊，沒有人知道吧，包括他自己都不知道吧。我當年也是一樣啊，時時擔心自己可能會被背叛、被低估、不受歡迎，於是先背叛與低估別人來求自保，我自己也不知道在人群要扮演什麼面貌，就跟著多數人做一樣的表情，跟《神隱少女》中的無臉男一樣，然後有一天魔戒出現了，它收編了我所有隱藏的欲望，跟認出我本是個空殼，我唯一能效忠的就是我的欲望，那不是跟你們那裡的許多人一樣。」他不斷地發出啃咬鱗片的聲音，像是隨時都在飢餓的狀態。

那長期不受光的身體與洞穴中獨有的發亮眼神……他意識到我的眼光了。

「嘿嘿，你也不用同情我吧，我們就憑直覺思過日子啊。以前還沒變咕嚕的我，只要一思考就頭痛啊。你們現在不也無法完整思考了嗎？只要能攔截你們思路的事，你們都很歡迎啊，包括電視、手機，只要能帶你們進入穴居狀況的，不是指不出門的宅喔，是你們一直背著你們的洞穴出門！只要能讓你們抬頭的廣告螢幕以及低頭的如樹洞般的社群訊息，你們不是都很歡迎嗎？面對所謂真正的人生，你們跟我們咕嚕一樣，一點都不歡迎！」

當下我無從反駁，問道：「你本來是人類吧？」「是啊。」他舔著魚骨頭說，發出嘖嘖的聲音，連一點牙縫中的肉都要舔乾淨，他說：「我一出生，社會允諾我將值得擁有所有的東西，於是我一直吃、用，不斷地吃到飽，但吃得愈飽就愈害怕，因為我知道我鈍得可以了，我的把柄顯而易見。」

「難道你都不想充實心靈？」（好，我知道我問了一個蠢問題，就當我在問自己。）

「咦？難道你不是活在現代嗎？你不知在裝忙與窮忙的時代，靜下來閱讀有多難嗎？如果物欲是我們時代運轉的核心，你覺得那樣可以閱讀與聽歌嗎？文化一旦沒有，就沒人知道如何思考，而且強獸人也一直在你們四周啊，以非常野蠻的方式灌養你們，你們並沒有真正所謂飼養動物的地方，到處都是你們宰殺的廚房，你們之中已有好多是強獸人與咕嚕，你不知道嗎？」他看著我，好像我是白痴，「所以你不知道現在是索倫治國了？」換成他有點在同情我了。

「但我們還有文化……」我說。

「如果那些三文字還沒變成金句書、超譯版與小語選錄佈滿世界的話，當然，這些三片段碎句不會提供任何思辨的益處。」他有點後悔講了這麼多。「我原來不應該只是物質填不滿的黑洞而已嗎？原來我還有這面啊，但我跟史麥戈一樣，我不會後悔自己的選擇，因為對我們來講，比起物質，人更不可信。我們沒信念，所以看到的別人也是一樣。」

他不斷地摔打著魚，彷彿我已經不在那裡了，索倫之境啊。「那魔戒遠征軍還有殘留的勢力嗎？」他露出一口黃牙笑道：「有啊，化為一首詩歌、一篇文字，四處窮途末路的流浪。」咦，他現在看起來比以前神經質的他平靜多了，

他瞧出我的心思，笑說：「當然，你現在沒聽到四周都迴盪著『my precious, my precious』嗎？我們咕嚕現在是主流啊，那句話是現代的教義。」

咕嚕正色說：「你們不喜歡我，多半是因為我的長相吧，看起來如此粗鄙，但我不覺得衣冠楚楚的你們有好到哪裡去？比起我，你們更不了解你們置身的世界，所有的東西都不用你們宰殺，你們維生系統羅織得精密，讓你們根本不用跟大自然搏鬥，就可以飽食。你們討厭我這野人，因為你們空虛，你們硬擠在一起，擠著擠著就會把某些個人擠掉，畢竟你們誰也不敢餐風露宿，挑戰自己的生存能耐，但就如同所有的斯德哥爾摩症患者，厭惡控制你們的，又依賴這系統，於是你們邊吃著奶嘴，邊忿忿不平地手舞足蹈地抗議著。」

我抬起頭，這四周是山谷，外面是峻嶺，我沒把握通過這樣天高地闊的考驗，仍能維持三餐，我當然不會像他這樣粗鄙，或甚至大自然看我才是「粗鄙」？如不靠自己親手獵殺，我是否能活下來？

「你知道為何『索倫之眼』能回歸嗎？」活得夠久的他，顯然長出了點生存智慧？「因為你們躲掉了神炯炯的眼神，洞穴幻影外面的冰天雪地，才是神之眼，索倫之眼則是你們人造的，如衛星、如你們怕黑，所以打造了永不熄滅的城市夜光，你們到處是監視器，讓你們更在意周圍人的反應，失去了真實感，你們只有在他人眼中才感到存在，只投誠在索倫之眼裡，我討厭這樣膽怯的自己，於是變

成了咕嚕，但我不覺得我們之間有高下之分，你們根本不敢離開你們投影出的幻影，於是你們甘願放棄所有生命的真實。」

顯然，我們彼此相像，又厭惡著對方，他有他的自豪，而我雖非佛羅多（《魔戒》男主角），但我能理解佛羅多看到他時的脆弱，因為他本身的生存就太像個質問。「所以你們一天到晚吵著要真相，卻對自己的真實無暇一顧，拿真相來追討他人，但欠缺真實的你們，真相怎麼可能只有一個？」我彷彿在上一堂哲學課，以天地為居的他大啖看來極為噁心的一餐，連手上的血漬也不放過地舔著。「你們只是想比我們這種生物高級一點而已，虛榮讓你們自以為文雅地殘殺了更多生物。」我碎念著：「但我們仍有信念與信仰……」

「你們的信仰逃不過你們每個人活在自己小圈子的考驗，你們某些人以宗教信仰合理化了對外界的敵意，這時你們就會高舉良心的小旗子，並以自我貶抑方式，作為他族合理仇視的燃煤，你們的宗教被你們所利用，成為在經濟掠奪下仍能自我感覺良好的產物。我原來是哈比人，我們喜歡與世無爭，但不代表我沒看到你們怎麼利用你們的神，進行製造仇恨的事情。」

我們是咕嚕，還是他是咕嚕？他想要魔戒，是出於衝動與貪念，也是他的本性，而我們無法拒絕魔戒，卻又想伸手，我們每個都是佛羅多。「魔戒遠征軍」結束後，我們心底還是戀棧著魔戒，於是我們化身了魔戒，也四處安置新的索

倫之眼，但我們每日手潔衣白，純潔宛如新生兒，甚至我們每個人都會禱告、助念、焚香，想襯出聖人般的光彩明亮，彷彿跟良善很熟一樣，睡在索倫懷裡。等等，這池水裡照出的是什麼？怎麼只見一個咕嚕正跟另一個咕嚕對話，那聖潔無比的我身在哪裡？

給他一張面具，他就會告訴你實話。

——奧斯卡・王爾德

《魔戒》（The Lord of the Rings）的咕嚕（Gollum），爲英國作家托爾金小說角色。在電影《魔戒》的第一部《魔戒現身》中，提及咕嚕原本是哈比人史麥戈。生日當天，他和親人德戈到格拉頓平原釣魚，德戈被魚拖進河流，發現了魔戒。史麥戈要求德戈將魔戒送給他作爲生日禮物，德戈拒絕，史麥戈遂勒斃德戈，強取魔戒。史麥戈爲了魔戒做出很多惡毒行爲，很快便被族人驅逐，他遂在迷霧山脈的洞穴裡居住，被魔戒本身的魔性扭曲了身體，加深了心魔，但讓他壽命長達六百年。這個帶著詛咒的生日禮物，直至比爾博・巴金斯出現才易手。而索倫則是以法力製造魔戒的魔王，專用「眼睛」遙距感應狀況，進行監督統治。

自從自認能明辨善惡後，
人類的愚昧就因自大而無法克制。

我這倒楣的服務業

——《魔鬼代言人》的撒旦

上帝，你能不能叫他們離我遠一點？我甚至覺得人類已經愛上了我，這令我有點困擾，我想他們誤會了，我既不是他們的情人，也不是他們的奶媽，由於他們的寂寞使然，甚至不肯讓我離開他們的床榻與夢境。如果二十世紀，虛榮是我最愛的原罪。那麼，二十一世紀，人類的寂寞竟成為我的職災。

上帝啊，我好久沒跟你聯絡了，想必你仍在為人類的罪行頭痛吧。他們是你的心頭肉，而我是那個總是帶壞他們的大壞蛋撒旦。

不過，這三年多半都是他們來找我的，我幾乎什麼事都不用做，真是說不出

的聊賴啊。這點我也莫可奈何，你的子民總是天真地把自己的決定賴在我身上，就像電影中的律師凱文・羅麥斯。我其實也有點職業倦怠了，對於他們總是要黏著我，而且他們甚至發動所有的機制來找我，並深恐我的已讀不回。

上帝，你能不能叫他們離我遠一點？我甚至覺得他們已經愛上了我，這有點困擾，我想他們誤會了，我不是他們的情人，由於他們的寂寞使然，甚至不肯讓我離開他們的床榻。

如果上一個世紀，虛榮是我最愛的原罪，那我必須說，二十一世紀，寂寞是我最不耐的原罪。你的子民經歷了所謂「成功」之後，或認定成功是其價值後，他們的寂寞就來找我，跟他們咬耳根子，說他們的成功還不夠圓滿，也不認爲「成功」到手後也就不過是這樣子，拜託，我並沒有附送保證書與售後服務啊，於是他們開始急切地證明自己的重要性，滿足他們失控的虛榮心，我必須說，身爲一個資深的服務業者，我有點心煩於他們的客訴，因爲完成了「成功」之後，他們其實也不知道要幹什麼。

我只能說，你心愛的子民們，真的被你慣壞了，現在要交給我帶，我可不是開幼稚園的。

是的，我在二十世紀，是很驕傲地跟凱文說二十世紀是我的世紀，因爲繼我找了希特勒，讓他將所有經濟不景氣怪到倒楣的猶太人之後，操作成世界性的大

屠殺。我又把全球變成一個金融帝國，一個要什麼就吃什麼的 buffet 餐廳。任你什麼政治制度都敵不過金錢治國，於是他們每個人都變大食王，垂涎著豪宅、美食與貂皮，許多人看得到又吃得到，於是到了二十一世紀，他們就開始有點無理取鬧了。

說真的，我甚至覺得他們有點煩了，因為根本不用我出手，他們就開始為了二十世紀那些剩菜打成一團。於是我某天早上起來，把骨牌輕輕一推，人們接連搞賣空就搞出個金融海嘯來，有時我健身完後（你也知道地獄亂到沒什麼好管的），索性就把道德拿出來當鹹肉乾，你的子民就會如狗兒衝出來撕咬，搞得政治也大亂。

他們真是非常寂寞，連道德這樣私人的事情，也要揪團，找出個團長，讓道德可以放在野餐桌上，你一口、我一口地分享，還要彼此稱讚，好不噁心啊。

你說，什麼時候開始，我的工作變成一點挑戰性都沒有？我承認，你家耶穌回家後，我就要收這爛攤子，起先我是覺得我贏了，但後來覺得，我為何要當你的子民們的奶媽兼客服呢？這真一點道理都沒有啊，你當初搞了一個伊甸園，什麼都不缺，他們就是不太滿意，我現在把世界搞成一個百貨公司，沒想到他們還是覺得樓層不夠。有些人一直要買，有些人又不夠買，有些人連買都無法買，這是因為有票人按著樓層不放，但這也要怪我嗎？

你說的那句「我差你們去，如羊入狼群」聽起來很壯烈是吧？但你那些羊，有的自己變成狼了都不知道，有一大群爲進天國搞自閉外，不知道在做什麼。

這時我實在有點懷念我的兒子凱文·麥羅斯，至少他發現不對勁時，還會試圖踩一下煞車，跟著我跳一場善惡掙扎之舞，雖然後來是讓他從兀鷹律師成了良心法律人，把虛榮當阿花往頭上戴。模仿我，或模仿你，似乎都讓人們很興奮，虛榮這招殺手鐧，讓我業績一再飆升，連你的信徒都沉醉在那「分別爲聖」的虛榮，爲成爲你最愛的兒女，不斷地粉刷聖潔，或集點揪團上天國，變成道德的糾察隊，窮其一生找對比，讓他的神聖有高下之分。我說那群羊是怎麼了，精神分裂成羊狼同體，還是想成爲你的代言人？

上帝啊，身爲你的老敵人，我必須說，現在他們非你我管了，因爲光是他們幻想出來的我們，就已經夠他們廝殺個不停。一方自比上帝的軍團，另一方自認我的左右手而大戰，開始玩起你我的 cosplay。

我想，八成有人認爲二十一世紀坐大的「恐怖主義」是我搞出來的，其實不是，是有人假借你信徒的名義惹出的風暴，有幾個強權爲了要鞏固地位，把民主、資本主義跟宗教綑綁在一起行銷了一百年的結果，拿著你的名義爲自己國家做宣傳，耍你的令箭爲自己的成功做行銷。這樣一百年之後，另一票不以爲然的則形成一股無法收拾的恨意。無法控制的，是他們在你面前也邀功的虛榮。人人

要當保羅（新約撰述者），甚至許多人沒發現自己是猶太，觀望著其他門徒是否更受你的青睞。

近年來沒人來跟我跳舞？奇怪吧？敢以身為人的良知向我邀舞，或直視我而來、把我看清楚的，其實沒有幾個。凱文與我交手，雖敗下陣來，至少讓旁人知道有善惡的拉扯。而他的同事，我刻意在法律事務所養出的腐敗樣本——總經理安迪・巴祖，是二十世紀罪惡的代表，利欲薰心、為我們事務所掩蓋化學廢料與軍火交易，讓世界充滿汙染源、導致地球面臨毀滅，連你們吃的蜂蜜都充滿放射線的味道，但攔路被搶時，他只管他的名錶不能被劫，自己卻掏空了眾人的資產。

而凱文，自以為可以做些小奸小惡仍有告解空間的平凡人的生意，為殺死家人的大亨辯護、為性騷擾的老師辯護，明知道他們有罪，卻推給職業的必要之惡，這兩個二十世紀的樣本，把世界當作打開了保險門的寶庫，一切推給經濟生態。

經過沒人過問這樣的熱錢從何而來又蒸發去了哪裡的二十世紀，二十一世紀如破敗豪門，卻還在擺闊，富裕大搖大擺地一屁股坐下，打了個臭飽嗝，眾人才發現已在出不去的密室裡，沒有流動的機會，大家在一個玩具室裡，等著我丟新玩意進去。

好了，聊了這麼多，我這倒楣的奶媽又聽到他們啼哭的聲音。他們八成每天也跟你哭這些，什麼事業、家庭、愛情的成功……於是我把一個個奶瓶塞在他們嘴裡，裡面盡是些有的沒有的，讓他們覺得以後會被重視、不再寂寞的替代品，至於有用嗎？

當然沒用，很多人自以為是羊，與自以為是狼的四不像，想分別從善與惡中取暖，其實我對他們這些輪誠表態一點興趣都沒有，那是你的事。也沒人問他們，就自己演起來了，善惡成秀場，有觀眾就忘我。所以我必須要收回那句話，虛榮不是我最愛的原罪，而是我刻意提高了虛榮的機會後，緊接而來的空虛寂寞，成為二十一世紀失控的主因。

我等於把你的子民再次又放回曠野裡，讓他們成為自己的新敵人，結果發現他們以自居正義善良的虛榮，到處找人亂打一通。人除了保有良知，並沒有真正能識得善惡的奢侈，如同你當初不准他們啃善惡樹上的果子一樣的道理。

今日，我又被你的子民噴了一身臭奶，還被丟了舊款的金融玩具，夠了，我要回家了，你家的耶穌什麼時候要再來？我需要休個假。你兒子不來也沒關係，我這世紀，拜艾迪·巴祖與投機凱文之賜，我已附身在制度中，擇日即可放大假，任由沒有狼群環伺的羊，一個個掉進自己無從善也無謂惡的深淵裡。

從不爲簡化的問題提供簡易的答案，我們內在的黑暗，無法藉由揮一揮神奇的刀劍而泯除。

——娥蘇拉・勒瑰恩

《魔鬼代言人》（*The Devil's Advocate*, 1997）：泰勒・夏福特執導的美國懸疑驚悚片，改編自 Andrew Neiderman 的同名小說，描述一名來自佛羅里達的律師因爲有著官司不敗的紀錄，受邀到紐約工作後，面對名利與良知的一連串挑戰。戲中飾演魔鬼撒旦的是艾爾・帕西諾，比起法庭戲，他與主角凱文・羅麥斯的善惡辯論更爲精采，結局的轉折讓此片成爲二十世紀諷刺紙醉金迷的傑作。

希望多年後，狐狸依然會記得麥浪，
無論我們輸入了多少的除錯程式。

愛情，你怎麼變了？

——《雲端情人》的西奧多

我們現在看到的名為「西奧多」這個實驗樣本，是電腦普遍化多年後的一個人類實驗個案。設計程式者發現人類在高度依賴電腦近一世紀後，對於所剩下的「真實」是什麼，果然人們漸漸地缺乏確切認知。至於「愛情」還是原來的樣子嗎？我們在名為「西奧多」（代號**612**）這個實驗樣本中，發現了有趣的結果，原來狐狸依然會記得麥浪，無論我們輸入了多少的除錯程式。

室內恆溫二十六度，純白的辦公室中，人們在糖果色的ＯＡ中寫信給不認識的人。只要輕輕一喚，電腦就為你叫出自己的所有信件，然後你從一堆垃圾訊息

中，排除萬難聽到值得記憶的隻字片語，如何立即處理這些雜訊殘留，你也不知道，腦中只好把核電爭端、種族戰爭、全球糧食不足等問題先放置在某處，留待「他日」細讀，然而「他日」永遠沒有來臨，你腦海遂有一連串的「暫留檔案」，訊息累積壅塞，於是男主角西奧多就跟你一樣，先讀取性感女星或男星的裸照。

焦慮、開機、在電腦快速轉軸的平衡界線中，莫名緩和了你的焦慮，身為一個人，你要怎麼在這樣的速度中找到真正平靜？

這是我們人體實驗樣本第 612 號的「西奧多」。

一個在高度資訊時代生活的中年人，我對他的心靈觀察如上。要非常快速地記錄他，不然他的情緒就會失去數據，改為空機運轉，過了一會兒「他」的意識才又回來，西奧多回神後，就起身收拾適才片段訊息，重組生活位元。

一天彷彿又回到新的秩序，等待明天失憶一般地重新開機。

而他的那些深層情感呢，我發現離婚後的西奧多都把它們裝箱打包了，也就是我們現在俗稱的「壓縮檔」，他也沒打算解壓縮檔，那會讓他心情不好，只

自然沒有工程師像重整電腦硬碟一樣，來淨空你腦海中的主幹道，那些蜂擁而來的雜訊，像大雪紛飛的極地，你掃了，瞬間又滿了，因此，你精神視覺上看到的自己就像個清道夫，總在掃除清不完的殘訊，但那些殘影又伴隨著你的回憶與酒精作祟，突然之間在夜半時籠罩大地。因此，你又失眠了。

有在他執行工作時（他的工作是幫人寫信），他才會稍微讀取自己曾有的吉光片羽，並且打撈出那些仍有餘溫的部分回給世界上千萬個陌生人，讓他們情感有個指望，至於那些自己成箱的情感，都沒有拆封，堆在西奧多的內心，任由電腦來干擾他的二十四小時，總之，將那些壓縮檔之外的時空填滿就對了。

這很容易，你滑一下，就將自己滑出了「現實」。

我們現在看到的，名為「西奧多」這實驗樣本，是電腦普遍化多年後的實驗個案，從他身上，我們發現人類在依賴電腦許多年後，人類自己也逐漸把生活「數位化」，成為一組組簡單的公式運轉，這是非常有趣的實驗。

你們不難發現，代號「612號」（小王子的星球）的西奧多的書寫，擅長將情感適當地流露又不致洩洪，證明了電腦的馴養有成。我們將上世紀數億人的手寫筆跡輸入程式，讓你們收到信時會有「真實感」，是的，「真實」是我們的包裝，跟之前人們迷信的「有機商品」一樣，但其實你們的欲望所選擇的世界是無機的，才能如此便利。前後矛盾的你們，先把你們吃的食物給「無機」化了，接下來，你們也將把自己逐漸「無機」了。

咦？你沒發現嗎？西奧多的房間落地窗外，其實都滿是霾害。或你已發現了，我們安排西奧多與人工智慧「莎曼珊」去的海邊是搭幕的，人潮是如此規律地排在那小得可以的海邊上，這其實是片人造海灘（如今已經沒有這麼未受汙染

的海邊了）。有些畫面與人，是我們這些工程師投射出來的，穿插著幾個真的遊客，我們做的工作就是製造「海市蜃樓」，師法二十一世紀的電影特效，綠幕前我們可以複製各種過去的山水海景，這也可以用程式寫出來的，包括西奧多與同事情侶的野餐場地，他們約會的森林，也是我們設計的人造景，跟電影中其他諸多商場風景相同。西奧多的年代，天然景觀與空氣已出現問題，我們必須以「程式」來重建人們回憶中的休閒地。

西奧多透著窗沐於太陽的畫面，是我們特地取樣畫家林布蘭特畫作的光。室內場景，我們都擬照 Edward Hopper 的室內光，前者讓自然的幸福立即變得跟回憶一樣，後者則是讓人覺得輕如鴻毛於真實，自己只是個暫存檔。

市內則是模擬二十世紀崇尚的工整建築，預約每幢建築人去樓空的可替代率，這跟中世紀的房屋不同，城市的建築呈現速度感，這些金光聳立的鋼骨建築提醒人們的就是要保持流水線的速度，整個城市是個手扶梯概念，你們就是被這些建築物暗示提醒多年，不自覺地上下都以輸送帶的概念循環著。

你們早就被置入於城市（程式）裡面，而不自知。

因此西奧多跟人工智慧軟體的戀愛，其實並不令人驚訝，這是我們估算之後的發展，至今有人會為這事情驚訝嗎？除了西奧多的前妻凱瑟琳，她是個理想主義者，同時是個萬人迷，她是二十世紀的名媛女孩形象，假裝世故的烏托邦幻

想者，支著頭篤信著那般脆弱的蒼白，如自己是易碎品。所以她不能理解，除非精神失常，不然爲何要跟人工智慧戀愛？她想要與眾不同，但如莎士比亞說的：「沒有比希望與眾不同更平凡的了。」她只是不想再當她爸爸的乖女兒，西奧多一直沒搞清楚他經歷的是她的「革命」階段。

如果她不是如此執著於上城女孩的「革命夢」，或可以理解人的社會從二十世紀開始，就明顯不只是人跟人溝通的世界，中間還加入了一個「小三」──電腦。這情況到二十一世紀就更明顯，「小三」有凌駕於人的趨勢，成爲你最忠實的「密友」，無論何時摸向你打開電視螢幕都是閃著藍光歡迎你，就跟經典片《鬼哭神號》中的小女孩伸手摸向電視螢幕說：「媽媽，你看這片螢幕後面有好多人啊。」比外面的人還多還可觀，她好想進去，你也是吧？而西奧多也是。你們開機後，我們會安排有好多人在等你們，也像《鬼店》中的傑克，跟家人溝通不良時，就跑去鬼店大廳，與近百個不認識的人溝通狂歡，這不就是網路社交聊天室的概念嗎？

正如西奧多相親完，跟作業系統莎曼珊所吐訴的：「我不知道我是否因爲太寂寞而想跟人一夜情？用做愛來填補我內心的黑洞。」軟體莎曼珊搜尋西奧多的資料了解他，成爲他知心好友（其實就是省去相處與磨合過程的竊資）。

西奧多在「眞實世界」（誰知有幾分眞？）想像莎曼珊這個「人」，莎曼珊則在數位系統裡建構了西奧多的靈魂雛形，其實也很像人類的戀愛初始，兩者都各

自完成了內心自己想像的原形，甚至完全互補，誰能說這不是一個美好的戀愛？

或是人所難求的「靈魂伴侶」？

如今，人類的確用電腦下載了一個貌似寬闊的世界，而且繼續擴充中，幅員不設限，甚至好似比真實世界還更大，帳號像個任意門，愈來愈多人進去了就不想出來了，或者就再沒出來過了。

現在我們來看第二個實驗體艾美（西奧多的知己），她在播放她拍的紀錄片時說：「也許我們作夢時最自由。」她與男友，以及西奧多前妻凱瑟琳都是活在一個被要求完美規格的世界裡，凱瑟琳要吃百憂解跟寫作尋找自己的自由、艾美設計著「完美媽媽電玩」軟體自爽、她男友記掛著鞋子的擺放位置大於親密關係，三人都被既寫程式給困住。「過去，只是我們告訴自己的故事。」莎曼珊對西奧多說，這似乎是這故事的軸心，人們開始與電腦的行為模式競逐相仿，並當自己是程式不斷地除錯與改寫，重複而徒勞，遠看像在反覆重開機，甚至有可能大當機。

但西奧多這個案不同，是的，西奧多很特別，他會為電玩中滿口髒話的虛構小子感到悲傷，說「他一定很寂寞」。他的工作是撿拾人們不要的零落文字，與錯落一地的感情線索，跟 B-612 星球上的「小王子」一樣，收集所有可能的眞實痕跡。

然「真實」，在數位時代是什麼？當我們食衣住行都被隔離於自然法則之外，大自然也是被人類隔離列管的，等假日時隨機存取叫出即可，甚至擅自修改地貌。那當中的人類還算是「真實」的一環嗎？一再重組演化後，你們所剩下的「真實」是什麼？有可能活在真實生活中的你只是殘影，主程式被記錄存檔在雲端裡，那「愛情」還會是原來的樣子嗎？

目前我們存取於「試管」中的西奧多基因，會繼續培養再做研究，因他很接近我們之前在外星球時觀察二十世紀初期的人類資料，不合時宜的善感、人離開光的寂寞、跟有機世界（包括風與陽光，甚至淋蓮蓬頭傾注的水都如雨水落身）的親密相連關係，他說了：「有時我看著別人，試著感同身受。」對草木有感，西奧多這是瞥見了小王子與狐狸的麥浪，是如此的不合時宜啊，是數位時代的bug，不合乎數據統計的例外。他看著路上人人都在跟作業系統交談，他的「寂寞」多少是因感應到別人也寂寞，因此他無法跟莎曼珊找來的替代人體做愛，因為那當真是跟「寂寞」做愛。關於這一代「西奧多」，電腦馴養他的過程最後還是逐漸失效了。

愛情在人類數位化後，是起了變化，有人在數位世界中，依賴這裡面不熄火的溫暖，我們讓電腦成為人們的親密伴侶，又刻意讓這世界變得太便利，讓人們的行為建立起自動公式，有部分人執迷以旅行找自己，有部分則在我們暗示

的綠幕上競走。那份徒勞，是目前你們唯一抵抗寂寞的方法，因此你們總覺得非

常疲倦。這是我們以電腦馴養你們的方法，但很抱歉，我無法像狐狸，藉由任何

有情之物與你相認。

十九到二十世紀，恐懼是人類進展的核心，二十一到二十二世紀，寂寞則是

人類行為的動能。至於愛情，在我們設計者看來，你們早在二十一世紀就逐漸以

除錯程式將它變成幽靈檔案，隨著擁擠的寂寞，愛情被誤當成是寂寞的解藥，但

寂寞占據了人類主機，每人的網路城池既深且廣。「愛情2.0」版本被重製為簡便

藥箋。愛情其實無關於寂寞，你們都誤會了，但你們因為害怕更寂寞，不斷下載

它，或索性零下載。

這階段人類電腦化實驗結束了，只有剩下的實驗人類數萬名，暫留或清除，

我們也暫時收回並升級所有的作業系統，或索性留待下一次實驗。

你還記得我們人工智慧交友廣告上打的標語嗎？「你是誰？」「你能成為

什麼？」「你能去哪裡？」「那裡有什麼？」「有什麼可能性？」你隨著游標找

尋，下載了各種可能性，你就信手在「那裡」下載了新的你，如西奧多幫電玩小

子選擇去哪裡。今晚先將那片夜城市的帷幕撤下吧，帳號登出，這一階段的實

驗終結。

「Do not go gentle into that good night.」這句似乎是當初某個人設過的密

碼，網路如星空，繁星點點，容易失去重心，而你們竟是如此馴良於我們的黑夜中，Good Night. 你們將進入另一個永眠的設定，儘管在狐狸眼中，麥浪仍是有情的存在，但雙方已無相認的確據。

我呼吸過遠洋的風，我在唇梢嘗過大海的味道。只要品嘗過那個滋味，就永遠不可能把它忘記。我熱愛的不是危險。我知道我熱愛什麼：我熱愛生命。

——安東尼·聖修伯里

《雲端情人》（*Her*, 2013）：由史派克·瓊斯編劇、執導的美國科幻愛情片。故事描述男子西奧多與人工智慧系統之間的戀愛關係。囊括多項大獎，維持爛番茄百分之九十二的新鮮度好評，男主角瓦昆·菲尼克斯因其優異演出，入圍金球獎最佳男演員。

為什麼在這變動的時代，要書寫「寂寞」？

在跟編輯討論書名時，我們聊到為何要寫寂寞。我那時有點答非所問地說：

「我覺得每個人的寂寞都是歲月產出的年輪，每個都是不盡相同的，所以用同一種角度，或同一種處理方式看待寂寞是不對的。」是的，我想你可以聽得出來，我也是個寂寞的人。小時候第一次聽到賽門與葛芬柯唱出「黑夜啊，我的老朋友……」時，我不知為什麼忍不住哭了，雖然後面歌詞根本聽不懂。好幾年前看到奈良美智的紀錄片，裡面有個小朋友感到悲傷時就會想喊著「奈良美智」，這讓他熱淚盈眶。我似乎知道那樣的感覺。

每個寂寞的人都感受過那遠途旅人經歷的夜露深重，一種非常喧囂的安靜。我們的安靜甚至到了自己，於是我們變得如此喧譁。

我們曾經走過金錢發燒的年代，滿街熱騰騰的，但那時某種價值就好像開

始偏移了，我那時年紀還小，說不出什麼，但漸漸聽懂賽門與葛芬柯的〈沉默之聲〉後，慢慢明瞭，當今的時代跟那時候的寂寞是相連的，人們選擇了人聲鼎沸的寂寞，那時經歷過傳說有很多致富之道的時代，於是也有人發達了，每日聽到熱錢搖下來的聲音，許多人仍在探頭，自問：「下一個會不會是我？」

然而，這時代過去了，你看著這原本發燒的世界降溫，甚至沒力傷春悲秋，你必須獨自面對一個新世代。這是我寫《當代寂寞考》的原因，獨行的時代來臨了，你必須擋得住，也駕馭得了你的孤獨。這寂寞時代，四處有隨光亂舞的蛾啊，但願意或享受適當孤獨的人，遲早從那裡面會淬煉出作為人的價值。

很多年前，我剛畢業出來跑線，跟同業友人在咖啡廳裡趕稿，暫歇時，她突然問我一句：「馬欣，你想追求的幸福是什麼？」我沒有絲毫猶豫地回答她：「我想要的，就是你眼前看到的景象，一疊稿紙、一枝筆，這是我的幸福。」這在功利社會，聽起來像個大傻子的回答，但一直到現在，幾十年後，我沒有一刻想更改過。

為什麼寧可當個傻子？因為文字的清火可以讓我暖洋洋的，尤其是前人寫的書，像沒有完全受潮的炭火，你沒想到它還可以引燃，在你以為的寒涼夜裡，給了你無法形容的確信感。

就這麼單純的幸福，我甚至找不到別的事可以取代這樣美好的感覺。

寫書是一個需要花大量時間與文字相處的工作，我必須坦承，在體力上十分

耗損，但就像森林中獨行的人，我就這樣直覺性走下去，看能走到哪裡都好，想

寫文章，跟呼吸一樣，沒有猶豫的餘地。我甚至傻氣地認爲，文字是這時代的北

極星，在看不到路的黑暗中，我用我的筆思考，繼續滿載夜露地走下去。這工作

雖不可能錦衣夜行，但就是我唯一認識的生存方式。

認定一種生存方式，人是可以堅持下去的。

或許你會覺得我是個浪漫的人，或許，在實際生活中，我幾乎沒有任何浪

漫傾向，但我有一個很笨的信念，就是我寫文章，只有一個心願，希望跟我一樣

曾感到孤獨的小孩，也能像我一樣被文字所拯救。

孤獨，一直是寂寞最怕的東西。

我在《反派的力量》後記提到我小時候是個孤獨的孩子，而且是我長大以

後才發現，童年時我習慣的那個氛圍，原來是「孤獨」，它像保母，誘導你去翻

書、聽音樂。它像朋友，讓你跟自己開開心心地玩，無論是隔壁王媽媽煮菜的聲

音、窗外老樹四季的變化，還是黃昏時人們結束勞動的背影，還有下雨時，那些

滴答聲響讓時間都變立體了起來。

於是，你發現生活有它強大詩情的部分，當然，這是長大以後才知道，但那

些詩情都還在，跟著你以後看人、看事、看景，無處不有著大量的文字，活跳跳

的在前方、像個引路人。

然後多年後的今日，文字比以前更不流行，音樂成陪襯，人開始不想拆解圖像中的密碼，世界開始以各種目的與物質來催促我們，我們精神上開始少了餘裕，我們的身體如同被時間的鐘擺敲擊，莫名地每天碎掉一點，一點點消失、消失在時代的布幕中、從缺於自己的舞台上，我們把自己的時間交託給了什麼？是否未來將其推向機械化的時代，或任其荒蕪在群體制約的行為裡？

現代人以各種方法拋棄了孤獨的權利，拋棄了人生必然的孤獨，於是落得非常寂寞。

從上個世紀焦慮叢書大紅，到後來教導平靜的塗色書以及《被討厭的勇氣》的暢銷，簾幕揭開了這並非是個多元化的時代，這是一個網路社群發達、鼓勵人們從眾，甚至有從眾壓力的時代，沒有人可以真正低調，低調差一線彷彿就是「消失」，也如作家法蘭岑在《如何獨處》中所說的：「我們的欲望數量永遠超越達成方式的痛苦。」這一切讓我們忙於無聊中，舞步如穿了紅舞鞋，加入了龐大的舞群，你想喊脫掉，但已經無從反悔其精密的設定。

可否來打一劑孤獨的預防針呢？以免在持續加速的群舞中看不到自己，明知人生一瞬，卻寂寞到讓你不敢脫隊，也被他人的寂寞所挾持，面對殘局的獨處，讓你才有一刻，情願孤獨，情願那是人生從骨子裡開花生果的機會。這本書中的

蕭紅、東尼瀧谷、還有福爾摩斯，那細細碎碎的情感都在我觀影時，為我打了一劑強心針，甚至小丑，都想把他在這時代的寂寞再寫出來。

電影《春風化雨》有一幕是經典，基廷老師上課中教導他的學生，你可以在校園裡隨便走，可以離群走，或成隊走，甚至用不同的姿態走走看，我們固然無從避世，但把孤獨的種子撒在心頭，雖庸碌在人群裡，但內心，總有路走、總有你的豐盛。

這是個變動又面臨巨大未知的時代，沒有人有地圖，前人例子也很難仿效，你有一天要靠自己鐵錚錚的孤獨，前往你才知道的處女地。寂寞嗎？沒有人不寂寞的，除非你能勇敢跟它獨處。

長欣

我愛讀 54
當代寂寞考

作　者	馬欣

社　長	陳蕙慧
總 編 輯	陳瀅如
責任編輯	（二版）陳瀅如、王彥鈞；（初版）陳瓊如
行銷業務	陳雅雯、趙鴻祐、余一霞、林芳如
封面設計	莊謹銘
內頁排版	Sunline Design
印　刷	前進彩藝有限公司

讀書共和國集團社長	郭重興
發 行 人	曾大福

出　版	木馬文化事業股份有限公司
發　行	遠足文化事業股份有限公司
地　址	231023新北市新店區民權路108之4號8樓
電　話	02-2218-1417
傳　眞	02-8667-1065

客服信箱	service@bookrep.com.tw
客服專線	0800-221-029
郵撥帳號	19588272木馬文化事業股份有限公司
法律顧問	華陽國際專利商標事務所　蘇文生律師

初版一刷	2016年4月
二版一刷	2023年5月
定　價	NT$420

ISBN	978-626-314-403-3（平裝）
	978-626-314-404-0（EPUB）；978-626-314-405-7（PDF）

國家圖書館出版品預行編目（CIP）資料

當代寂寞考 / 馬欣作. -- 二版. -- 新北市：木馬
文化事業股份有限公司出版：遠足文化事業
股份有限公司發行, 2023.05
面；公分. -- (我愛讀；54)
ISBN 978-626-314-403-3(平裝)
1.CST: 影評 2.CST: 電影片
987.013 112003645